因为
艺术
所以
法国

Made
by Art

从法兰西
的诞生
到拿破仑
时代

翁昕 _著

北京联合出版公司
Beijing United Publishing Co.,Ltd.

引言

只要谈到西方艺术，法国就是一个绕不过去的艺术之国。

往大了说，在法国的国家命运发生重大转折时，变革的大潮中常常能见到艺术家的身影。叙热为团结国民兴建的圣德尼大教堂、让·富凯为塑造法兰西民族认同感绘制的《法国大编年史》插图、路易十四集结众人之力成就的凡尔赛宫均是个中体现。更不用说法国大革命和拿破仑帝国时期，同时也是法国艺术的黄金时代。

往小了说，法国人的爱恨情仇通过一代又一代艺术家的作品保存下来，展现给当今的我们。他们支持的、反对的、向往的、鄙夷的一切，存在于贝里公爵的《豪华时祷书》中、普桑描绘的世外桃源里，还有格勒兹用画笔讲述的风俗故事中……一些作品成为历史发展进程中的标志性里程碑，另一些作品则是带我们回到过去的时光机。

尽管和当今世界上的众多大国相比，法国的国土面积并不算大，仅仅排在第 37 位 [1]，但或许是因为它位居西欧中心地带，四通八达的地理条件和历史上的数次经济盛世令它得以会集各方人才。林堡兄弟、鲁本斯从法国北方的佛兰德斯来，达·芬奇从南方的意大利来，一直到近代，都有惠斯勒、梵高、毕加索等数不清的大师，从世界各地来到法国，在这里开始并实现他们的艺术理想。

法国本土的艺术家，也从未浪费如此的天赐良机。他们积极地吸收各种营养，再借他山之石将本民族的审美情趣加以打磨雕琢。这一传统可追溯至《戈德斯卡尔克福音书》的佚名作者，从普桑到大卫之间数百年的法国艺术大师，几乎个个求学于意大利的历代先师。在法国蓬勃发展的艺术风格，又透过哥特式大教堂、借着勒布伦等人之手广传四海。直到近代，法国的艺术家还在远

东的浮世绘画家那里学到了新本事，创作出新东西。正是因为其善于吸收和发散的特点，可以说了解法国艺术，是欣赏西方乃至世界艺术的关键一环。

在写作这本书的过程中，我试着尽量少用专业名词来框定艺术家的风格。既是因为希望可以减轻你的阅读负担，也是因为艺术家的创作各具特色，即便是同一个时期的艺术家，风格也可能千差万别。何况很多风格名称最初是被用来挪揄、挖苦的，本身就不是严谨的描述。更不用说很多定义他们的术语，对于创作出它们的艺术家本人而言往往也是陌生的：大卫并不认为自己的作品算是新古典主义，而更倾向于认为它是宏大（grand）风格；夏尔丹活跃于洛可可风格时期，其艺术风格却和同时代的另一位代表人物布歇有着天壤之别。尽管我是在用文字来讲述艺术，但艺术家和作品本身才是主角。希望我的文字能够将你带到作品面前，而不是替作品发声。观众和作品之间的交流感受才是我最看重的。

考虑到文中涉及的作品均创作于上百年之前，为了能够将它们以立体的方式呈现出来，我附上了一份大事年表，并在书中穿插了几个独立的小故事，希望它们能够共同为你呈现出一个时间和空间上更立体的法国艺术世界。

直至今日，法国的首都巴黎依然是全世界拥有最多博物馆的城市之一。书中所引用的绝大多数作品，也都收藏并陈列于法国的博物馆中。当初是这些藏品给予我美的享受，并激发了我的表达欲，最终以书的形式展现出来。这本书出版之际，正值全球处在一个交通不畅的特殊时期，在一切过去，我们重新毫无顾虑地出行欣赏这些旷世杰作之前，希望我的这本书能够陪在你手边，和你一同享受它们带给我们的乐趣。

目 录
Contents

1 查理大帝的野心

"路易"的由来

如果笼统地将发生在如今名为法国的这片土地上的所有艺术都归为"法国艺术"的话，那法国便是当之无愧的艺术之国。这片土地上的人们进行艺术创作的历史，几乎可以追溯到全人类艺术史的最早期——旧石器时代。考古学家发现，早在大约公元前30000年，史前时代的"法国人"就已经在法国东南部的拱桥谷地区（Vallon-Pont-d'Arc）的洞窟中画出了数百幅活灵活现的壁画[图1]。壁画的内容以动物为主，尺寸、形态各异，很可能是不同时代的画家长年累月创作的结果。有人认为这是古人们"画饼充饥"的对象：或许古人迷信地认为，自己画下什么，就能在

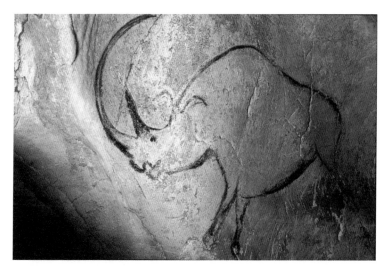

[图1]《犀牛》(Rhinocéros，复制品)
出自肖维洞窟群，约公元前30000—前28000年，阿尔代什河河口（Gorges de l'Ardèche），拱桥谷

狩猎中获得什么。这种推测固然符合直觉，但仔细推敲下去却站不住脚，因为考古学家发现，壁画上的很多动物，并不是当时人们的食物来源。总之，对于这些画作的含义，学者们至今无法达成共识。

无论岩洞里的壁画作者是谁，他都和我们今天较为熟知的"法国人"这一概念有着上万年的距离。我们不妨把时间线一口气快进到公元前 800 年，从这时起一批居无定所的欧洲早期原住民开始朝现在的法国、瑞士和德国南部等地迁徙。在此之前，这片土地上的人们已经先后度过了使用打磨石器的新石器时代、学习使用金属的青铜时代以及铁器时代。这批原住民分散成为数十个部落，一些部落开始结盟，并在这片土地上定居下来。古希腊和古罗马人开始根据他们所到达的高卢地区将他们称为"高卢人"。虽然高卢人以彪悍著称，但他们在面对无论在军事还是政治上都更为先进的罗马人时还是败下阵来。在著名的恺撒（Julius Caesar）征服高卢后，高卢被划为罗马治下的一个省，罗马人为当地带去了税收、行政区划、铸币、市场、官僚体制、军队建制、语言以及书写等先进的技术和制度。当地人从此变得"开化"起来，高卢的世袭贵族有机会将家族成员输送到罗马担任军政各界官员。他们的选择将彻底改变这片土地的未来。

到公元 5 世纪中叶，曾经无比强大的罗马帝国早已衰落，帝国一分为二，东半部为拜占庭帝国，或称东罗马帝国，包括高卢在内的西半部则称西罗马帝国。就在此时，位于莱茵河以北的法兰克人开始介入高卢历史。他们因善战著称，是当时已经无力守卫疆土的罗马高卢军队的重要补充。公元 486 年，一位名叫克洛维的法兰克部落首领击败罗马帝国在高卢的统治者，一举占领了如今的法国和比利时部分地区，建立了墨洛温王朝，克洛维称法兰克王国国王克洛维一世（Clovis I）。这个"法兰克"和咱们今天熟悉的"法兰西"还有不小的差距，但已经开始有一些不那么

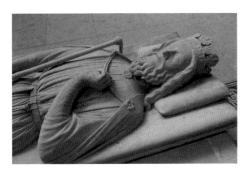

[图2]《克洛维一世墓》(*Tomb of Clovis I*)
圣德尼大教堂,圣德尼

明显的联系了。例如这位克洛维,他的名字"Clovis"来自日耳曼语族,是"名气"(hold)和"战斗"(wig)的结合体。这个名字日后逐渐演变为法语里的"路易"(Louis),法国共有19位称路易的国王。并且,克洛维率先将巴黎定为王国首都,从那之后,这片土地的命运就和巴黎的兴衰紧密联系在一起,直至今日。再有,克洛维出于长治久安的考虑,放弃了部落原始信仰,改信基督教。因此,有一派历史学家认为,如果今天的法国人要一代代追寻自己的祖先,到谁那里算个头呢?就到最正宗的"路易"——克洛维一世^[图2]这里。

克洛维称王的过程以及随后对这片土地的统治,往好听说是一次英勇的战争,往难听说就是为所欲为、谋财害命的暴行。行伍出身的克洛维并没有罗马皇帝那样的治国方略,在他的脑子里,王国和他兜里的个人财产没什么区别。在他去世时,他像处置个人遗产一样将整个王国切分给了自己的四个儿子。国家自此变得松散而衰弱,在之后两百余年的历史中,各地的君主轮番登场,只在几个国王治下曾回归短暂的统一。

这段混乱的历史从两个方面给艺术带来影响:其一,艺术史学家有充分的理由相信,有大量艺术珍品没能从那段兵荒马乱的年月中幸存下来。目前存世的文物大多是一些小型的饰品或兵刃,它们便于携带和随葬,但这并不意味着当时人们的艺术天赋都用来制作小型器物了。我们目前看到的来自那一时期的文物,并不一定代表了那个时代的最高水平。其二,由于负责治理国王领土的伯爵在自己的领地作威作福,使得百姓常常向辖区的二号人物

即主教求助。教士们因为生活方式和贵族不同，所以往往比贵族更为了解百姓。并且，由于各地语言不通，能用拉丁语互相沟通的教士们，成了在不同地区建立共同文化的关键。基督教艺术，将很快成为舞台上的主角。

君权神授的意义

草莽英雄克洛维和他的后人们发现，这片土地虽然已经归了自己，但要治理起来，还是要用罗马人的那一套办法。于是，他便将具体的管理事务交给了贵族出身的宫廷大臣。毕竟，对于这些世袭贵族而言，早在罗马帝国尚存的时候，他们便致力于挤进罗马政界，眼下无非换了个老板，官僚体制并没有什么变化。久而久之，管理宫廷事务的宫相大权独揽，国王则成了一个看起来穿金戴银、雍容华贵，实则什么都管不了的"吉祥物"。

公元 639 年国王达戈贝尔特一世（Dagobert I）驾崩后，王位落到了一批病秧子国王身上。他的两个儿子西吉贝尔特三世（Sigebert III）和克洛维二世（Clovis II）均没有活过 30 岁。再后来的几位国王也没有显现出什么经天纬地之才。早在达戈贝尔特时期便担任宫相的丕平家族见势决定取而代之，公元 687 年，丕平家族击败了国王提乌德里克三世（Theuderic III），虽然国王还暂时被允许坐在王座上，但墨洛温王朝实质上已经完结了。丕平家族之所以没有着急坐上国王的宝座，是因为他们尚无法回答一个问题：如果我们可以用武力推翻前一个国王，那如何避免其他贵族日后以武力推翻我们呢？

到公元 751 年时，丕平家族的掌门人，未来的国王矮子丕平 [图3]（Pepin the Short）认为他找到了答案，那便是名为"君权神授"的理念：既然我们国家信仰基督教，那只要教皇宣布我是

[图3]《丕平三世及王后贝特拉达墓》(*Tomb of Pepin the Short and Bertrada of Laon*)
圣德尼大教堂，圣德尼

天选之人，不就解决问题了？他和教皇进行了一系列现实的利益交换，最终确定：教皇将亲自为丕平举行祝圣礼，宣布"禁止任何人从其他血统中挑选国王，否则将被革除教籍。以后国王只能从丕平家族的王子中产生……借真福之教皇之手，确认为神的代理人"[1]。

作为交换，丕平将出兵帮助教皇扫除伦巴第人对罗马的威胁，并将占领的伦巴第领土献给教皇成立"教宗国"，即梵蒂冈城国的前身。

于是，原本谋反的宫相摇身一变，成了法国的真命天子。丕平家族惯以"查理"（Charles）命名家族中的男性后代，查理的拉丁文写法为"加洛林"（Carolus），后世便以加洛林为丕平创立的王朝之名。不过，丕平家族的王位合法性问题虽然看似解决了，但其实在当时的法国，连很多贵族都不太清楚祝圣礼是干什么的。要让君权神授的观念深入人心，则还需要再加把劲才行。这个重任，就落到矮子丕平的儿子查理身上了。

复兴文艺的动机

矮子丕平死后，按照法兰克人的习惯，王国再次被一分为二，归了他的两个儿子。眼看又一场恶战即将爆发，次子卡洛曼（Carloman I）暴毙，长子查理名正言顺地接管全境。查理年纪轻轻便展现出过人的天赋，他逐步攘除了法兰克王国疆土中的不安定因素，中世纪欧洲空前地被一个相对有力的中央集权以基督教

的名义统治起来，超越了原有的
"法兰克王国"的概念。查理也在
公元 800 年被教皇加冕为罗马人
的皇帝，世称查理大帝 [图 4][2]。

在查理看来，只有宗教秩序
稳定，他的江山才能稳固。但在
他所处的时代，教会的工作并不
好开展。一方面，经过丕平时代
的几十年战事，很多地区的教会
完全处于荒废状态，彻底依赖于
当地贵族领主，而领主则从他领
地的奴隶中象征性地挑选神职人
员。正因如此，很多教士甚至连
诵读《天主经》都无法做到，更
不用说广传福音了。另一方面，
经过数百年的以讹传讹，各地教

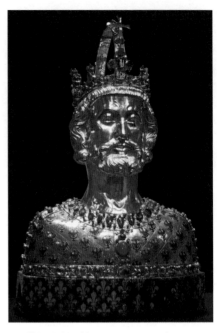

[图 4]《查理大帝胸像》(Bust of Charlemagne)
内有查理大帝部分遗骸，亚琛大教堂，亚琛

会传抄的宗教典籍错漏百出，倘若宗教文本本身都不可靠，那传
教的效果又从何说起呢？

由此，查理得出结论：要想江山永固，从根本上需要大力开
展宗教文化工作。先推广拉丁语，然后修订圣经，接下来大量抄
写宗教典籍。为了能让宗教典籍得到充分的理解，一些和宗教有
关的古罗马、古希腊时代文献也应该得到保存和传播。如果一切
顺利的话，子民们就会认真拿查理大帝这位真命天子当回事了。

查理推动这一文化运动的初衷固然是关乎统治的，但从客
观上说，这批手抄本中的精品同时作为这一时期最具有代表性的
艺术品流传了下来。其中的早期代表是《戈德斯卡尔克福音书》
(Godescalc Gospels)，因戈德斯卡尔克修士负责抄写内文得名。这本
书的主要内容是圣经选段，相当于修士在讲经时所使用的讲义。

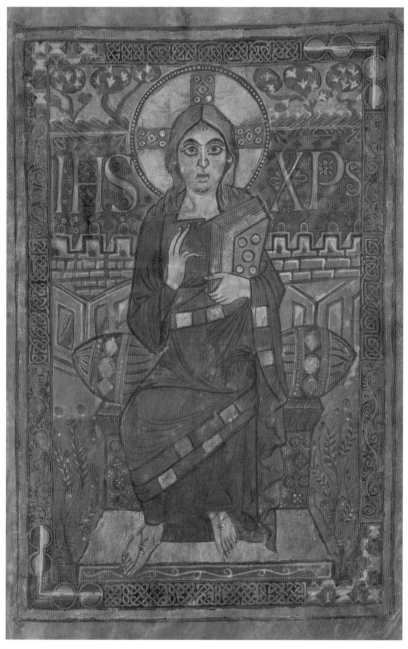

[图 5]《升座基督》(*Christ Enthroned*)
出自《戈德斯卡尔克福音书》，781 — 783 年，牛皮纸蛋彩，32.4 厘米 × 21.2 厘米，法国国家图书馆，巴黎

书中最引人注意的是一幅《升座基督》[图5]插图，附带一提，虽然内文由戈德斯卡尔克修士抄写，但插图画家可能另有其人。

画中的耶稣面无表情，双眼直视前方。画家将他的手脚画得颇大，整个人物无论五官还是穿着，都以黑色线条勾边塑造。他穿着紫色的外衣，紫色在罗马时代是属于皇室的颜色。这些要素均可以从拜占庭帝国的艺术风格中见到。装饰画面四周的抽象花纹也并非高卢当地的产物，而是来自欧洲北部爱尔兰－撒克逊人的艺术风格。总的来说，这位画家将相当大的精力用于整合来自外部风格的影响，这也使得它的面貌同仅仅数十年后的本土艺术家风格有着巨大的差异。

如果《升座基督》让人不免怀疑这一时代的插画多呈现出呆板克制的气质的话，那《埃博福音书》中的插图一定能让这种印象一扫而空。书中包含四位福音书作者的画像，画面充满着激情与活力，从快速划过纸张的线条中，我们仿佛能够立刻在眼前还原出艺术家是如何龙飞凤舞地挥舞着手中的画笔，赋予它生动的速度感的。

在《圣马太》[图6]中，画中的圣马太浑身紧绷，他右手握着笔，飞快地将脑海中浮现出的一切写在纸上。圣马太的灵感来自画面右上方的小天使，天使正将上帝的声音"倾泻"到圣马太左手端着的墨水杯中。圣马太之所以要奋笔疾书，是因为他清楚来自上天的灵感稍纵即逝，必须紧紧把握住机会。在他心急火燎的书写过程中，画中的一切都宛如陪他一起加速运动起来，他的衣襟就像是被大风吹得卷起来的旗子一般，而他身后的山丘、树木和房屋，也摇摆着似乎要替圣马太加把劲。

除了《圣马太》，另外三位圣人的画像也是各具特色，始终不变的是画中如火焰一般向上升腾的动感。《埃博福音书》的作者无疑是绝顶天才，他笔下作品的面貌，同几十年前尚在试图整合他人风格的前辈的是如此不同。他一方面非常清楚什么才是

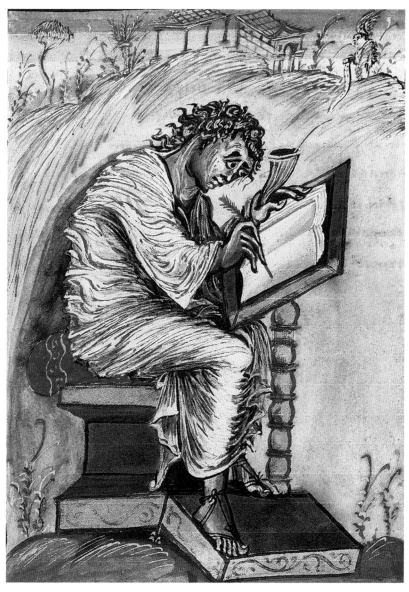

[图 6]《圣马太》(*Saint Matthew*)
出自《埃博福音书》，约 816 — 835 年，26 厘米 × 22.2 厘米，牛皮纸墨水，埃佩尔奈市立图书馆，埃佩尔奈

展现宗教激情的理想途径，另一方面用笔的技巧又不输给古今任何一位画家。只可惜，我们并不知晓作者是谁，更不知道他具体从何处得到灵感，开创了如此独树一帜的风格。我们可以确定的是，这一生动的风格启发了同时代的其他画家，在《乌得勒支诗篇》

[图7]《乌得勒支诗篇》（ *Utrecht Psalter* ）插图（局部）
约 820—832 年，牛皮纸墨水，乌得勒支市大学图书馆，荷兰乌得勒支

等作品中均能看到它的影子。

这场为国家和教会服务的文化运动的产物不仅包括精彩的图书插图，还有图书的写法和内容。在这一时期，从大量对抄写的需求中应运而生的是一种兼具易于书写、辨识等优点的拉丁文手写字体，我们今天使用的拉丁文小写字母，便是从这一版本中衍生的。同时，这一时期的抄写工作极大程度地保存了古典文献，我们所接触到的很多古罗马时代甚至更早的典籍，均是来自加洛林时代的抄本。这次运动因其深远的影响，被后世称为"加洛林文艺复兴"。

"文艺复兴"这个词时常让人想起发生于意大利的那场轰轰烈烈的文化运动，而同样名为文艺复兴，加洛林版的文艺复兴在影响上却大大不如前者，只持续了十年左右。公元 814 年，查理大帝驾崩。他一手推行的文艺复兴也随之逐渐消散。他的继任者路易一世（Louis I）在各方面都无法延续查理大帝开创的辉煌，曾经因查理大帝而会集一堂的人才或离开了宫廷，或与世长辞、没有接班人。路易在政治上过于仰赖教会的鲁莽措施，一方面给他赢得了个"虔诚者"的名号，另一方面也加深了世俗权力和教会

的矛盾，加快了加洛林王朝解体的进程。不久之后，虔诚者路易和他的三个儿子兵戎相向，这片土地再一次回到了战争的苦海中。

被查理大帝寄予厚望的"君权神授"终究没有保佑他自家的江山千秋万代，但这个概念其实还是传下去了。后世的贵族再要争天下时，还是会考虑自己是否师出有名。当并非大帝血亲的于格·卡佩（Hugues Capet）开创新王朝的时候，就声称他好歹也是曾当过国王的厄德（Odo of France）和罗贝尔（Robert I of France）的后人，变相等同于"流着查理大帝的血"。查理大帝对于王权和教权应该如何相辅相成的思考，则将在 11 世纪的一位修道院院长脑海中显现出更清晰的模样。

Q 你知道吗？

>> 查理大帝有一头宠物大象

在公元 800 年前后，一头大象被当作礼物，从巴格达一路送到亚琛的查理大帝面前，从此开启了阿拔斯王朝和加洛林王朝联盟的时代。由于中世纪的欧洲人极少见到大象，因此它的到来引起了巨大的轰动。从当时流传下来的文献中，后人得知这头大象名叫阿布·阿巴斯，在圣德尼大教堂绘制的一套手抄本中，读者可以从卷首的花体字母 B 上清楚地看到生动形象的大象图案，这被视为当时的艺术家已经亲眼见过大象的

见证。公元 810 年，查理大帝率军迎战丹麦国王，阿布·阿巴斯也随军同行，却在大军渡过莱茵河不久后突然死去。

有大象图案的花体字母，出自《诗篇评注》（Expositio Psalmorum），作者卡西奥德鲁斯（Cassiodorus），约 801—825 年，现藏于法国国家图书馆，巴黎

2 光造就的教堂

圣殿落成

　　1144 年 6 月 11 日，大约是修道院院长叙热一生中最开心的一天。这一天，是为他亲自构想、监工的圣德尼大教堂（Basilica of Saint Denis）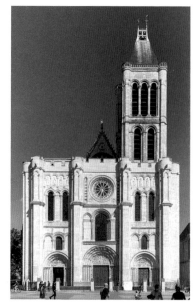[图1]执行祝圣仪式的日子。在仪式上，教会确认这片修建了教堂的土地从此不再是寻常的一块"地"，而是已经获得了神圣的祝福，可以行使它的宗教职能的圣域了。用一个不恰当的比喻，相当于是教堂的"开业典礼"。圣德尼大教堂的祝圣仪式尤为隆重，到场的不但有法国国王路易七世（Louis VII）、王后埃莉诺（Eleanor of Aquitaine）、王太后埃诺（Aenor de Châtellerault），兰斯（Reims）、鲁昂（Rouen）、波尔多（Bordeaux）、坎特伯雷（Canterbury）、沙特尔（Chartres）、奥尔良（Orléans）和桑利斯（Senlis）等地的主教们也悉数到场。叙热自己回忆道："王公贵族们来自四面八方，随从的骑士和士兵更是不计其数。"百姓们也拼命往前挤，只为看到僧侣们将圣水洒在大教堂墙上的瞬间。当时的场面几近失控，以至于"国王本人都不得不用上他的手杖，以免狂热的信众一口气冲到仪式现场去"。[1]

　　在祝圣仪式上，人们还发现教堂

[图1] 圣德尼大教堂西立面
约 1137 — 1140 年，圣德尼

西立面的一块醒目位置刻有一段铭文。上面写着"叙热为了光耀那令他长大成才的教会而尽心竭力。谨以此教堂致敬你既有的恩泽，噢！殉道者德尼，他向你祷告，请为他在天国留下一方福地……"叙热本人则在仪式开始前向镌刻铭文的工人强调，务必在整个铭文的最后，再加上"我，叙热，是这座教堂修建期间的领导"[2] 这句掷地有声的定论。叙热生怕人们忘了，是因为他，才有了如今这座不朽圣殿。

那时的他决然想象不到，后世的学者如何将圣德尼视为大教堂建筑中的里程碑，称其为流行数百年的哥特式建筑的先声；他也没法预见到，沙特尔大教堂、巴黎圣母院等宗教圣殿又将如何受到圣德尼大教堂的影响。但时隔将近一千年后，叙热院长这段铭文背后的心声仍然无比生动："我叙热，真是个了不得的人物！"

叙热眼中的自己，就是一个传奇故事的主角，一个注定将要复兴教会的"天选之人"。他自称"出身贫穷，是经上帝之手从粪堆中提拔出来的"，但事实上，叙热的出身虽然并非大富大贵，却也绝不是平头百姓。他出身于一个不算显赫的骑士家庭，在离巴黎不远的谢讷维耶尔 – 莱卢夫尔市镇（Oise valley at Chennevières-les-Louvres）拥有一块封地。所谓"出身贫穷"云云，更多是为了借上《圣经》里的典故。在《圣经》中有这么一段话，说上帝"从灰尘里抬举贫寒人，从粪堆中提拔贫穷人"，至于这些穷人最终的归宿，则是"与王子同坐，得着荣耀的座位"。[3]如果真有上帝之手在左右着叙热的命运的话，上帝确实待他不薄。叙热进入圣德尼修道院进修时，他的同学中便有未来的国王路易六世（Louis VI），叙热将以御前顾问的身份服务于路易六世和他的儿子路易七世两位国王，左右法国的政治和王室的兴替，真的"与王子同坐，得着荣耀的座位"了。不过，要"坐上"这个座位可不容易。这还要从路易六世的祖先们得到这个王位说起。

从法兰克到法兰西

在查理大帝登上法兰克王国王位，又于公元 800 年建立加洛林帝国之后，他又当了十四年的皇帝。由于查理大帝的几个年龄较长的儿子均先于他去世，因此查理大帝在去世前一年不得不将王位传给了最小的儿子路易，称路易一世。路易一世并没有继承他父亲的领袖才能，在他治下，法兰克王国逐渐分崩离析，待他死后，他的三个儿子在经过长达三年的内战后于凡尔登议和，将国土一分为三^[图2]。从这以后，法兰克王国再也没能真正凝聚在一起。

[图 2] 从左至右依次为：秃头查理、洛泰尔一世和日耳曼人路易，他们占据的地区分别成为西法兰克王国、中法兰克王国和东法兰克王国。三张图分别出自《秃头查理的第一圣经》《洛泰尔福音书》和《法国大编年史（查理五世修订本）》

发生在路易一世的三个儿子间的内战正是那段历史时期的缩影。几乎每一位王位的继承者去世，都会引发一场王位争夺战。在这之后的几个世纪里，隔三岔五就要打上一仗。为了打仗，王位的争夺者就要给出力的诸侯爵爷们好处，得钱多的诸侯会替他出力，得钱少的不出人马，但至少会保持中立，不会从背后捅上一刀。长此下去，国库空虚，诸侯们则盆满钵满，当路易二世（Louis II）于公元 877 年继承西法兰克王国王位时，连王国的最后一点财产也分给了地方领主，以免自己刚坐上王位就要丢掉王冠。但当从国王那里再也榨不出钱来的时候，诸侯们也就坐不住了。

一些强势能干的公爵虽然是以国王的名义统治着下属伯爵的

领地，但他们其实既不向国王汇报，也不向国王缴税纳粮，更不用说响应国王的号召出兵打仗了。公元887年，查理三世（Charles the Fat）被他的侄子克恩腾公爵阿努尔夫（Arnulf of Carinthia）废黜之后，西法兰克王国又回到了群雄逐鹿的状态。其间，本非王族的巴黎伯爵厄德和他的弟弟罗贝尔均曾坐上王位，但要等到

987年，罗贝尔的孙子于格·卡佩夺得王位后，才正式终结了自查理大帝以来的加洛林王朝对西法兰克王国的统治。由于于格·卡佩本来是法兰西公爵，因此后世的历史学家便将于格·卡佩登基视为卡佩王朝，乃至法兰西王国的开端。

于格即位时，法兰西这片土地已经被公爵和伯爵们分割得七零八落，于格真正管得住的，只有他所处的法兰西岛地区，也就是如今包括巴黎在内的首都圈。在此之外，北有诺曼底公国、佛兰德尔伯国、布列塔尼公国，东有勃艮第公国，南有阿奎丹公国、图卢兹伯国，哪一个于格都使唤不动。就是在这样的状态之下，法兰西

[图3] 叙热献上彩色玻璃窗，圣德尼大教堂，圣德尼

王国的王位又传了四代，到了路易六世手里。路易六世治下的法兰西王国日渐强大，他在同那些有独立倾向的诸侯的斗争中居于优势，并在各诸侯的领地上驻扎了忠于王室的卫队。与此同时，他也逐步获得了教会的支持，中央集权越发稳固，到他的儿子路易七世即位时，法兰西王国在西法兰克地区的统治已经较为稳定了。路易六世固然不算昏君，但他所处的时代也称不上天下太平。他的统治之所以能够如此顺利，很大程度上是因为他身边有一位集外交、内政、军事、宗教才能于一身的得力助手——叙热[图3]。

国王与教士

叙热所在的年代，法国宫廷中并不存在类似于"总理"或者"首相"这样统筹全局的岗位，叙热的头衔"顾问"在今天看起来颇为模糊不清，很难说其地位到底是高还是低。在当时，"顾问"不像掌玺官、内廷总管那样有着明确的负责公文发放、国王起居等职责，而类似于国王的"亲信"，顾问的头衔意味着他们是君主真正信任的人，既然国王信任，则什么样的工作都有可能交给他们去做。叙热是历任顾问中最为著名的一个，他不但是路易六世的朋友，还是路易七世的老师，说他是法国 12 世纪前半叶的标志性人物也不为过。

作为一个神职人员，叙热早在 25 岁时，就以圣德尼修道院院长秘书的身份，陪同院长参加普瓦捷会议（Church Council of Poitiers），并在次年于圣德尼修道院负责接待教宗帕斯加尔二世（Pope Paschal II）[4]。从这里能够看出，他已经凭借卓越的外交才能崭露头角，不再是一个寻常僧侣。日后，路易六世将派他出使罗马面见教皇，倚赖他维系法国王室和教会的良好关系。在其后的数年间，当路易六世或教会治下领地面临其他领主的侵犯时，叙热又多次展现出了他良好的军事才能。他熟读古罗马兵法，并能够学以致用，无论是搭建防御工事，还是配合国王的军队反击，都能看到他发挥了积极作用。应该说，路易六世亲征的大部分战事，都有叙热的参与。和那些留下兵书的古罗马将军不同的是，叙热作为一个僧侣，始终对和平怀有信念，且拥有在恰当的时机妥协的智慧。[5]

对于他所服务的国王，叙热一直有着自己的理解。在他看来：国王应该处于理想中的封建金字塔的顶端，国王有着"保护教会、穷人和不幸者，致力于和平和王国安全"[6]的使命。他的使命和威望不能浮在空中，而需要附在一座看得见、摸得着的丰碑上。

根据叙热的构想,由他主张重建的圣德尼大教堂就将是那座丰碑。正是出于这个诉求,使得这座大教堂从设计之初,就需要充分考虑到叙热对宗教、对王权的理解。因此,要理解圣德尼大教堂作为建筑艺术的杰出之处,我们就必须先看看,推动圣德尼大教堂重建的叙热,脑子里都在想些什么。

1124 年,已经就任圣德尼大教堂修道院院长的叙热迎来了他日后写在回忆录中的"比战场上的胜利更伟大的胜利"[7]。这一年,神圣罗马帝国[8]皇帝亨利五世(Henry V, Holy Roman Emperor)集结军队,意欲占领路易六世治下的重镇兰斯。作为历任法国国王加冕典礼所在地,兰斯在法国历史上占据着重要地位。路易六世明白,这是一次左右法国命运的危机。当他向叙热寻求建议时,后者清晰地意识到,如果处置得当,这次危机反而可能成为促使王权和教权紧密结合的关键。在叙热的策划下,路易六世做出了一个以往的法国国王都未曾有过的举动:在开战前向圣德尼寻求祝福。

圣德尼曾是公元 3 世纪时的巴黎主教,他被罗马皇帝迫害殉教,在被天主教会敬奉后,便被视为法国和巴黎的主保圣人。众多法国国王均安葬于圣德尼大教堂。用个不太严肃的说法,如果路易六世希望祈求上苍的帮忙以保佑法国赢得战争,与其向"创造宇宙万物的上帝"祈祷,还不如拜托专职庇护法国的圣德尼更容易灵验。对于追随路易六世的士兵来说,向圣德尼祷告的行为意味着路易六世宣布,自己将同法兰西王国同进退、共命运,不会随时脚底抹油,抛下自己的子民。因此,在路易六世的军队出征之前,他们便集结于圣德尼大教堂,并在军中首次挑起了象征着圣德尼的旗帜——圣德尼金焰旗。在获得叙热的正式祝福后,路易六世御驾亲征了。

亨利五世的这次入侵给后人留下了不少疑点。或许是感受到了法军上下一心的高昂士气,或许是真的疑神疑鬼,担心自己无

法对抗天上的圣德尼，抑或单纯感到自己处在军事的下风，总之，出于我们至今无法确切知晓的原因，在亨利五世的大军尚未抵达兰斯之际，他便下令撤兵了。法国的危机就这样兵不血刃地被化解了，而亨利五世本人也在一年之后病死，时年39岁。

原本做好大打一仗准备的路易六世面对这样的结果，坚信是真的受到了圣德尼的保佑。他兑现承诺，捐献巨资给圣德尼大教堂，以向圣人"还愿"。至于叙热，则从这场不战而胜的战事中看到了更深的意味。往近处说，既然国王是靠着圣德尼的祝福赢得了战争，那今后也必然要向圣德尼寻求保佑。作为圣德尼大教堂的实质管理者，同时也是圣德尼在人间的"代理人"，叙热就有了更合理的参与政治的理由。往更远看，圣德尼大教堂可以说是"天佑法国"的证明。鼓励教徒前来朝圣，既可以唤起他们的宗教激情，又能够满足他们的爱国热情。而结合朝圣之旅开展的种种集市活动，又将带来巨大的经济效益。假以时日，圣德尼市镇则将会成为整个法国的宗教和政治中心，实现他关于"王权和教权牢不可分"的治世理想。有朝一日，圣德尼或许有机会成为像耶路撒冷那样的圣城，也未可知。

为了心中的这份远大构想，叙热需要一个无比宏伟的大教堂。可眼下的旧教堂，完全没法回应信众的期待。摆在叙热眼前的选择已经非常清楚了：他必须要重建大教堂。

旧的不能去，新的也得来

尽管叙热在多方面显示出他拥有能臣良相的才干，但他面临的挑战可一点都不小。法国的教会其实早已摇摇欲坠了，在过去的数百年间，国王无法约束大贵族的行为，教会和百姓时常遭到公爵和骑士们的劫掠。教会不但无力保护自己的信徒，甚至为了

维持教会的运转，一些地方教会还出售教职来换取现金，这令教会的地位急速下降。到了叙热生活的时代，翻建前的圣德尼大教堂早已破败不堪，就连大教堂最重要的圣物——圣德尼本人的遗物——也或是遗失，或是正在渐渐腐坏。根据同时代的另一位宗教领袖圣伯尔纳铎（St. Bernard of Clairvaux）的描述，大教堂"总是挤满了骑士、商人、妓女等乌合之众"。[9]

叙热希望将旧教堂彻底推倒重建，但教会的同僚们却极力劝他不要这么做。教友们的理由是：从情感上说，旧教堂再破败，终究有着丰富的历史积淀，如果盖出一个和旧教堂一点关系都没有的新教堂，就等于截断了和过去的法国的联系，这反而不利于叙热的远大构想。于现实的层面来讲，大教堂地下的墓穴中安葬着历代法国国王，当时的法国人也有着类似"入土为安"的习俗。再退一步讲，如果应用旧教堂的部分结构，也将节省相当一部分的人工物料。毕竟，在任何一个时代，修建大教堂都是一个巨大工程，绝大部分中世纪教堂的奠基者，都活不到教堂修建完成的那一天。资金、建材不到位，恶劣的天气，蔓延在工人之间的传染病……有太多的因素会导致工期延误，甚至就连修建过程中塌方导致人员死伤的案例也不在少数。最终，叙热放弃了"拆旧盖新"的计划，圣德尼大教堂的重建工作，实际上是在原有的基础上"改建"。

叙热从1124年起，便为大教堂设定了一笔每年200里弗尔[10]的经费。由于国王面临的难题堆积成山，使得叙热在打定主意后的十几年间一直陪伴在君王左右，难以抽身思考大教堂的建设事宜。直到1137年路易六世驾崩，叙热才有大把的时间安排重建大教堂的工作。不过，别看叙热三番两次地在大教堂外的铭文上提醒访客，大教堂是在他的领导和监督下竣工的，但其实他本人并不懂建筑学。他只知道这座教堂必须无比辉煌，不能逊于君士坦丁堡的圣索菲亚大教堂。但他自己并没有去过君士坦丁堡，而

从那里归来的朝圣者固然能够给他形容那座圣殿的大致模样，但也没法向他解释建造教堂的技术细节。叙热要让自己的大教堂开一代先河，身边非得有一个建筑天才才行。以今天的眼光来看，叙热的位置更像是一个"甲方"，由他负责提供项目资金，并向统筹全局的建筑匠师提出要求，匠师再思考如何解决。

遗憾的是，尽管叙热不惜写下大段文章讲述他在领导重建大教堂期间是多么尽心尽力，但他却对是谁做出了新大教堂的具体设计一事只字未提，只是归功于"上帝的恩赐"。在今天的人看来，或许会认为叙热一心想将功劳据为己有，考虑到他的个性，倒也说得通。但如果站在他所处的时代来说，人们对建筑师、艺术家的认知的确和今天有很大不同。当时的人们将他们和其他五行八作的手艺人一视同仁，都当他们是"凭双手挣饭吃"的人。要到几百年后的文艺复兴时代，人们才逐渐意识到，杰出的艺术家和普通的匠人不同，值得由衷尊敬。总之，如果没有这位无名大师的存在，圣德尼大教堂能不能有今天的地位，就很难说了。

无名大师的创新

在叙热的计划之中，教堂的翻建将包含三个阶段：首先，这座东西向的教堂先要向西延长，以容纳更多的信众，西面的正门也要重新建造；其次，要把教堂东侧尽头的部分扩大，做出全新的唱诗班区和回廊；最后，他要重修教堂的中殿。翻建完成后，单从规模和功能上说，这座新大教堂就能够胜任所需了。

对于新建的大教堂，最让叙热自豪的，同时也是它带给今天参观圣德尼大教堂的访客印象最深刻的地方，便在于它所呈现的"光"。在叙热对宗教的理解中，光分为两种，洒遍大地的阳光是"自然光"，当自然光穿过教堂的窗户，如同一支箭一样射进教堂时，

它便已经获得了升华，变成了"圣光"。沐浴在圣光之下的信徒，将"身处宇宙中某个奇异的地方，既不完全属于污浊的世间，也不完全属于纯洁的天堂……能以奥秘的方式从平凡混沌的人间被提升到更高的世界"[11]。

叙热充满宗教激情的描述在今天听来或许有些"神乎其神"，但在负责为他实现需求的无名大师看来，这一切都要依靠当时建筑领域的最新技术——当然，叙热坚称，这些新技术都是上帝对匠师们的开示——叙热所说的"圣光"，最直观的来源是高耸巨大的窗户。与其说这些窗户是在墙体上留的洞，不如说是运用彩色玻璃制作的半透明墙面[图4]。光从彩色玻璃照进室内，呈现出斑斓的色彩[图5]。

在圣德尼大教堂的彩色玻璃窗上，叙热总共出现了两次。在图3这件刻画了耶稣先祖的玻璃窗中，叙热端举在手中的正是他所处这块玻璃窗的模型。选择以这种姿势流传后世，正说明在叙热心中，彩色玻璃窗占有重要的地位。虽然彩色玻璃并非中世纪的发明，早在古埃及时期，就有运用彩色玻璃做器皿的记录，但在教堂的窗户上大做文章，的确是圣德尼大教堂的特色。之所以能由他们开一代先河，主要有两个原因。

一个原因在于，彩色玻璃窗用料昂贵、工艺繁复。正是因为圣德尼大教堂有奇迹加身，香火旺盛，再加上叙热理财有方，才有财力大规模地使用彩色玻璃。在《关于修道院的管理》中，叙热用一段文字专门描述了他如何亲自从各个教区采购本来就很稀少的各色宝石，用于新大教堂的装饰工作。在这一段的最后，他写道："因为（这些窗户）制作精妙、耗资昂贵……我们专门指定一位工匠大师负责保养与维护。"[12]不过，这里还要补充一句，虽然彩色玻璃窗成本高昂是事实，但这并不意味着叙热真的将彩色宝石磨成粉用来给玻璃上色。宝石是一种硬度非常高的矿物，从当时的条件来看，研磨宝石费力费钱还不讨好，真正用来上色

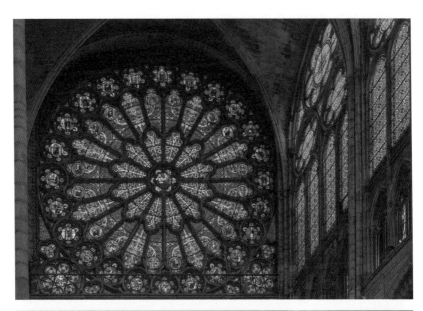

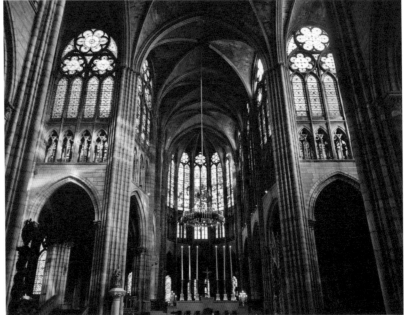

[图4] 圣德尼大教堂北耳堂玫瑰玻璃窗，图中描绘着耶稣的皇室祖先
约1140 — 1144 年

[图5] 在适当的光照条件下，圣德尼大教堂四处均会见到色彩斑斓、跳动的彩色光线

的往往是和宝石颜色相近的其他矿物材料，例如用同样为蓝色的钴来呈现蓝宝石的色泽。

采用大窗还面临一个技术问题，就是当建筑墙面留出一个个大洞时，如何保证教堂本身不会倒塌。毕竟，玻璃窗本身并没有承重的功能。位于法国西南部图卢兹的圣塞尔南大教堂（Basilica of Saint-Sernin）[图6]就代表着旧教堂的典型模样，这种教堂被学者们依其风格归纳为罗马式教堂。为了确保墙面能够承受屋顶的重量，建筑师只能在墙体上留下有限的小窗，且窗户之间的间隔也比较大。这就导致建筑内部的采光较为有限，即便给独立的窗户装上彩色玻璃，也无法达到圣德尼大教堂的大玻璃窗所实现的壮观效果。

面对这个技术问题，修建圣德尼大教堂的无名大师巧妙地借鉴了同行们的最新成果。在工程中，他结合了勃艮第地区的尖拱技术和诺曼底地区的有肋交叉拱技术[图7]。其结果是建筑本身能够更有效地承受来自顶部的重量，无论是在横向的跨度还是纵

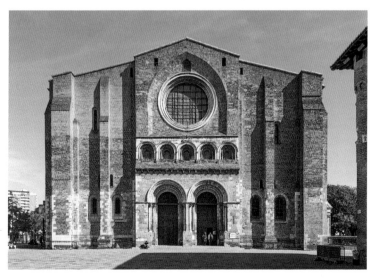

[图6]圣塞尔南教堂西立面，图卢兹

向的高度上，都比之前来得更大。尽管这些技术并非无名大师的独创，但它们在此之前并没有成功地同时出现在一座建筑上。[13] 另外，教堂采用的圆柱颇有古罗马遗风，从西立面的三个大门上则依稀能辨出来自君士坦丁凯旋门的影响。无名大师或许曾经亲自走访过这些地方，或许他的团队成员来自五湖四海，向他提供了种种思路，但将这些技术整合并应用到一起，则体现出无名大师的智慧。他在世间从没有此类

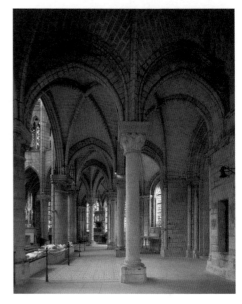

[图 7] 圣德尼大教堂回廊，柱间同时以尖拱和有肋交叉拱相连

建筑的情况下，便事先想象出它的模样和可能存在的建筑问题，同时又在前人经验有限的情况下，根据现实条件想出有效的解决办法。不管叙热自己心里知不知道，他真是找到了一位建筑奇才。

新时代的发端

　　尽管在叙热的有生之年大教堂还没有彻底竣工，但重建已经取得初步成果，并且他亲自参与了祝圣仪式，这在当年来看简直是飞一般的速度。叙热将这一切归结于"神助"。他在笔记中不止一次提到，上帝如何显灵，让老弱病残充满神力，扛起专业石匠都拿不起的巨石，还有当职业伐木工都找不到合适的木材，劝他斥巨资从外地采购时，他凭借上帝的指引发现了一片未经采伐的茂盛树林……我们可以确信的是，精力旺盛的叙热出于将法国

国民团结起来的愿望，促使他明确了重建大教堂的构想；基于对宗教的热忱（或者还有偏执），对建筑师提出了这样那样的要求，这一切最终成就了圣德尼大教堂。

叙热期望通过圣德尼大教堂来凝聚法国人的宗教狂热与爱国情怀的构想也实现了。诞生自那场"比战场上的胜利更伟大的胜利"中的金焰旗成为法国王室出征时的官方旗帜，竖立于之后法国参与的大小战役，一直到15世纪，才被圣女贞德（Jeanne d'Arc）挥舞的金底百合花旗取代。而金焰旗上的那一抹红色，则一直延续到今天的法国国旗上。叙热匡扶的法兰西王国的国运也算得上昌隆，一直到1848年拿破仑三世建立第二共和国、推翻王室统治时，法兰西王国才彻底宣告灭亡。当初的法兰西王国，正是今天的法国的前身。

即使单从艺术成就来说，圣德尼大教堂的影响也是深远的。正是在其鼓动的宗教和爱国热忱之下，举国上下各个地区、阶层为即将启动的一场修建大教堂的盛事捐赠善款。对建筑界同行们来说，圣德尼大教堂是他们争相参考的灵感之源，一种新的风格由此形成。即使是当时的人们，也清楚地意识到，源自法国的这种新样式和过去的教堂有着多么大的不同。他们开始将这种由圣德尼大教堂发端的新教堂称为"现代作品"（opus modernum）或"法式作品"（opus francigenum）。从这之后，一座座受其影响的大教堂从法国远播到整个欧洲，后代的学者们则将圣德尼大教堂的落成，视为大教堂时代的先声，并为其起了个新名字：哥特式艺术。哥特式艺术蓬勃的生命力，将在圣德尼大教堂的继承者身上得到全面的体现。

3　大教堂时代

巴黎郊外的遗珠

在巴黎的西南方向约 100 公里处,有一个名为沙特尔的市镇。这个镇子的规模不大,只有不到 4 万名居民,论人口,在全法国的市镇中排到近第 200 位。如今的沙特尔远离了巴黎的喧嚣,安静的市镇以沙特尔大教堂[图1]为中心辐射开,无论是建筑还是街道都充满着古朴的气息。对于到访巴黎的游客来说,就算知道这里的大教堂早在 1979 年便名列世界文化遗产,但要在时间永远不够用的法国之行中为这一处景点挤出"一日游"来,也不是一件容易的事情。况且,今天的我们哪怕真的到了沙特尔,看着宁

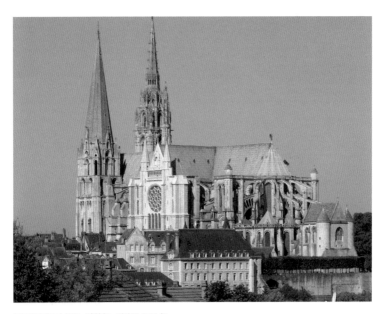

[图1]沙特尔大教堂,沙特尔,重建于 1194 年

静的街区，恐怕也很难想象它在 12 世纪曾经是一个非常繁荣的城市。在中世纪的全盛期，这里每年会为圣母玛利亚举办四次大型活动，无论在经济、文化还是宗教上都有深远影响。不过，沙特尔市镇并没有因此积极扩张。在 13 世纪末，这里有 6000—8000 名居民，这一数字要到 18 世纪末才会翻一番。在这几百年间，沙特尔错过了一次又一次艺术运动。但也正是因为这一次次的错过，使得市镇中心的大教堂在 13 世纪竣工之后，就大致保持着原本的模样，少有后世建筑师们的添砖加瓦。在它身上，汇集了对中世纪艺术的精华最完整而恰如其分的诠释。如果说大教堂这一建筑形态是理解中世纪哥特式艺术的关键，那沙特尔大教堂便可以称为整个大教堂时代的典范。而要品味沙特尔大教堂究竟好在何处，我们首先要回答两个问题：什么是哥特式，以及什么是大教堂。

谁才是"哥特式"

如果不加明确限定的话，"哥特式"是一个很容易让人感到困惑的词。离我们最近的"哥特式"是亚文化领域的"哥特风"，它来自一种富有幽暗、阴沉美感的摇滚乐。这种音乐又催生出了时尚领域的"哥特式"，通常指代的是黑色、装点着蕾丝的华丽服饰，以及彰显宗教或邪典主题的配饰。它们共同构成了 20 世纪的"哥特风"。再往前一百多年，英国曾涌现出一批离经叛道的"哥特文学"，如玛丽·雪莱的科幻小说《科学怪人》和奥斯卡·王尔德的《道林·格雷的画像》。而这一切，都仿佛和我们所提到的 13 世纪兴建的大教堂有着天壤之别，俨然是毫不相干的两回事。假如我们用从哥特式音乐、文学中得来的印象去试图理解中世纪的哥特式建筑，难免会产生误解。但历史就是如此有趣，因

为"哥特式"其名，本身便是从误解中诞生的。

最早提出这个词的人，是一位艺术史领域的巨人，名叫乔尔乔·瓦萨里（Giorgio Vasari）。这位出生于1511年的意大利人撰写的《意大利艺苑名人传》是西方艺术史上第一本系统地为艺术家作传的著作，我们今天对于达·芬奇、米开朗琪罗等艺术大师的印象多来自他的描写。然而，虽然身为艺术史领域的先驱，瓦萨里的著作却和如今强调中立、客观的艺术通史有着巨大的差别。他的书充满着主观色彩，书中的一些观点在今天看来难免失之偏颇，其中就包括他对法国建筑的评价。他在"技艺总论"篇中写道：

> 最后，我们还要提到一种名为"日耳曼式"的建筑，其比例安排、装饰设计与古今皆有不同……这类建筑混乱无序、数目众多、祸害无穷……这种建筑由哥特人首创，在他们将先贤建筑师的杰作毁于战火之后，建出了此等哥特式的建筑。将圆拱改成尖拱[图2]，便是这一族类的创造……愿上帝保佑每一片土地，不再让这种建筑风格复兴。它们如此畸形，和我们美丽的建筑相比简直不值得我再费口舌。[1]

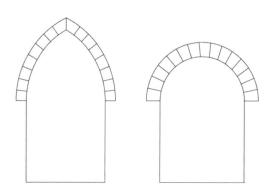

[图2]尖拱和圆拱的对比

瓦萨里慷慨激昂的论述很容易让人以为他对哥特式建筑有什么血海深仇。实际上，这是因为在瓦萨里的艺术史观中，包含着"唯意大利至上论"的观点。在他看来，意大利艺术是最优秀的艺术，这一地域的艺术在他所生活的文艺复兴时代臻于完美。因此，和意大利艺术风格有巨大差异，还曾在意大利土地上流行的"哥特式"艺术，在他眼里不但大错特错，甚至还是"祸害无穷"的。但其实，瓦萨里从根本上就搞错了，因为他所讨厌的那种"将圆拱改成尖拱"的艺术风格，跟他口中洗劫了罗马的"哥特人"并没有什么联系。哥特式建筑的命名，从一开始就是个大乌龙。

瓦萨里所反感的哥特人，是对古罗马时代的罗马帝国北部所有日耳曼部落的统称。公元 410 年，他们攻克罗马，烧杀抢掠，并成了意大利人心中记恨的"首批攻克罗马的蛮族"。在瓦萨里所生活的时代，他们对于从西罗马帝国于公元 476 年灭亡后的近一千年中发生在欧洲大陆的事情几乎没有多少概念。在他们看来，这一千年就是所谓的"黑暗的中世纪"，没有什么好事发生。我们今天谈论的查理大帝和加洛林文艺复兴等，在瓦萨里所处的时代少有耳闻。他的逻辑非常直接：既然曾经的罗马是你们哥特人毁的，那这种和罗马的风格不同的建筑一定也是你们建的。你们这些将黑暗时代带给罗马的野蛮人是邪恶的，那你们的建筑也是邪恶而阴暗的。至于这个"阴暗"的概念后来误打误撞转换成文学风格，就是另一个故事了。

那些瓦萨里见到的中世纪建筑就这样被笼统地扣上了一个"哥特式"的称呼，并一直沿用到今日。它给后人带来的困扰在于，在 13 世纪的法国，并没有一群建筑师集合起来开会，宣称自己将根据什么样的风格样式来建造标准的哥特式建筑。瓦萨里所统称的哥特式建筑，事实上是几百年间逐渐遍布于欧洲的一大批建筑。它们中的有些建筑虽然从圣德尼大教堂等建筑身上汲取了灵感，但并不意味着每一座建筑都具备圣德尼大教堂的全部特征。

这也令后世艺术史学家试图定义哥特式建筑时犯了难，同样是学界的权威泰斗，归纳出的"哥特式"要素却差异不小。在几种有代表性的主流观点中，英国的克里斯托弗·威尔森（Christopher Wilson）认为判定哥特式建筑的标准在于它是否符合一系列基本特征，例如十字形平面结构、教堂主体包含至少一个尖塔等。法国的让·邦尼（Jean Bony）则认为其基本特征应该是尖拱和纤细、直插云霄的造型。德国的汉斯·简森（Hans Jantzen）干脆提出，具体形态根本不重要，关键在于建筑师是否有着通过各种手段来塑造出飞升感的意愿，建筑师的创作动机才是辨别的关键。[2] 这些学者的判定角度都有一定道理，而且都在一些时代经典如沙特尔大教堂身上有所体现，但每个人的理论都没法全面覆盖所有的哥特式建筑。因此，既然"哥特式"的命名就是一个误会的产物，如果我们只是想要感受这种艺术的美感，而不是要划分界限的话，最好的方法就是不去纠结，只要知道它是泛指自 12 世纪至 16 世纪、历经漫长的历史阶段、横跨多个国家地区的建筑样式就可以了。越是不去执着"哥特式"的定义，不戴着评判孰优孰劣的有色眼镜去看待这种和"意大利古典艺术"不同的风格，就越能让我们自如地体会这种艺术的美感所在。

何为"大教堂"

"大教堂"这个名词很容易被人直观地误解为"规模大的教堂"，尤其是各种旅行指南时常会给出诸如"世界十大教堂"这样的清单。实际上，"大教堂"的另一个译名"主教座堂"虽然拗口，却更为准确。一座大教堂并不一定需要建造得很大，但一定是位于它所在教区的主教的驻地。所以，主教座堂指的就是"教区主教的座位所在的教堂"。教区主教的头衔虽然听起来不如教

宗来得响亮，但对于他所辖教区，却有着直接的教导和治理权力。相比建在远离人烟的乡下，供修士们静心修行的修道院，面对世俗信众的大教堂则多建在人口相对稠密的市镇中心。出于宣教效果的考量，教区主教相比清心寡欲的修道院院长，有更充分的动机去将自己所辖大教堂修建得宏伟壮观。其存在本身，就足以提醒那些前来的信众应该严肃地对待自己的宗教信仰。拿破仑在来到沙特尔大教堂时就曾经感慨，"要有谁是无神论者的话，沙特尔大教堂恐怕会让他无地自容吧"。[3]

无论哥特式大教堂最终修得宏伟与否，从结构上通常包括以下几个要素。首先，12 世纪的大教堂多修成十字形，俯视看来如同十字架[图3]。当时的教会相信，耶稣未来将会从东方归来，因此十字形的教堂便朝向东方。[4] 整个教堂中最重要的祭坛也设在东侧的后殿，后殿和唱诗班席较中殿更为神圣，通常只能允许神职人员通行。有些大教堂会使用一个名为"圣坛屏"的栅栏将交叉甬道以东同整个大教堂余下的部分隔开，寻常信众无法透过它看到教堂东侧的样子。弥撒期间，信徒能听到圣歌从圣坛屏后

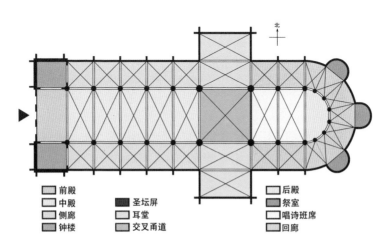

[图3]大教堂平面结构示意图

悠扬地传出来。

西侧的中殿是整个建筑占地面积最大的部分，世俗信众便是从西侧的大门进入，进门后便能一直望向东端尽头。由于面向的是世俗信众而非僧侣，因此大教堂的西立面外墙往往是雕塑装饰最为丰富的一面。南北两侧被称作耳堂，它们的存在完成了大教堂如同十字架一般的形状。值得一提的是，无论哥特式大教堂从建筑外侧看起来是什么模样，它都不是当时的建筑师最关心的要素。大教堂的设计初衷，是让信众在进入大教堂后，获得脱离凡尘的感受。因此，尽管听起来可能有些违背直觉，但内部才是一座大教堂的"表面"。哥特式大教堂的宏伟崇高之美和它的实用功能密切相关。对于那些看着沙特尔大教堂逐渐建造起来的人来说，大教堂，就是联系他们所处的饱受折磨的世界和天堂之间的那条看得见、摸得着的纽带。

在中世纪，"百姓"的人生和现在有着很大的不同。如果是工匠还好一点，遇到麻烦的时候还有行会可以从中协调。如果是农民，那他这一辈子的盼头可就很有限了。中世纪的农民可谓一无所有，其耕作的土地、使用的农具、养的牲畜、住的房子，甚至包括吃的食物，全都是"领主老爷"的。没有领主的同意，他们甚至不能离开自己所在的土地。这些底层百姓真正"拥有"的，只有辛勤劳作时流下的汗水。他们一生的努力只求糊口，如果足够幸运的话，能够攒下一点钱、买下一小片地方，做个相对自由的人。

这种人生的生活质量可想而知，但更糟的是，根据基督教的说法，一辈子的辛苦并不是苦难的全部，死后还可能会下地狱。由于人生下来就背负着"原罪"，因此要想在死后上天堂，必须要趁活着的时候求得救赎。出家当修士是个好办法，但只有富贵人家才能负担得起送一个子女去修道院的开支。对于大多数百姓而言，更可行的办法是向他们所在教区的教会捐款，如果实在

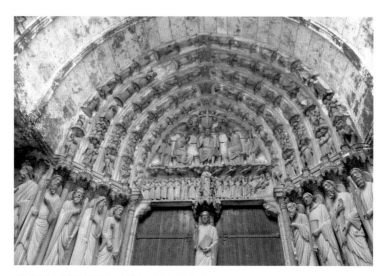

[图 4] 沙特尔大教堂南耳堂立面雕刻,主题为"最后的审判"
约 1145 — 1155 年

拿不出钱,为宗教事业卖力气也不是不行。换句话说,一个正在兴建中的大教堂,对于中世纪的百姓来说,是消除罪过、为自己和家人积德的机会。等最后的审判到来,根据每人的善恶裁决该上天堂还是下地狱的时候,自己当初为大教堂捐的钱、搬的砖,耶稣和天使们心里都有数。看着自己亲手垒的大教堂越来越高,离天空越来越近,百姓们的心里也会更踏实:我死之后,是有盼头啦。包括沙特尔大教堂在内,很多大教堂都选择以"最后的审判"这一主题来装饰大教堂的入口^[图4],一个原因是要强化这个印象,另一个原因则是,圣经中有若干处内容将耶稣同门联系在一起。[5]

退一步说,除了精神层面的慰藉,大教堂对于中世纪的城镇还有更为现实的意义。百姓们的住家不可能像公爵或领主那样有围墙甚至城堡,由于大家白天都在工作,家对于当时的人们来说,更多的只是晚上容身睡觉的地方,自然也就不可能有太好的条件。

这些用沙土、木头以及随便什么触手可及的廉价建材勉强建成的矮屋，放在平日还能勉强维持，真赶上天灾人祸、暴雨火灾，很容易毁于一旦。灾难来临之际，小至村子，大至市镇，人人都知道只有教堂才是安全的庇护所。倘若连庇护众生的大教堂都能被烧毁，那一定是撒旦施的邪术，距离天下大乱也就不远了。大教堂的兴衰，在当时的人们心中，就是有这样重要的地位。而我们今天所见到的沙特尔大教堂，恰恰是从火灾的废墟中重生的。

被火灾毁掉的旧沙特尔大教堂是 1145 年开始兴建的，正是圣德尼大教堂行祝圣仪式之后一年。沙特尔的主教乔弗里（Geoffroy II de Lèves）和叙热是至交，看着老朋友的新大教堂修得独树一帜，自己也动了心。于是，在修建大教堂时，他干脆接手了刚刚完成圣德尼大教堂相关工程的石匠，让他们负责沙特尔大教堂的石雕工作。1194 年，一场大火对大教堂造成了巨大破坏，只留下了东侧的地下礼拜堂和西立面。就连大教堂保存的圣物——马利亚面纱也不见踪影。这件据信是耶稣诞生时圣母马利亚所戴的面纱自公元 876 年起便保存于沙特尔大教堂，在当时被视为沙特尔大教堂获得圣母庇护的象征。由于大火也烧毁了大半城镇，这令沙特尔的居民认为自己罪孽深重，就连圣母也对他们失去了信心，故而让自己的面纱连同大教堂一起毁灭了。在居民们看来，既然圣母已经抛弃了自己，那大家注定会一起下地狱，也就没必要重建大教堂了。整个市镇都处于极度的绝望之中。

就在大教堂倒塌之际，比萨红衣主教梅里奥尔（Mélior, Cardinal of Pisa）恰好就在沙特尔。他认为无论付出何种代价，大教堂都必须重建。但要让绝望的人们重获信心，必须出现一场奇迹才行。于是，据沙特尔大教堂僧侣撰写的《圣母的奇迹》称，就在事发三天之后，梅里奥尔将人们召集到已经倒塌的大教堂前，只见沙特尔主教雷诺（Reginald of Bar）带着一众僧侣，高举一块面纱走到众人面前，声称马利亚面纱其实在大教堂倒塌之际由

两个僧侣抢救出来了。这两人受到马利亚的保佑，从如雨般落下的燃烧的木头屋顶下毫发无伤地走了出来。这一奇迹意味着圣母其实从未抛弃沙特尔人，她的真正用意，是让人们建造一座更加宏伟的新大教堂。恍然大悟的人们从绝望中振作了起来，新大教堂的建设工程就此宣告启动。人们一边推着车将各种建材运往工地，一边高声赞美着主。这种世俗信众的做法后来有了个专门的称呼——"推车礼拜"（Cult of the Carts）。[6]

考虑到充满戏剧性的《圣母的奇迹》是由沙特尔大教堂的僧侣所写，现代学者逐渐开始怀疑其真实性。学者认为，如果雷诺主教拿出的面纱不是教会为了聚拢人心而临时找来的"赝品"，那么有可能大教堂所受的并非灭顶之灾。僧侣之所以在记载中夸张地描写火灾的情形，是为了通过宣传圣母的奇迹来争取更多的资源重建大教堂。面纱的真伪或许存疑，但伴随着大教堂的重建，当时的人们确确实实重获了信念。大教堂，在中世纪欧洲人的精神世界里，就是有这样至关重要的地位。

灾难前后

如果说找到在大火中完好无损的圣物是大教堂重建的契机，那同样没有毁于火灾的教堂正门，也就是西立面，则成为今天的人们了解早期哥特式教堂雕塑的重要物证。圣德尼大教堂西立面的雕像先是在 18 世纪拓宽大门时拆掉了一部分，后来又在法国大革命中遭到了严重破坏，再经过革命后一系列水平不佳的抢救修复，其原本的形制已经难以辨认了。重建之后的沙特尔大教堂保留了幸存的西立面，从它的身上，我们甚至能够看到叙热院长当初的构想。

叙热坚信，法国要想长治久安，必须要教会和王室团结一

致才行。在沙特尔大教堂外的雕像上，我们便能看到这一想法的延伸：沙特尔大教堂微妙地选用了《旧约》中的国王和王后来装饰大门两侧外墙[图5]。这些人物的确出自圣经，他们是耶稣基督的先人，可他们的穿着打扮却如同12世纪的法国王室。人们根据这些人物，将这扇大门称为"王者之门"。尽管这些雕像的头部已经称得上颇为形象，但人物的整体姿势仍然是紧紧地贴在立柱上，并没有丰富的表达。当时的雕塑家将其雕成这个样子，其实并非水平不济，而是另有原因。

法国南部的穆瓦萨克修道院（Moissac Abbey）内的雕塑完成时间只比沙特尔大教堂西立面略早一点，但那里的雕塑却要比后者生动、有趣得多。在修道院附属教堂南门的两扇门中间有一根柱子[图6]，柱子正面雕有六头狮子。当时的教会相信，狮子即使在晚上睡觉时，眼睛也是睁开的，故而可以守护教堂。柱子侧面雕着一位体态修长的先知，现在被认为是耶利米或以赛亚，他们均是圣经中部分篇章的作者。先知手持卷轴，双目无神，仿佛仍然沉浸在自己预见的未来景象之中，对于周围的一切充耳不闻。他交叉的双腿、扭曲的体态则预示着他所见到的景象并非良

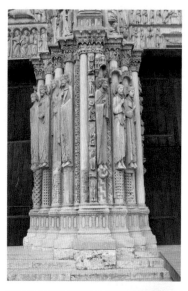

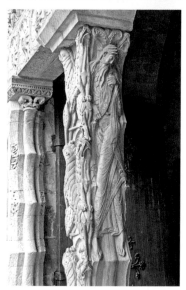

[图5]《旧约》中的耶稣皇室祖先像，位于沙特尔大教堂西立面的王者之门
约 1145 — 1155 年

-

[图6]《先知耶利米和狮子》(The Prophet Jeremiah and Lion)
穆瓦萨克修道院，穆瓦萨克
约 1115 — 1130 年

辰美景，而是充满着诸如耶路撒冷的陷落、基督的受难、最后的审判等激烈的桥段。而在柱子上方的半圆壁上，雕的正是耶稣再临并带来最后的审判的景象。这样的雕塑，能给目不识丁的百姓带来巨大的震撼。

然而，正是这种风格，遭到了克莱尔沃的圣伯尔纳铎的严厉批评。圣伯尔纳铎是一位给中世纪教会带来巨大影响的修士。提倡简朴的他认为当下的教堂装饰"满目皆是各种奇形怪状、扰人心绪的东西。有这些大理石在这里，谁还会去读那些经书？人们更愿意花时间在它们之间终日徘徊，而不是花整天时间来沉思神的戒律"。沙特尔大教堂西立面上的那些克制的雕塑，便可以视为圣伯尔纳铎美学观念的延伸。

[图7]《圣狄奥多尔、圣斯德望、教宗圣克莱孟一世和圣老楞佐像》
(St. Theodore, St. Stephen, Pope Clement and St. Lawrence)
沙特尔大教堂南立面

不过，由于沙特尔大教堂经历了重建，后建成的南北侧要比西侧晚几十年，因此在同一座大教堂上，能够看出艺术风格在不同时代的转变。同样是门廊立柱的雕像，南立面[图7]上雕刻的圣狄奥多尔被塑造成一位面貌清秀的男青年，他身穿中世纪的锁子甲，左手扶盾牌，右手持长矛，气定神闲地将身体的重心放在右腿上。圣狄奥多尔像的风格既不像穆瓦萨克修道院的先知那样夸张，也不像沙特尔大教堂西立面的国王那样保守，而是传达出一种充满人性的、平实自然的生动。这种自然的生动更容易让人联想起古希腊时代的雕塑，甚至可以畅想，再过不久，文艺复兴运动

会将艺术对人性本身的关注传播到整个欧洲。所谓"文艺复兴的先声"就存在于沙特尔大教堂的圣狄奥多尔这样的雕塑身上。

高耸入云的关键

沙特尔大教堂之所以能被视为哥特式建筑的代表,一个关键原因便是它前卫地将飞扶壁技术纳入最初的设计构想并予以实现,为此后大量大教堂的兴建树立了榜样[图8]。

可以说,没有飞扶壁,沙特尔大教堂根本不可能建起来,更不用说引领风潮了。而要理解飞扶壁的划时代魅力,我们首先要从一个基本问题说起:如何才能让建筑免于倒塌?这个问题,从石器时代的人们开始将石头垒高,并给墙加上房顶时就在思考。石头这种材料的抗压性很好,即便将多个石块垂直叠加,底层的石块也不容易被压碎。然而,石材的抗张性不好,竖直摞起的石块,如果遇到横向的力,则很容易垮塌。这不仅是指墙上斜着向

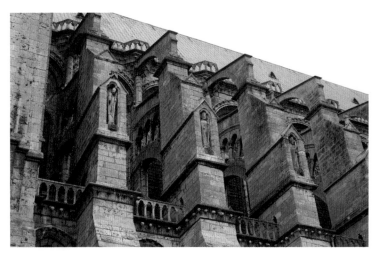

[图8] 沙特尔大教堂的飞扶壁

下压的房顶，还包括风吹雨打、碰撞、地震……总之，如何让墙壁能够承受来自各个方向的力，是建筑师们必须面对的问题。

在寻找解决办法的历史进程中，哪怕是最大胆的建筑师，也不会将稳定墙体的重任交给石块之间的混凝土。混凝土的作用是在修建过程中暂时固定石块，而不是将石块"粘"在一起。当建筑竣工后，保持建筑稳定的关键在于各部位间的受力是否平衡，而不是"胶水"牢不牢。

要让建筑屹立不倒，古人想到的最简单的办法是将墙做厚。墙体越厚，就越不容易被推倒。但将墙做厚便意味着使用的石料大幅增加，建材和人力成本激增。并且虽然石材的承压性很好，但如果厚重的石块无限制地垒高，下层的石块还是难以承重。因此，仅仅依靠增加墙壁厚度的办法，哪怕资金足以支持到建筑竣工，它的规模也是相对有限的。

于是，古代的建筑师想出了另一个办法——扶壁。顾名思义，就是建筑上专门用来扶住墙壁的部件。这些扶壁往往位于建筑外侧，用来为墙体提供更有力的支撑。根据需求，扶壁可大可小，大的会如同一面额外的直角三角形或梯形墙壁，垂直于建筑外墙。小的则看起来只比外墙多出一个竖条而已。扶壁在哥特式建筑诞生之前，已经有非常广泛的应用。但要修建大教堂级别的建筑，加上扶壁的建筑高度仍然有限，所需要的成本还是很高。面对花小钱办大事的双重要求，飞扶壁应运而生。^[图9]

作为扶壁的一种，飞扶壁最初的用法仍然是从建筑外侧支撑墙面，以免它受到向外的力而垮塌。但和一块块砖石垒起来的扶壁不同，飞扶壁使用了拱形结构来分担受力，并将力传导到墙外的立柱上去。

这样做的好处显而易见，飞扶壁如同一排排骨架将教堂主体支撑起来，其轻盈的结构既节省了大量成本，同时也意味着建筑可以升到空前的高度。图卢兹的圣塞尔南教堂中殿为 21 米，已

[图 9] 支撑拱顶的四种方式，从左至右依次为：普通墙体；为墙体加厚；为墙体增加扶壁；为墙体增加飞扶壁

经达到了罗马式大教堂的极限。而从设计之初就引入飞扶壁的沙特尔大教堂中殿更是高达 36.5 米，是前者的 1.7 倍。

以现代科技水平来看，沙特尔大教堂当初采用的飞扶壁相当稳固，已经超出了它所需的强度，它其实可以做得更纤细优雅，一如后来巴黎圣母院的飞扶壁那样。不过，"恰到好处"对于沙特尔的建筑师来说几乎是不可能完成的任务。他们不但没有条件去做周密的计算，在大规模运用飞扶壁上更可谓前无古人。没人能事先告诉他们，一旦飞扶壁的支撑不足，墙体被房顶压得垮塌，或是支撑过重，反而将墙向内推倒时该如何是好。哪怕是在 1494 年，也就是沙特尔大教堂竣工的 200 多年后，主持修建特鲁瓦大教堂的建筑师热汉森·格那希（Jehançon Garnache）仍在为应该先修飞扶壁还是先把中殿墙体升高苦恼不已。[7] 很难想象，沙特尔大教堂的建筑师是如何摸着石头过河，一步步将飞扶壁的设想实现的。整个项目唯一的保险措施，便是修建大教堂的缓慢速度。从搭建墙壁到最终加盖房顶，每个步骤都长达数年之久，如果发现隐患，例如墙体某处出现裂痕，建筑师就要赶快叫停工程，检查问题究竟出在何处。

飞扶壁在沙特尔大教堂的成功应用彻底改变了中世纪建筑师的设计理念：在原本的砖石结构建筑中，石墙是承重主体，扶壁和飞扶壁则是居于辅助地位；当飞扶壁反过来成为建筑结构中的核心组成部分后，对墙体承重的要求就减少了。这样一来，墙面

就能够开更大的窗户，让更多的光线射进教堂。成就沙特尔大教堂璀璨无比的光线效果的幕后功臣，正是飞扶壁。

沙特尔蓝

如果叙热院长再多活几十年，看到新沙特尔大教堂建成，恐怕会是喜忧参半。忧的是沙特尔大教堂无论从规模还是风格成熟度上都远超他毕生的心血圣德尼大教堂，喜的是沙特尔大教堂发扬了他对"圣光"的执着，几乎可以说是"重新发明了彩色玻璃窗"。对于到访沙特尔大教堂的人来说，除非他是懂得飞扶壁奥妙的建筑师，否则让他印象最深的一定会是大教堂墙上那180多面彩色玻璃窗形成的壮观光线效果。

在教堂的南、北耳堂各有一组巨大的玫瑰玻璃窗，其中北侧那组尤为华丽[图10]。玫瑰花窗的中心是坐在宝座上的圣母子，他们被圣鸽和天使围绕着。方形玻璃窗中的是耶稣的祖先，包括大卫在内的12位国王。在这里，和王室有关的内容又一次主导了沙特尔大教堂的装饰主题。玫瑰花窗上随处可见的三瓣鸢尾花图案便是法国王室的象征。在玫瑰花窗之下的尖拱窗上的形象，同样在宣示着王权和宗教密不可分的联系。五扇尖拱窗居中的是圣安妮怀抱着年幼的圣母，分列两侧的则是四位大祭司和国王，从左至右分别是：麦基洗德、大卫、所罗门和亚伦。在飞扶壁支撑下建成的新立面尽最大限度地开窗，不但玫瑰花窗的直径超过了10米，更让墙体本身显得如同玻璃窗框一般。如果没有飞扶壁在外支撑，这样的结构是根本无法实现的。如此大面积的玻璃窗自建成后经历了800多年风雨，竟然没有遭受毁灭性破坏，本身也堪称一个奇迹。

其实，单从体量上来说，能够和沙特尔大教堂相提并论的大

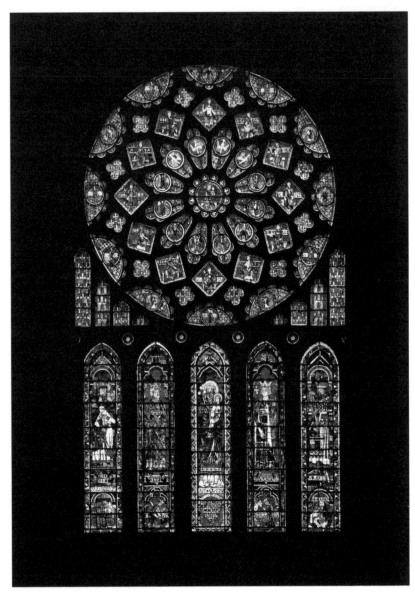

[图 10] 沙特尔大教堂北耳堂玻璃窗
约 1220 年

教堂并不是没有，彩色玻璃窗的运用也并非前者的专利。沙特尔大教堂的独有魅力，不仅在于玻璃窗的精美，更在于建筑师对光线本身的精巧把握。沙特尔的玻璃窗整体色调接近蓝宝石的颜色，以至于被后世称为"沙特尔蓝"。对于这样设计的原因，主教和建筑师有着不同的解释。蓝宝石因其颜色和天空接近，在基督教神学中被视为最适合代表天堂的宝石。[8]11世纪的雷恩主教马博狄乌斯（Marbodius of Rennes）在《石之书》中称赞它是"宝石中的宝石"，对于他的著作，沙特尔的主教想必不会陌生。但建筑师脑子里想的却是另一回事：单纯红色或黄色的彩色玻璃经阳光照射后会显得格外刺眼，但如果在调配颜色时混入一点蓝色，则会让色彩和谐很多。因此沙特尔的彩色玻璃不但是以蓝色为主，即便是其他颜色的玻璃，也包含着蓝色成分。

大量使用蓝色还带来了另外一重效果，那便是彩色玻璃让照进来的阳光变暗了。虽然沙特尔大教堂的窗户很多，照进来的光线也是五光十色，但总体上说教堂内部并不明亮，甚至有些昏暗。这恰恰是沙特尔大教堂魅力永葆的关键。"圣光"同户外阳光的区别，就在于它既绚丽多彩，同时又可以被人直视。这样它才能让人在沐浴其中的时候获得升华的感受。同时，它也为教堂塑造了一种类似剧场的感觉。下面的信徒就像是观众，他们必须处在一个比较暗的环境下，才能对"舞台"上布道的教士保持足够的注意力。

在第二次世界大战期间，为了保护珍贵的彩色玻璃免受轰炸破坏，沙特尔大教堂自建成以来破天荒地将全部玻璃摘下保存，没有彩色玻璃的大教堂在正午的阳光直射下，一切都变得那么清楚透亮，反而显得有些无聊，失去了"沙特尔蓝"独有的光彩和魅力。

上帝是个数学家

任何一位来到沙特尔大教堂的访客，都很难忽视某些无处不在的数字。站在大教堂西立面[图11]，我们能看到三扇大门；继续向上看，在大门上有三扇窗户；退远一点看，整个西立面也被分成了三层。如果环绕大教堂一周，我们还可以发现，整个大教堂在南侧和北侧也各有一个入口，总共是三个。这样的规律在大教堂身上比比皆是，之所以能找到这些

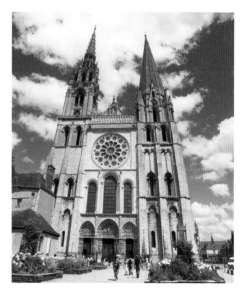

[图11]沙特尔大教堂西立面

规律，一个简洁的解释是：它象征了基督教的基本信条"三位一体"，也就是说圣父、圣子和圣灵是同一本体、本质和属性，是一位上帝。但这种联系并非大教堂中体现着某些数字的全部原因。假如我们回到中世纪去问一个主教和建筑师，他们可能会给出同一个说法：没有这些数，就没有大教堂。不过，他们的说法背后的理由却截然不同。

对主教来说，"数"就是上帝存在的证据。这句话放在今天可能有违直觉，因为在现代，数学往往和科学联系在一起，而科学和宗教乍看之下是相互对立的理解世界的方式。但如果我们追根究底，一路追问"为什么"的话，便会发现站在中世纪主教的角度，如此理解倒也自圆其说。

比如，早在距沙特尔大教堂建成的一千多年前，古希腊数学家欧几里得就发现，如果将一条线段按照近乎 1.618∶1 的比例分割的话，则较长的一段与较短的一段之比和全长与较长的一段

之比相等。如果我们额外问一句："为什么这么巧？"我们能够发现从古至今的数学家使用各种方式去研究它，最终都会得出同一个结论："就是这样巧。"假如我们继续追问："为什么我们的世界中存在这样巧的事？"数学家就无能为力了。这时就轮到一位中世纪的主教站出来解释说：

因为上帝便是按这样的规则创造万物。

这幅插图[图12]出自一本13世纪制作于巴黎的《教化圣经》，画中的上帝左手扶着一个球体，球体内部有一坨难以辨识的颜色，唯一可以辨认的是两个小一点的圆形。上帝右手持圆规，正将日月从混沌中分离出来，逐步创造出整个宇宙。它显示出中世纪基督教徒的世界观：世界是上帝基于一系列规则创造的。这些规则被后知后觉的凡人逐步发现,并给它们起了个名字——数学。

如果接受了这个解释，一切就说得通了。为什么把一条线按1.618：1的比例切开会给人美的感受？因为上帝便是按这样的规则创造万物，而上帝是美的源头。这种让人感到美的比例，被修士们称作"神圣比例"，它在今日更为我们熟悉的名字是"黄金比例"。

既然大教堂是地上的人向天上的上帝的奉献，那就自然要以符合创世规律的方式建造出来。当一个目不识丁的百姓站在这样的大教堂前，被它不可言说的美感动得说不出话的时候，就大体上等于"见到了上帝（的化身）"。看着心灵得到升华、信仰越发虔诚的信徒，主教也会觉得自己将上帝交付的工作完成得很好。

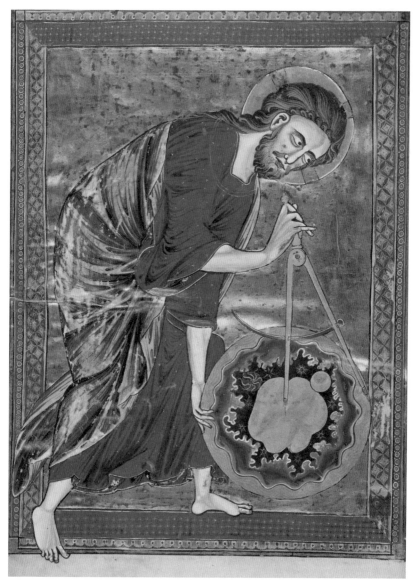

[图 12]《作为世界创造者的上帝》(*God as Builder*)
出自《教化圣经》，约 1220 —1230 年，牛皮纸墨水、蛋彩、金箔，34.3 厘米 × 21 厘米，国家图书馆，维也纳

口口相传的秘方

不管主教的理由在信徒看来多么自圆其说，但大教堂上的那些有关数的规律，在建筑师口中就是另一个故事了。

大教堂建造工程的总负责人严格来说应该叫"建筑匠师"而非"建筑师"，因为它们并非同一个工种。建筑匠师的工作范畴要比现代意义上的建筑师大得多。一个建筑匠师的训练往往从开采石材开始，有了规范切割出的石材，才能保证日后搭建的建筑不会倒塌。他还需要具备优秀的沟通能力，既要和着急完工的主教解释为何急不来，也要能让找来的匠人们一直充满干劲。毕竟，给大教堂刻雕像、制作彩色玻璃窗的都是"艺术家"，难保不会有点个性，让他们团结协作，着实需要些技巧。另外，他还要懂得算账，从开采石料、运输建材一直到给工人发薪都需要精打细算，万一中间出现了亏空，单凭他的那点工资可是根本填不上来。这些工作在现代被分别划分给了土木工程师、施工队包工头、会计等不同工种，而在 13 世纪之前，这都要建筑匠师一个人承揽。

在建筑匠师掌握的所有技艺中，居于核心地位的是数学。不过，他们所了解的数学，和教士所理解的数学是截然不同的两码事。根据多明尼库斯·贡狄萨利奴斯（Dominicus Gundissalinus）[9] 的记载，当时的建筑匠师"多少懂一些将几何学付诸应用的方法。例如找直线、找平面、画圆、画方以及画出其他在建筑中用得到的形状"。这有点像是一个中学生说不出勾股定理背后的门道，但可以用它解决应用题。事实上，中世纪的很多建筑匠师可能并不清楚欧几里得是谁，也不一定理解这些数字在神学上的价值，但只要他们的师父教给他们几个神奇的数，以及将这几个数转化成几何图形的方法，后来的建筑匠师就能够以它们为基础推导设计出整个建筑了。具体说来，这几个神奇的

数就是圆周率（ π ≈ 3.14159 ），黄金比例（ Φ ≈ 1.618 ），还有 2、3、5 的算术平方根（ $\sqrt{2}$ ≈ 1.414、$\sqrt{3}$ ≈ 1.732、$\sqrt{5}$ ≈ 2.236 ）。宏伟的沙特尔大教堂，便是从这有限的几个数字中派生出来的。

要理解这些数如何变成大教堂，我们不妨从一个正方形 ABCD 开始。如果我们将它的边长 AB 设定为 1，它的对角线 AC 长度就是 $\sqrt{2}$。将 AB 按对角线的长度向上延伸，就得到了"王者之门"中间大门的高 AE。

不但王者之门的中大门自身宽高比约为 1 : $\sqrt{2}$，两侧的小门同中间大门的宽度比 A"D" : AD，以及包括周围装饰在内的整体宽度比 E'F : A'E' 均约为 1 : $\sqrt{2}$，这一比例如果取整则约等于 7 : 10。这个数字也是三扇门两侧门柱雕塑的数量：中大门两侧共 10 尊雕塑，两侧小门各 7 尊雕塑。大门本身同门上方龛楣的高度比 AE : A'D' 约为 1 : 1，也就是说，只要建筑匠师定下了大门的宽度，他便能基于 1 : 1 和 1 : $\sqrt{2}$ 这两个比例推演出整扇大门的尺寸。[图 13]

整个王者之门的宽度 FG 同时也是大教堂中殿的宽度，它和侧廊的宽度 GH 之比为 2 : 1，和大教堂南北两端到建筑十字交叉甬道中心点的距离 IJ 之比为 1 : 2。IJ 同南北耳堂的宽度 KL 之比则是 $\sqrt{2}$: 1……整座教堂，就这样一步步地从这几个比例中推演出来了。[图 14][10] 由于 1 : $\sqrt{2}$ 这一比例在哥特式建筑中的应用尤其广泛，以至于它还得了个名字——"标准哥特长方形"。这种长方形在几何学上有很多特殊性，例如将它的长边等分后，可以得到两个长宽比和大长方形相等的小长方形，等等。教士们非常偏爱这一比例，认为它身上的规律体现着上帝创世的规则，并不仅仅将它应用在建筑设计上。插图《作为世界创造者的上帝》的长宽比，正是 1 : $\sqrt{2}$，其寓意不言自明。

至于整个设计中用于派生一切的那个"1"该是多长，在每个城市、每个建筑匠师手里都不一样。我们现在熟悉的"米"这

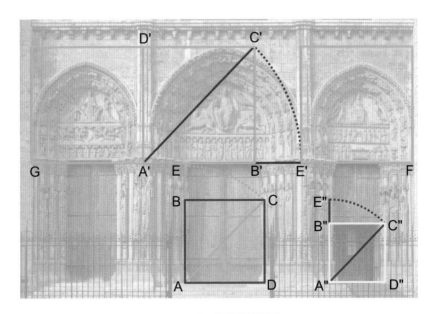

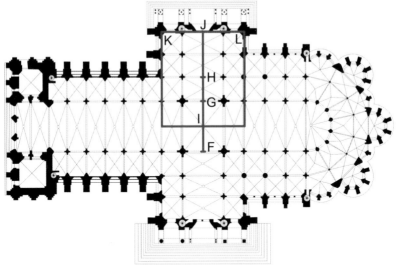

[图 13] 沙特尔大教堂西大门（王者之门）比例示意图
-
[图 14] 沙特尔大教堂各区域比例示意图

一通用测量单位，要等到 18 世纪末才由法国科学院的科学家确立下来。在中世纪的欧洲，长度单位非常混乱，建筑匠师为了确保自己所负责的项目不出现偏差，使用一种名为"标杆"的工具。这是一种笔直的铁杆，有了它，建筑匠师就可以说："在我的工地上，一切以这根标杆为准，它的长度就是 1。"

建筑匠师之所以使用尽可能少的比例规范去推算并设计整个建筑，更多的是看中它的现实意义。使用的规格越少，意味着建筑的各个工序越简单。工序越简单就越不容易出错，出错越少，建造工程的风险和成本就越可控。虽然不是每位建筑匠师都能从这几个数字产生的比例中得到美的熏陶，但哪怕只考虑这些数字背后务实的一面，也已经足够促使匠师们牢牢记住这些秘方了。

中世纪的巨人

即使在沙特尔大教堂尚未竣工之时，它的影响就已经在欧洲各地逐步扩散开来了。最早汲取沙特尔大教堂灵感的是苏瓦松大教堂（Soissons Cathedral），它可以被视为对沙特尔风格的一次小规模总结。由于其规模比沙特尔大教堂小不少，因此它的建筑匠师可以尽情参考前者的样式，而无须过多地顾虑结构问题。这也使得苏瓦松大教堂在整体上呈现出一种精致、优雅的气质。巴黎圣母院在漫长的改建工程中数次参考沙特尔大教堂的形制，并按沙特尔模式改造了中殿的最东端和整个上部。兰斯大教堂则是首个尝试全面借鉴沙特尔风格的大教堂。同样的三层立面、大面积玫瑰窗以及华美的彩色玻璃，构建出一种和沙特尔大教堂相近的雄浑之美。

后世的建筑匠师在从沙特尔大教堂身上获得启发的同时，也

在思考如何才能超越它，但并非每一次尝试都是成功的。亚眠大教堂可以说是成功的典范。在它身上明显能够看出继承自沙特尔大教堂的核心元素，建筑匠师对长方形的布局、飞扶壁和玻璃窗的运用都比沙特尔大教堂来得更为大胆。它不但比沙特尔更高，墙面比沙特尔更薄，飞扶壁也做得更细，还创新地给飞扶壁加了用来排水的水槽。不过，亚眠大教堂的管理者为其建筑匠师的大胆设计付出了代价：匠师在判断飞扶壁的着力点时犯了错，导致飞扶壁最终架设的位置过高，它将大教堂持续向内挤压，并在大教堂内部压迫出了一条条裂痕。这正是每个采用飞扶壁的建筑匠师最担心的情况。如果裂痕持续变大，终有一天大教堂将会向内塌陷。好在，亚眠大教堂的运气还算不错，它成功地屹立在地面上，直到今天。

　　说到建造过程中随时可能遇到的风险，沙特尔主教乔弗里比谁都明白。1139 年，他应叙热之邀前往封顶工作尚未完成的圣德尼大教堂主持弥撒。当天狂风大作，很快便转变为暴风骤雨，没有完工的拱顶在风雨中左右摇晃，随时有坍塌的风险。每逢电闪雷鸣之际，乔弗里便将手高高举起，向屋顶画出十字。最终，尽管圣德尼市镇遭受了严重灾害，但摇摇欲坠的大教堂竟完好无损，乔弗里也大难不死。[11] 如果当时出了一点差池，整个大教堂时代的艺术史恐怕就要被改写了。

　　当然，有走运的时候，也就有倒霉的时候。1272 年落成的博韦大教堂（Beauvais Cathedral）就是那个步子迈得太大的不幸者。这座大教堂的建筑匠师决定向亚眠大教堂 43.9 米高的中殿发起挑战，并计划将博韦大教堂的中殿升到 47.8 米高。然而，就在大教堂封顶 12 年后，它的拱顶垮塌了。随着拱顶的重建，博韦大教堂的结构暴露出越来越多力不从心之处，修缮者不得不持续为其增加木质支架[图15]和钢拉杆，以免大教堂彻底倒塌。

　　博韦大教堂工程的失败标志着哥特式建筑的转型，建筑匠师

开始转向探索小规模建筑的更多可能性。这既是由于中世纪的工程技术已经逼近极限，同时也是因为法国在经历了整个 13 世纪的太平盛世之后，危机逐渐显现，人们越发无力倾巨资兴建宏伟的大教堂。哥特式风格的影响从巴黎周边逐渐扩散到英国和德国，当地的主教聘请从法国来的建筑匠师，兴建他们听过但没见过的"法式作品"。英国的索尔兹伯里大教堂和德国的科隆大教堂均是这一时期的创造，它们既有鲜明的来自法国哥特式建筑的特征，却又反映出当

[图 15] 博韦大教堂内的木结构支架

地的审美，不太会被错当成原汁原味的法国哥特式建筑。这些在哥特式风格下发展出的不同样式的建筑共同构建出了在欧洲大陆绵延数百年的大教堂时代。

　　和哥特式建筑在艺术和工程上巨大的创新相比，12 世纪和 13 世纪的建筑匠师能向前人借鉴的经验是非常有限的，但他们却凭借超越前人的想象力和胆识，将一座座关乎信仰的纪念碑竖立在大地上。尽管和圣德尼大教堂的建筑匠师一样，沙特尔的建筑匠师姓名也没能流传下来，但他——或是他们——着实配得上后人的尊敬。与其说他是站在巨人的肩膀上，不如说他正是后人得以站上肩膀的巨人。

﹥﹥ 沙特尔大教堂地板上有一片神奇的"迷宫"

在沙特尔大教堂内，有一个非常著名的迷津园（labyrinth）图案。初看之下它让人找不到方向，但其实它蜿蜒的路径都指向一个终点——圆心，其寓意是鼓励信徒尽管可能百转千回，历经曲折，只要凭坚定的信仰前行，一定能到达心中的彼岸。和迷津园有关的传说上可追溯至古希腊神话中的英雄忒修斯进入迷津园击败怪兽米诺陶的故事。在基督教传统中，则可类比为耶稣挺过九九八十一难战胜撒旦，为人类带来救赎的故事。对信徒来说，

在迷津园走一遭，便如同在一次荡涤心灵的旅程中冥想耶稣、死亡和永生的含义，并借此坚定自己即使面对困难也不动摇信仰的意志，一直到自己升上天堂的那一刻。

沙特尔大教堂地面上的迷津园

4　祈祷书里的春秋

大难不死的兄弟

1398 年的一天，荷兰奈梅亨的林堡一家失去了家中的顶梁柱，留下六个未成年的孩子和他们的母亲。在孩子们的画家叔叔约翰的建议下，母亲决定将两个儿子赫尔曼和让·德·林堡（Herman & Johan de Limbourg）送去巴黎，跟一位名叫阿尔伯特（Alebret de Bolure）的金匠学手艺。这位金匠虽然没在艺术史上留下什么杰作，但他的确是当时一流的手艺人。他为勃艮第公爵腓力二世（Philip the Bold）供应金银器，这位爵爷在政坛以心狠手辣著称，名为公爵，实为法国的真正统治者。林堡兄弟的身家性命，却也阴差阳错地和他有关。他更是促使巴黎成为 14 世纪末的欧洲艺术、时尚之都的关键人物。这一切，则要从公爵的哥哥——法国国王查理五世（Charles V）驾崩说起。

在法国历史上的众多国王中，查理五世实属较为英明的一位。当时的法国正和英国进行一场旷日持久的战争，后世称之为"百年战争"。在查理五世统治时期，他收复了大片之前被英军占领的国土，甚至开始在海上和英军展开作战。然而，查理五世自幼体弱，在他 43 岁病逝时，小国王查理六世（Charles VI）年仅 12 岁。老国王在知道自己不久于人世时，为自己的几位弟弟留下遗训，要他们以正确的原则引导和管教小国王。不过，小国王的这几位叔父并不打算在大哥死后依然保持一团和气。二弟安茹公爵（Louis I, Duke of Anjou）率先抢当小国王的监护人，但实则希望利用摄政之机中饱私囊，将国库挪为己用。没过多久，更具野心的四弟勃艮第公爵后来居上，将朝政牢牢把握在自己手中。

年轻的查理六世试图改变自己被架空的处境，但他却从 24 岁起展现出精神病症状。根据记载，他会突然发狂，举着利剑冲向他的随从，但很快又会陷入虚脱昏迷中，醒来后对于之前的事情毫无印象，甚至连自己都不认识了。查理的怪病让他得了个"疯王查理"的绰号。无论这种病是来自家族遗传还是由于幼年被控制的焦虑和压力，查理夺回王权的计划是泡汤了。国王的弟弟奥尔良公爵路易（Louis, Duke of Orléans）在政治上被他们的四叔勃艮第公爵压制，遂将注意力转移到宫廷享乐上，并称夜夜笙歌的娱乐活动有助于排解王兄的疯病。这一举措令 14 世纪末的巴黎宫廷定义了优雅的社交礼仪和贵族生活应该是什么样子，巴黎成了名副其实的"时尚之都"。从那时起，所有想跟高雅沾边的欧洲人就已经在效仿巴黎贵族的生活方式了。正因为巴黎对奢侈生活的追捧，吸引着欧洲各地的艺术家和工匠前往巴黎谋生。这之中，就包括林堡家的几个年轻小伙子。

让林堡兄弟没想到的是，巴黎之行不但让他们学得了手艺，还差点要了他们的小命。他们在从巴黎返乡途经布鲁塞尔的时候卷入勃艮第公爵和海尔德公爵（Duke of Guelders）的战事，被海尔德公爵的手下绑作人质，吃了半年多的牢饭。林堡兄弟的母亲根本无力支付赎金，还是他们的叔叔约翰想办法走动关系，请勃艮第公爵替两兄弟垫付了赎金，相应地，林堡兄弟则要给公爵做事。林堡兄弟的艺术生涯，就这么从死里逃生中开始了。

公爵府上过新年

林堡兄弟接到的第一份正式工作是为公爵收藏的圣经绘制插图。当时，贵族的受教育程度越来越高，开始流行起在家里阅读圣经、祈祷修行。公爵府上的图书馆便有超过三百册藏书，考虑

到制作手抄本的困难程度，这已经是非常大的数目了，毕竟公爵的王兄查理五世的皇家图书馆藏书不过千册。林堡兄弟为这套书总共绘制了500余幅插画，花费了他们至少3年时光。公爵对他们的工作成果非常满意，1403年1月，公爵还给每个兄弟发了10枚金埃居的奖金。[1]尽管这本圣经上的插画画风仍颇为稚嫩，但考虑到当时年纪较大的赫尔曼也只有17岁上下，能够顺利完成这一工作已经证明了他们的潜力。

只要公爵高兴，林堡兄弟就算是谋得了铁饭碗。可就在他们完成这套圣经插画后不久，勃艮第公爵便撒手人寰。在他去世后，另一位皇室成员，查理六世的三叔贝里公爵让（John, Duke of Berry）将林堡兄弟雇来自己府上工作。在几位皇亲之中，就数贝里公爵最为注重物质和精神享受。他的全部心血都倾注在了建筑、艺术收藏、音乐和美食上。无论是书籍、首饰还是挂毯，乃至珍禽异兽，他都乐意收藏。贝里公爵把大半辈子都用在吃喝玩乐和为了能够吃喝玩乐而到处搜刮钱财上。这固然使得他在正史中缺乏存在感，但到了艺术史上，他堪称整个中世纪最重要的赞助人之一。林堡兄弟毕生艺术的最大成就，便是《贝里公爵的豪华时祷书》（Très Riches Heures du duc de Berry）。

所谓时祷书，是指专为信徒在一天中的不同时刻念诵不同祷文而编撰的专用手抄本。书名中的"豪华"二字绝非浪得虚名，贝里公爵的这本时祷书上的插图，简直是字面意义上的"高清大图"。在全书的开头是一份共计24页的月历。每个月份分别由一幅华美插图和一份月历组成。这份月历并非为某一特定年份而作，而是天主教圣人历。上面仔细标明了各个圣徒的瞻礼日，以便教友在纪念日当天参加活动，铭记圣人的品德。左侧的插图上方展现着当月的星座，星座下方描绘着古希腊神明赫里阿斯，他驾驭着四马金车在天空中奔驰，昼夜不停。插图描绘的是和贝里公爵有关的日常生活。在最初展现的《一月》[图1]中，正值公爵府上

的新年庆典。

虽然这是一幅中世纪作品，但画面内容却并不会让我们感到丝毫陌生。画面右侧头戴皮帽、身穿蓝色华服的便是贝里公爵，他一边等着桌子对面的两名扈从为他斟酒切肉，一边看着房间里的热闹景象。从扈从穿着的华丽服饰和象征男子气概的随身匕首来看，他们并非一般的用人，而可能是尚未获封骑士的年轻贵族，来到公爵这里见习。在公爵身后，是一个熊熊燃烧的火炉，画面左侧刚刚进屋的几位贵族，正伸出手烤火取暖。画面远端仿佛千军万马打仗的场景是一件巨幅挂毯，上面用拉丁语写道"伟大的特洛伊的英勇事迹"（The deeds of the great Troy），表明它描绘的是古希腊特洛伊战争的场景，只不过画中人马的铠甲兵刃都是 15 世纪的样子。特洛伊战争故事在法国脍炙人口，一直是法国贵族喜闻乐见的装饰选题。当时的贵族相信，法兰克人的祖先便是传说中的特洛伊人，特洛伊城破后，一个名叫法兰西奥的部族领袖带领一批特洛伊人死里逃生，法兰克人的称呼便从这名领袖的名字得来。[2]

有赖于贝里公爵对艺术珍品的痴迷，林堡兄弟在创作时可以相对宽裕地使用各种颜色，尤其是当时必须从遥远的阿富汗进口的群青色。不过，即便有贝里公爵的钱袋子作为后盾，要把红、黄、蓝、绿这几种颜色安排在同一幅画中而不显得杂乱，还是要靠林堡兄弟对色彩的精细把握。毕竟，无论是红配绿还是黄配紫，一旦用力过猛，就十分刺眼了。通过将穿着不同色彩服饰的人物巧妙地安排在一起，林堡兄弟不但没有让整幅画乱成一团，还借此烘托出了节庆的热闹气氛。

将画面和谐地整合在一起的另一个关键是艺术家兄弟对光线的运用。画中并不存在某一个特定的光源，光均匀地遍布于各个角落，每个人的脸上都是亮堂堂的，没有人被大片的阴影笼罩。具体到每个人身上，作者又略施点染，通过细微的明暗变化塑造

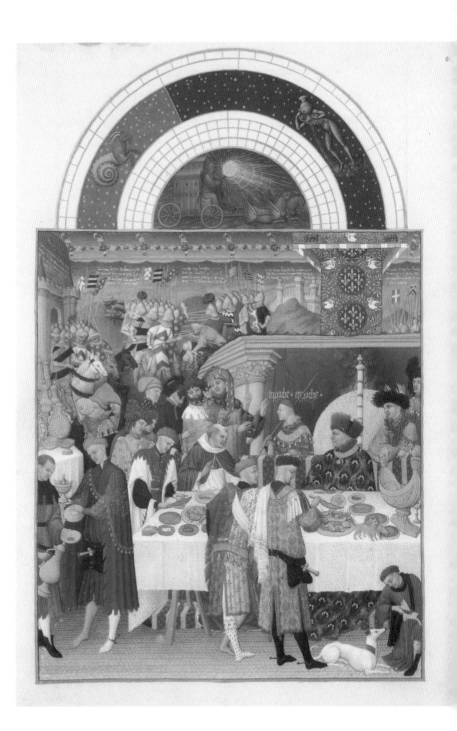

			Januier a .xxxi. iour	la q̃ntite	n̄õbre	
			Et la lune .xxx.	des iours	dor	
				lxxvii. ap̃r.	nouel	
iij.	𝕬			viij xxvij	xix.	
	b	iiij n̄.	Octaues saint estienne.	viij xxx.		
xi.	c	iij. n̄.	Oct.s̄.iehan.se̓ gr̃neuewe.	viij xxxi.	viij	
	d	ij. n̄.	Octaues des innocens.	viij xxxiij.	xvi.	
xix.	e	nonas	saint symeon.	viij xxxv.	v.	
viij	f	viij id		viij xxxvi		
	g	vij id	saint fiambourt.	viij xxxix.	xiij.	
xvi	𝕬	vi. id	saint lucien.	viij xli.		
v.	b	v. id	saint pol.pmier hermite	vij xliij	ij	
	c	iiij id	saint guillaume.	viij xlv.	x.	
xiij.	d	iij. id	saint sauueur.	viij xlvj.		
ij.	e	ij. id	saint catir.	viij xlix.	xviij	
	f	idus.	saint hylaire.	viij lij.		
x.	g	xix. kl'	saint felix.	viij lv.	vij.	
	𝕬	xviij kl'	saint mor.	viij lviij	xv.	
xviij	b	xvij kl'	saint maurel.	.ix.	o	
vij.	c	xvi. kl'	saint anthoine.	.ix.	ij.	iiij.
	d	xv. kl'	saint prisce.	.ix.	v.	xij.
xv.	e	xiiij kl'	saint clomet.	.ix.	vij.	.i.
iiij	f	xiij kl'	saint sebastien.	.ix.	x.	
	g	xij. kl'	sainte agnes.	.ix.	iiij.	ix.
xij.	𝕬	xi. kl'		.ix.	xvi.	xvij
i.	b	.x. kl'	sainte emerancien̄e.	.ix.	xix.	vi.
	c	.ix. kl'	saint babile.	.ix.	xxiij.	
ix	d	viij kl'		.ix.	xxvi.	xiiij
	e	vii. kl'	saint policarpe.	.ix.	xxx.	
xvij	f	vi. kl'	saint iulien.	.ix.	xxxij.	ij.
vi.	g	.v. kl'	sainte agnes.	.ix.	xxxvi	ij.
	𝕬	iiij kl'	sainte paule.	.ix.	xxxix.	xi.
xiiij	b	iij kl'	sainte baudour.	.ix.	xlij	
iij.	c	ij. kl'	Saint metran.	.ix.	xlv.	xix

[图1] 林堡兄弟，《一月》（January），出自《贝里公爵的豪华时祷书》约 1413—1416 年，纸本墨水，约 22.5 厘米 × 13.7 厘米，孔代博物馆，尚蒂伊

出体积感。林堡兄弟通过对色彩、光线和构图的精巧把控，让画里的一切都展现出恰到好处的喜庆。

朱门酒肉臭

林堡兄弟高超的绘画技艺同样体现于《二月》[图2]的种种细节上。和《一月》里的热闹景象不同，在《二月》中，地上的一切都裹上了厚厚的白雪。近景中正有一位农民一边哈气搓手取暖，一边快步跑向温暖的小屋。房子中已有三位农民在烤火，最前方的年轻女子轻轻将衣衫掀起，希望能尽快把身体烤暖，后面的两位农民则更是干脆，他们直接将衣袍撩到腰部以上，姿态豪爽，非常富有生活气息。斯文的公爵看到画中农民如此取暖，怕是会哑然失笑了。小屋的烟囱中冒出缕缕青烟，和雪地形成清晰的反差，又很快融入了灰白的天空里。中景有农民赶着牲畜，将捆好的柴火送去远方的市镇。通过这个细节，画家既通过远方的小镇增加了画面的空间深度，如同舞台布景一般将农家小屋衬托到观众眼前，又让市镇和农家产生了联系，令整幅画显得更为真实，仿佛中世纪二月里的一个寻常日子就是这样。林堡兄弟的画风中既包含了源自欧洲北部荷兰一带善于观察和刻画细节的风格，又汲取了意大利艺术大师如乔托（Giotto）等前辈对于构图和整体的把握能力。有证据表明，林堡兄弟很可能亲自去过意大利，即使没有机会观摩到大师真迹，也一定从各个渠道获得了意大利艺术家的间接经验。[3]

画面中还有若干细节讲述着公爵治下农民的小康生活是什么模样。在屋外的院子里能够看到酒桶、木柴、羊群、手推车、蜂巢和砖制鸽舍。这说明他们能够享受到充足的酒、肉、蛋、蜂蜜，免于冻饿之苦。由此看来，和《八月》[图3]中盛装游猎的贵族们

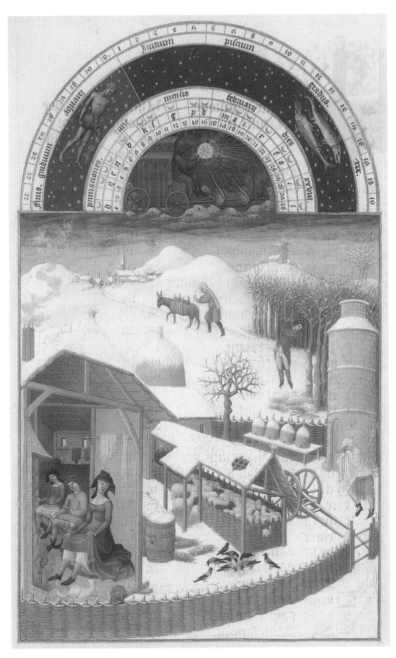

[图 2] 林堡兄弟，《二月》（*February*），出自《贝里公爵的豪华时祷书》
约 1413 —1416 年，纸本墨水，约 22.5 厘米 × 13.8 厘米，孔代博物馆，尚蒂伊

相比，中世纪老百姓的生活虽然艰苦，但仿佛也没有那么差。

不过，现实真的是这样吗？

我们不能忽视的是，《贝里公爵的豪华时祷书》是林堡兄弟为贝里公爵创作的。艺术家固然可以尽情施展自己卓越的艺术才华，但也要保证画中的一切符合金主的趣味。《八月》中远景的埃唐普城堡（Château d'Étampes）是公爵 1400 年买下的，在他将注意力真正转移到艺术品之前，公爵最大的爱好便是收购和修建城堡。为了能够满足私欲，公爵不惜"刮尽地皮"，用一切能想到的办法敛财。这样的行为导致了一连串的后果。本来，随着生产技术进步、农业增产，粮食可以养活更多人口。人口增加，又能进一步促进生产。但随着公爵将领地的收获不留后路地收走以供自己享乐，对百姓课以重税，反而导致次年无法增产，粮食歉收引发饥荒，饥荒导致物价飞涨。频繁的饥荒让民众身体羸弱，对于各种传染病的抵抗力下降，紧跟在饥荒之后暴发的瘟疫，最终导致人口的大量死亡。30 岁上下的林堡兄弟和贝里公爵本人均在 1416 年死去，死因很可能就是瘟疫。就算公爵之死是因果报应，但他治下的百姓可是跟着遭了殃。至于代表着中世纪欧洲手抄本绘画艺术顶尖水平的《贝里公爵的豪华时祷书》，不但成了林堡兄弟的绝唱，甚至根本没有画完。林堡兄弟仅仅画了书中的大部分插图，文字、插画边框装饰和镀金要再过几十年才经他人之手完成。

挥之不去的粮食问题，正是法国将要迎来时代巨变的征兆之一。那个在辉煌的哥特式大教堂光辉照耀之下的法国，那个给欧洲带来了荣誉、信仰、骑士风度和时尚生活的法国，那个持续发展着"君权神授"概念的法国，即将在各种表面上毫无联系的天灾人祸面前逐渐意识到，哪怕是真命天子，也会陷入叫天天不应的困境。这一次，除了虔诚的祷告，法国人还得赶快想出点别的办法，才能免于湮没在时代的洪流之中。

[图 3] 林堡兄弟,《八月》(*August*),出自《贝里公爵的豪华时祷书》
约 1413 —1416 年,纸本墨水,约 22.5 厘米 × 13.9 厘米,孔代博物馆,尚蒂伊

5　再造法兰西

治国新论

1415 年 10 月 25 日星期五，上午 11 点。在法国北部的市镇阿金库尔郊外，英、法两军已经彼此对峙四个小时了。英王亨利五世（Henry V of England）以长弓手为前锋，步兵在后。法军则由数倍于英军的重装骑兵和步兵组成。当法军发起冲锋，准备直接粉碎英军弓箭手的阵形时才发现，由于前几日的暴雨，战场早已变成泥潭。身着近 20 公斤铠甲的法军士兵，一脚踏出后泥浆可以没至小腿肚。随着英军将领高喊"放箭"，只见深陷泥泞的法军头顶箭如飞蝗，没被直接射死，也会被失控的自军战马踩死，或者摔倒在泥里憋死。就在大势已定、英军搜寻俘虏时，英王得到错误情报，以为法军还将发起冲锋。担心旁生枝节的英王下令就地杀死全部俘虏。尽管士兵还希望用抓获的贵族换取赎金，但不得不听从国王命令，无数大小贵族就此身首异处。

这便是英法百年战争中著名的阿金库尔战役。在以少胜多之后，亨利五世对被俘的奥尔良公爵等人说，"神都反对你们，此乃神迹"。[1] 经此一役，法军元气大伤，全面溃败已成定局。到 1420 年时，连兰斯和巴黎都被英军占领了。想当年在路易六世治下，失去兰斯约等于亡国。这才有了当初在圣德尼大教堂发兵逼退强敌，以及法国坚定地将王权和教权结合在一起的治国理念。但到查理六世（Charles VI of France）手上，法国是真要亡国了。勃艮第公爵好人腓力（Philip the Good）投靠英国，王太子查理（Charles, Dauphin of France）被剥夺继承权，法国领土一分为三，英国控制着法国北部和西南，王太子控制法国中部和东南，勃艮

第公爵虽未称王但拥兵自治，基本成了有实无名的国家。

长话短说，在接下来的几十年中，王太子于生死存亡之际，依靠一位用兵如神的农家少女贞德实现了奇迹般的大反攻，先是收回兰斯，登基加冕为查理七世（Charles VII of France），到1453年，已经基本收复了全部失地，并宣告赢得了漫长的英法百年战争的最终胜利，被后世称为"胜利者查理"，和他的父亲"疯王查理"有着天壤之别。

这里必须强调的是：尽管法军击败入侵的英军，赢得百年战争的故事在今天听来像是一段保家卫国的热血岁月，但在当时的百姓眼里，却完全不是这么回事。在他们看来，这只是两国王室大打出手，无论头上管事的是哪位国王，倒霉的都是自己。就算躲过战争，也躲不过饥荒；就算躲过饥荒，也躲不过瘟疫。"兴，百姓苦；亡，百姓苦"这样的诗句在当时的法国百姓身上一样适用。

王座上的查理七世操心的也是类似的问题，只是角度不同。虽然名义上法国是属于他的，但真打起仗来，还是需要一兵一卒替他卖命。百年战争中的失败经验说明，单靠君权和教权合一的祖训，已经无法保证江山永固。法国要想长治久安，得想出一个新办法来告诉臣民：法国兴亡，匹夫有责。这个办法查理七世已经心里有数，但要把它实施下去，国王还需要一个画家助他一臂之力。

国王的肖像

虽然来自荷兰的林堡兄弟毕生活跃于法国画坛，但严格来说，查理七世钦定的宫廷画家让·富凯（Jean Fouquet）才是第一位享有盛誉的法国本土画家。只可惜，由于长年的乱世，这一时代的法国绘画大多散佚，流传至今的富凯作品数量很少。这就给后世研究他带来了困难，有相当一部分作品，都是在最近一个世纪

才被确认为富凯真迹的。好在现存的作品还是足以让我们一窥富凯的匠心所在。

　　画框上的铭文揭示了画中人的身份——胜利者查理七世。这位国王此时已年近半百，早已不再是当初那位被英国人逼得偏安一隅的王太子。他双手交握，端正地将双臂拄在跪凳的软垫上。[2]这一构图既显出他对待信仰之虔诚，又无损于他身为国王的庄严气概。国王面无表情，头微微偏转，目光和观众稍微错开。画家的构思仿佛是在说，坚毅的国王不会为任何人所动摇，自然也就不会将画布之外的观众当回事。尽管国王并未穿金戴银，但在画家的精致刻画之下，他身穿的一袭红袍已足以彰显他的地位非凡。[图1]

　　正是在国王的服饰上，直接展现出富凯继承自尼德兰艺术家的画法。所谓尼德兰，指的是如今的比利时、

[图1] 让·富凯，《查理七世像》（ Portrait of Charles VII ）
1445 —1555 年，木板油彩，85 厘米 × 70 厘米，卢浮宫，巴黎

荷兰一带，这里是欧洲北部的贸易集散中心，在 15 世纪中期由勃艮第公爵统治。尽管这里也存在贵族与教士，但官员和商人同样是艺术品的重要赞助人。比起作品中传达的宗教崇高感，这些世俗赞助人更在意画面本身是否逼真细腻。这使得当地艺术家将更多精力倾注于观察客观现实，在追求画面的表现力和叙事性的同时，努力画出活灵活现的形象。这和哥特式时期的艺术家截然不同：无论是建筑师、雕塑家还是彩色玻璃工匠，哥特式艺术家

追求的均是创造出一种超脱凡尘的美，在他们看来，只有超越这个俗世本身的形态，才能寻找到崇高和永恒。这一审美趋势的变化，在富凯为国王画的肖像上得到了清晰的体现。

富凯笔下的《查理七世像》构图精巧、刻画细腻、主次分明，为之后的法国王室肖像绘画定下了基调。当几十年后的另一位宫廷画家让·克卢埃为法国国王弗朗索瓦一世画像时，很多地方都能看出富凯的影子（见第六章图3）。但查理七世要富凯做的远不仅是为帝王画像，还有更重大的使命。

重塑法兰西

王座上的查理七世在回顾法国的衰败时认为，法国之所以一度处于危急存亡之秋，其原因并不在于外敌，而在于内部的党派之争。在其父查理六世治下，勃艮第公爵派和奥尔良公爵派相互倾轧，勃艮第派在失势后甚至引狼入室，投降英国。要想将自私自利的各派贵族团结一致，就必须说服他们：咱们都是法国人，法兰西是咱们共同的祖国。在15世纪，法国人对于"民族"和"祖国"的认识非常模糊。以一度分裂的勃艮第来说，当时的人们谈及勃艮第时，最先想到的不会是"法国国王治下的领土勃艮第大区"，而是一个"和泛指的法兰西截然不同的地方"，那里的民众无论在言谈举止还是习俗做派上，都不能和法国画等号。为了将大一统的概念贯彻下去，查理七世做出了进一步修史的决定。

查理七世新修的是一部名为《法国大编年史》（*Grande Chroniques de France*）的书。这本书几经修订，从传说中的特洛伊时期伊始，一直写到15世纪。现存于巴黎国家图书馆的这套《法国大编年史》很可能便是国王最初钦定的正本。在制作这套书时，当时的人们采用的是先写字后填图的做法。抄写员先将定好的史

料写在书中，在插图处留下空白方框，待文字部分完成后，就轮到富凯发挥了。

为了实现国王的宏大愿景，富凯选择从两个角度着手。首先，他将着墨的重点放在了塑造法国王室的传承有序上。在富凯绘制的 53 幅插图中，描绘法国国王加冕情景的有 10 幅之多，画中人上至公元 8 世纪的第一位加洛林王朝国王矮子丕平，下至疯王查理六世，涵盖了法国历史上的加洛林、卡佩和瓦卢瓦三个王朝。在跨越数百年的历史中，富凯笔下的加冕典礼保持了惊人的相似。并通过这种形式上的接近，来强调法国王室的正统性和一致性。

在这幅插图[图2]中，左侧描绘的是丕平和兄长平定法兰

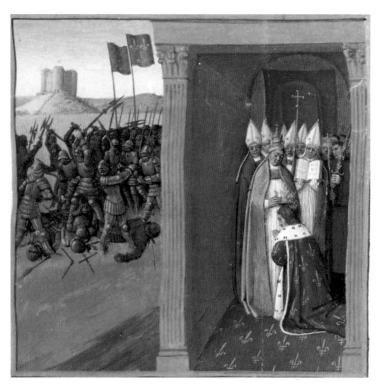

[图2]让·富凯，《拉昂之战和丕平登基》(Bataille de Laon en 741 & Couronnement de Pépin le Bref)，出自《法国大编年史》
约 1455—1460 年，法国国家图书馆，巴黎

克王国内乱的关键战役，右侧描绘的是教皇斯蒂芬二世（Pope Stephen II）在圣德尼大教堂为丕平加冕的情景。插图中最为显眼的，莫过于蓝底金色的百合花饰（fleur-de-lis），它频繁出现于丕平征战时的军旗、加冕时的长袍、地毯和宝剑上。百合花饰在富凯的系列插图中多次出现，仅在 8 幅图中缺席。这让观者自然而然地将百合花饰同法国王室联系到一起。事实上，直到 12 世纪，法国王室才开始将百合花饰的雏形放在王室纹章上，至于它演变成画中的模样，则要等到 13 世纪了。富凯"明知故犯"，将当时尚不存在的百合花饰安在了公元 8 世纪的法国国王丕平身上，其用意是明显的：没有什么能比随处可见、整齐划一的"商标"更能彰显法兰西王室的一脉相承了。

在突出刻画法国列祖列宗光辉形象的同时，富凯没有忽视对另一主题英法关系的塑造。尽管英法的世纪之战刚刚结束，但在富凯笔下，英国和法国的关系即便称不上友善，也是平静而温和的，画作内容多以联姻、典礼为主。《爱德华一世向法王腓力四世表示效忠》[图3] 是其中较有代表性的一幅。画中左侧端坐、手持权杖的是法国国王腓力四世（Philip IV of France），在他面前身穿金狮子图案红袍的是英格兰国王爱德华一世（Edward I of England），他正单膝跪地，双手放在法王膝上表示向前者效忠。之所以会出现英国领袖向法国领袖表示效忠的情景，是由于一系列错综复杂的继承关系，使得当时的英格兰国王同时兼任阿基坦公爵，统领从属于法兰西王国的阿基坦公国。因此，身为法国国王封臣的阿基坦公爵、英格兰国王爱德华一世便要向他的封建主法国国王表示效忠。

画中的两位国王表情平和，似乎一切都是在充分的理解和融洽中进行的。历史上这两人的关系绝不似画中这般和睦，从背景中群臣的表情上，我们仿佛也能觉察到暗流涌动。这一切都是艺术家精心构造出的氛围。无论爱德华一世心情如何，至少此时此

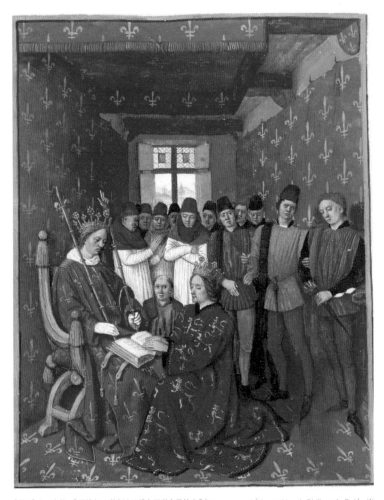

[图3]让·富凯,《爱德华一世向法王腓力四世表示效忠》(*Hommage d Édouard Ier à Philippe le Bel*),出自《法国大编年史》

约1455 —1460 年,法国国家图书馆,巴黎

刻,他必须服帖地向法王表示效忠。毕竟,他治下的阿基坦公国可是在法国领土上,艺术家在画面中用大片象征法兰西王室的蓝底百合花饰色块包裹住了象征英格兰王室的红底金狮子图案,正是在暗示两个君主以及其领地的关系。

另外,我们能够从画中发现,艺术家已经初步掌握了透视画

法，画中开始出现了勉强说得过去的透视效果。尽管富凯用这一尚不成熟的透视法画出来的空间有些歪歪扭扭，但仍然可以看出艺术家将整个空间视为一个整体来安排的努力。这和林堡兄弟画中人物如同剪影一般互不相干的画法已经有了巨大的差别。这一点加上整体氛围的塑造，均是富凯从意大利文艺复兴早期大师如马萨乔（Masaccio）、安杰利科修士（Fra Angelico）等人的作品中汲取经验的结果。只不过，由于客观条件限制，富凯并没有得到透视法则的真传，只是照猫画虎学了个大概。这是他作品中的透视不如意大利大师笔下来得自然的原因。对于当时的法国来说，富凯学来的本领已经足够完成任务了。

最后需要补充的是，在欣赏富凯如何刻画两国关系的基调时，我们不能忽视查理七世的政治倾向对作品本身的关键影响。尽管赢下百年战争，使查理七世得了"胜利者"的名号，但他并非一味穷兵黩武的国王，相反，他一直谨慎地寻求和英国维持长期和平的可能性。这部很可能由国王本人监修、倾全宫廷之力打造的"法兰西正史"中的一切，都是为了当时法国王室的政治宣传服务的。

在富凯的艺术生涯中，他为王公贵族们创作的人物肖像，直观地说要远比他为《法国大编年史》绘制的系列插图更能展现他的绘画才能。固然，这二者均体现着他如何将异乡的先进绘画经验带回法国。但后者的重大意义在于，它重新塑造出一个在视觉上从未如此统一的"法兰西"，向法国人展现着，独一无二的"法国人"应该是什么模样。即便法国的王室和欧洲大陆的其他王室沾亲带故，但生长在这片土地上的人们，有着源自这片土地的特有面貌，当年的法兰克王国如是，未来的法兰西王国亦将如是。法国人独有的国家、民族认同感，就这样渐渐地从富凯笔下的图景中诞生了。富凯画出的远不仅是一本书，他画出了一个新的法国。

6　醉心于意大利的国王

汤要凉了

　　在 1518 年的某个寻常的日子里，旷世奇才列奥纳多·达·芬奇一如既往地在自己位于法国的居所中进行研究。当天，他研究的是一个早在古希腊时代就存在的问题：如何在保持直角三角形面积不变的同时，改变两条直角边的比例。他在纸上画了四个直角三角形，每一个三角形的边长比都不尽相同。他一边画，一边在旁边写下自己的思考。在这一页的末尾，他写道："还可以有另一种样子。"不过，达·芬奇并没有在纸上画出第五个三角形，而是突然写了句："等等，汤要凉了。"[图1]

　　这是达·芬奇在他留传后世的上万页手稿中写下的最后一句话。时年 66 岁的达·芬奇断不可能想到，为他的研究生涯画上句点的是一碗将要放凉的汤。或许这是一碗蔬菜汤，因为达·芬奇晚年倾向于素食，或许喊他吃饭的人是玛蒂兰——当时负责达·芬奇饮食的厨子。在达·芬

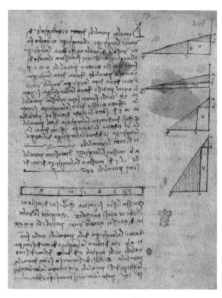

[图1]列奥纳多·达·芬奇,《阿伦德尔手稿》(Codex Arundel)第 245 页正面
1518 年, 纸本墨水, 22 厘米 × 16 厘米, 大英图书馆, 伦敦

奇的遗嘱中，特地将"一件有毛皮的精致黑外套"留给她。无论当时的情景具体为何，这个颇显得无厘头的句子出现在达·芬奇

一生研究的结尾，反倒富有哲学意味。在他的研究中囊括种种奇思妙想，尽管在今天的人看来他堪比预言家，但在当时的人眼中那些研究大多是无用之学。这些他倾注毕生精力的研究既不能让他长生不老，也不能让他点石成金，甚至没有诞生出什么响彻古今的结论，仅仅是因为书房外的人喊他喝汤，便就此打住，没有下文了。这句话为达·芬奇的人生增添了一丝悲剧的味道：达·芬奇何尝不知"吾生也有涯，而知也无涯"的道理？但他偏是要这样求索一生，至于同时代的人是否理解、认同乃至欣赏，和求知相比，就不那么重要了。幸运的是，在达·芬奇一生中的最后几年，他遇到了最理解、最认同、最欣赏乃至最崇拜他的人。这个人刚好身居高位，能够纵容他去完成自己的研究。这个人就是法国国王弗朗索瓦一世（Francis I of France）。

弗朗索瓦一世在达·芬奇 64 岁时，将这位从未离开过意大利的天才接到了法国。他不像达·芬奇的前几任赞助人那样要求他为自己完成任何绘画，而是义无反顾地鼓励他"做自己"。二人的关系非常亲密，达·芬奇将自己和这位年轻国王的关系比作先哲亚里士多德及其高足亚历山大大帝，称他们就像这两位先贤那样"是彼此的老师"。

当西方第一位艺术史作家瓦萨里为达·芬奇作传，写到他辞世的细节时，不惜为他编造了一个足够浪漫的结局：临终的达·芬奇躺在自己舒适的床上，被既是国王又是知己的弗朗索瓦一世抱在怀里，身边环绕着自己心爱的作品，安详平静地告别了人世。这一情景堪称一位艺术家能求得的最理想归宿，后世的艺术家受到瓦萨里的触动，一次又一次描绘着这个桥段。[图2]

尽管达·芬奇死在国王怀中一事大概率是一个美好的虚构，但国王对达·芬奇的崇拜和支持并不假。弗朗索瓦一世对待达·芬奇的方式，恰恰是当时的法国如何对待意大利艺术的缩影。从中我们能够看到法国在 16 世纪的整个艺术面貌。

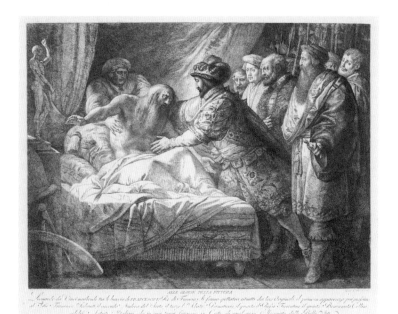

[图2] 朱塞佩·凯德斯,《列奥纳多·达·芬奇之死》(The Death of Leonardo da Vinci)
约 1780—1799 年,雕版画,54.3 厘米 × 67.5 厘米,大都会艺术博物馆,纽约

弗朗索瓦的执着

"年轻的昂古莱姆伯爵公子和我说,希望我能替他寻得一些意大利艺术大师的真迹,这会带给他极大的愉悦。据我所知曼特尼亚(Andrea Mantegna)是其中翘楚,且您也对他赞赏有加。可否请您和大师讲一句,请他将手上的工作暂且搁置,为我们这位公子创作一件配得上他的佳作呢?具体的尺幅和内容可由大师自行决定。对公子来说,没有什么能比收藏艺术更令他开心的了。"[1]

上面这段话出自佛罗伦萨贵族尼科洛·阿拉曼尼(Niccolò Alamanni)于 1504 年 6 月 12 日写给曼图亚侯爵弗朗切斯科·贡扎加(Francesco Gonzaga)的信。信中的那位公子,便是未来的弗朗索瓦一世,年仅 10 岁的他已经展现出对意大利艺术的偏爱。

这在那个年代并不稀奇，尽管法国曾经引领了整个欧洲的风尚，但那已经是过去时了。此时的欧洲最有影响力的地方无疑是意大利。在文艺复兴的浪潮之下，意大利的各个城邦国可谓欧洲最富有、城市化程度最高、科学技术最先进、文明最发达的地区。[2]这里既是欧洲的贸易和金融中心，也是文化和艺术中心。在罗马、佛罗伦萨、米兰、那不勒斯和威尼斯，每一个地方的工程师和艺术家均是欧洲一流水平。弗朗索瓦一世在 1515 年当上国王的时候，达·芬奇的《最后的晚餐》、米开朗琪罗的《创世记》和拉斐尔的《雅典学院》都已经完成了，这时的法国在艺术上完全不是意大利的对手。由此就不难解释，为何弗朗索瓦一世如此崇拜达·芬奇了，年轻的国王在这位全才大师身上看到了他求之不得的一切。

当然，弗朗索瓦一世^[图3]对达·芬奇的崇拜和不计回报的支持，并不意味着他对意大利的国土也会采取同样态度。他和其他那些单纯出钱的艺术赞助人关键的区别在于，他手中还掌握着数万大军。因此，他在登基初年便御驾亲征，带法军穿越阿尔卑斯山直取米兰。米兰公爵斯福尔扎（Maximilian Sforza）在兵败被俘后，不得不将米兰作价"卖"给弗朗索瓦一世以换取自由。尽管米兰在六年后失守，但这位醉心于意大利的法国国王究其一生，都没有放弃过征服意大利的尝试，哪怕是兵败入狱都不能动摇他的决心。对他来说，如果不能彻底占领意大利，那便在法国本土另起炉灶，再造一个意大利出

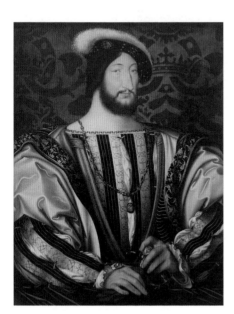

[图3] 让·克卢埃，《弗朗索瓦一世像》（*Portrait of Francis I*）约 1527 — 1530 年，木板油彩，96 厘米 × 74 厘米，卢浮宫，巴黎

来。就是在这段时期，弗朗索瓦一世积累的个人收藏成了日后驰名世界的卢浮宫博物馆的家底。法国艺术也进入了全面吸收意大利艺术风格和经验的时期。大至一座宫殿，小至一幅绘画，都充满了浓浓的意大利风情。

卢浮宫在今天绝对是任何一位艺术爱好者在巴黎的必访之地，但在弗朗索瓦一世时期，卢浮宫其实只是一座年久失修的旧宫殿。我们能从《贝里公爵的豪华时祷书》中一窥它翻修前的模样。在书中的插图《十月》[图4]中，远处的便是卢浮宫。它与其说是座宫殿，不如说更像是一座城堡。尤其是高耸的窗户和将烟囱及角楼混在一起的造型，均是法国哥特式时期的特点。

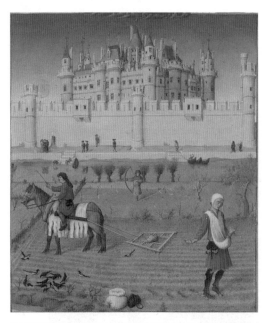

[图4] 林堡兄弟，《十月》（*October*，局部），出自《贝里公爵的豪华时祷书》约1413—1416年，纸本墨水，约22.5厘米 × 13.7厘米，孔代博物馆，尚蒂伊

哥特式艺术无疑不是弗朗索瓦一世的心头好。他想要的，是一座符合意大利文艺复兴建筑风格的新宫殿。尽管这位国王在选定皮埃尔·莱斯柯（Pierre Lescot）为建筑师一年后便驾崩了，但继任的国王亨利二世（Henry II of France）延续了项目的规划，并大大推进了工程进度。

其实，被先王钦点的建筑师莱斯柯根本没有去过意大利，也没有什么拿得出手的代表作。之所以能被弗朗索瓦一世相中，是因为他是一位资深意大利建筑爱好者。特别是在涉及具体样式的地方，他给出的设计比很多来法国谋生的意大利建筑师都更为准

确。这一方面得益于他在法国南部接近意大利地区的实地调研，另一方面则靠着亨利二世的王后凯瑟琳·德·美第奇（Catherine de' Medici）为他提供了很多间接经验。从最终的成品来看，历史上关于莱斯柯的记述确实不假，因为新建成的卢浮宫，几乎继承了意大利文艺复兴盛期宫殿设计的全部要素。通过将卢浮宫[图5]和罗马的法尔内塞宫[图6]相比较，就能看出莱斯柯继承了哪些特质，又根据法国人的喜好做了哪些调整。

在这两个建筑的立面上，均采用了总计三层、左右对称的结构。文艺复兴时代的意大利建筑师非常在意建筑的左右对称，米开朗琪罗便称，理想的建筑应像人体的四肢、双眼一样，以中轴线对称的方式安排。墙面围绕的窗户采用了立体的装饰，这给墙面带来了丰富的明暗变化和体积感。建筑第二层的窗户装饰以三角形和弓形交替组成，既可以保持建筑整体的一致性，又能避免单调感，是意大利建筑师布拉曼特（Donato Bramante）的代表设

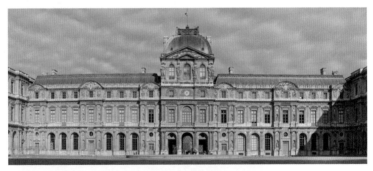

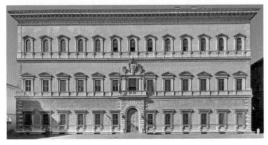

[图5] 皮埃尔·莱斯柯，卢浮宫卡利庭院西翼 始建于 1546 年，巴黎
-
[图6] 小安东尼奥·达·桑加洛，法尔内塞宫 1517 — 1546 年，意大利罗马

计手法。卢浮宫在底层的连拱廊设计上也是采用的罗马样式，更不用说随处可见的爱奥尼亚和科林斯柱了。另外一个深深地打着意大利烙印的细节是卢浮宫墙面的人像雕刻，雕塑家让·古戎（Jean Goujon）创作的人物有着健美的体格和深沉的外表^[图7]，就像是从米开朗琪罗的西斯廷礼拜堂天顶画中搬过来的一样^[图8]。

莱斯柯对意大利建筑风格的借鉴是如此全面，以至于如果不是将这两个建筑放在一起对比的话，几乎会让人以为这是彻头彻尾的意大利设计了。但如同《十月》中的旧卢浮宫那般角度陡峭的斜面屋顶还是向我们宣告着卢浮宫的法国身份。莱斯柯的创新还包括采用更大面积的底层窗户，并且将底层窗户做了凹陷处理。这种设计令建筑的底部在光线照射下产生更为明显的阴影，既给建筑的外观增添了明暗层次变化，也强化了建筑庄严和厚重的气质。另外，在窗户之间用两个柱子夹着一个有人物雕塑的壁龛这种做法也是彻底的法国趣味。

如果说法尔内塞宫是意大利文艺复兴盛期宫殿设计的集大成之作，那么卢浮宫便是法国文艺复兴吸收和改良意大利经验的代表。在此基础上，法国人发展出一套有别于意大利的新型"古典主义"建筑风格，并成为接下来欧洲北部古典主义建筑样式的新标准。

[图7]让·古戎，阿基米德浮雕（Relief of Archimedes）
卢浮宫卡利庭院西翼外墙，约1547年，巴黎

[图8]米开朗琪罗，先知耶利米像（Prophet Jeremiah）
西斯廷礼拜堂天顶画局部，1508—1512年，梵蒂冈

钱解决不了的难题

随着时间推移，弗朗索瓦一世的艺术收藏日臻完善，其中不乏达·芬奇、米开朗琪罗和拉斐尔的作品。国王手下有数名经纪人专为他搜罗艺术佳作。其中最有名的是意大利人巴蒂斯塔·德拉·帕拉（Battista della Pala），他自 1528 年起正式受雇于国王，专为他寻找"大量大师精品，品类囊括大理石和青铜雕塑及绘画，其品质要配得上陛下的品位，此为陛下毕生所爱，且近年尤甚"。[3] 这位经纪人的工作是如此出色，将意大利的艺术品大量运往法国，以至于当意大利艺术史作者瓦萨里在为意大利艺术家作传时，生怕后人忘记这位导致国宝流失的罪人，痛心疾首地将他也列了进去："在佛罗伦萨……德拉·帕拉将雕塑和绘画运到法国，呈送到弗朗索瓦一世手中……他每天都在忙着打包运输。"[4] 威尼斯画派大师提香也为弗朗索瓦一世绘制过一幅肖像[图9]，这证明国王的目标并不局限于米兰、罗马和佛罗伦萨，威尼斯也没有落下。提香本人并没有见过国王，这幅肖像是画家根据另一位意大利同行切利尼（Benvenuto Cellini）为国王制作的纪念章上的侧像绘制的。

切利尼只是众多服务于弗朗索瓦一世的意大利艺术家中的一员。国王从意大利引进的不仅是作品，还包括艺术家本身。在能够为他所用的艺术家中，最有分量的是朱利奥·罗马诺（Giulio Romano）。他是

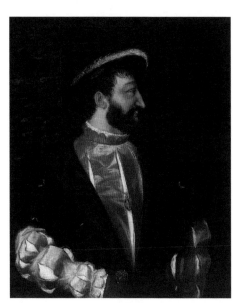

[图9] 提香，《弗朗索瓦一世像》（*Portrait of Francis I*）
1539 年，布面油彩，109 厘米 × 89 厘米，卢浮宫，巴黎

拉斐尔工作室中的佼佼者，协助拉斐尔完成了一系列位于梵蒂冈的壁画，并在拉斐尔去世后完成了一些其师未能完成的作品。尽管罗马诺的艺术高度和拉斐尔难以相提并论，但他确确实实将来自意大利的第一手经验带到了法国。

　　只可惜，纵使弗朗索瓦一世集万贯家财、高雅品位和将法国建成文化强国的决心于一身，但文化的进步从来都不可能一蹴而就。更不用说在他掌权之时，达·芬奇已是暮年，拉斐尔英年早逝，米开朗琪罗则被教皇的委托牢牢拴在罗马无法脱身。俗话说"能用钱解决的问题都不是问题"，弗朗索瓦一世的努力恰恰证明了在艺术上，有的是钱解决不了的问题。即便如此，正是由于他的坚持，让法国艺术家在吸收了来自意大利的养分之后，拥有了一个证明自己青出于蓝的机会。视艺术为"毕生所爱"的弗朗索瓦一世终究没能见到法国艺术在世界艺术版图上大放异彩的那一天，但距离那一天的到来，已经不远了。

7 乐园

大幕拉开

当法国的王冠落到路易十三（Louis XIII）头上时，这位新国王还不到 10 岁。此时距离为法国带来文化盛世的弗朗索瓦一世驾崩过了仅仅六十余年，但法国已经在分崩离析的边缘又走了一遭。在马丁·路德（Martin Luther）的宗教改革运动传入法国后，法国一度陷入长达三十余年的宗教内战，信奉新教和天主教的两派大打出手。在这场宗教争端中，上至天子、下至庶民无人能够独善其身，路易十三之前的两任国王均是遇刺身亡的。

法国之所以还没有彻底四分五裂，和两个关键人物有关。一位是凯瑟琳·德·美第奇，她既是法国国王亨利二世的王后，也是接下来三位国王的母亲。在摄政期间，她逐渐掌控权力，并努力在复杂的宗教战争中调和新旧教派的矛盾。另一位是路易十三的父亲——法国历史上的有道明君、波旁王朝的奠基人亨利四世（Henry IV of France）。他在遇刺前已经重建了法国的秩序和经济，并积极发展工商业，让法国重新回到了欧洲列强的牌桌上。

他们二人对法国的影响涉及方方面面，当然艺术也包括在内。凯瑟琳·德·美第奇不但为卢浮宫的建筑师莱斯柯提供了间接经验，并进一步促进了法国人对意大利文化的向往，还引领了法国宫廷的时尚变化。因她对细腰的推崇，欧洲诞生了一种风靡数百年的着装风尚。人们用束腰将贵族女性的身体束缚成沙漏状，令胸部从衣服上部高高挤出来。专注于复兴法国的亨利四世虽然在艺术上没有花多少心思，但他为了振兴经济而采用的重商主义在法国催生出了一个全新的城市商人阶级，他们富有且乐于炫耀，

即将成为有别于贵族的新一代艺术赞助人。路易十三治下的法国仿佛洛伦佐·德·美第奇掌控的佛罗伦萨，已经为艺术大师的登场搭建好了理想的舞台。

巴洛克是个大箩筐

关于亨利四世，有一个流传甚广的野史传说：面对全国上下生灵涂炭、百废待兴的处境，亨利四世感慨道：如果上帝再给我一些时间，但愿我能让农夫们每逢星期日就吃到一锅鸡。[1]这则逸闻至今仍被广泛传诵，法国人不但会用炖鸡来象征小康生活，在法餐中也真的有一道传统炖鸡料理"Poule au pot"，堪称法国国菜之一。然而，亨利四世之所以想向上帝多要一点时间，正是因为他自己也清楚让人人都吃得起炖鸡终究只是望梅止渴，是在危局中安抚民心的漂亮话。更何况，国家在他遇刺之后又一次陷入了动荡，百姓遭受的苦难可想而知。

17世纪法国农民的生活处境被艺术家路易·勒南（Louis Le Nain）描绘了下来，并为其加上了一层美好的滤镜。他和他的兄弟安东尼、马修（Antoine & Mathieu Le Nain）均是画家。在《农民一家》[图1]中，艺术家描绘了物质生活困苦但精神世界富足的农民一家。他们尽管衣不遮体、食不果腹，但无论老幼均没有面露苦相。小孩子大多沉浸在自己的世界中，即便是历经沧桑的老人和需要照顾全家的父亲，表情中也是沉静和坚毅多过烦恼或无助。其实，法国在1624到1648年，几乎每一年都会爆发起义。其中一支起义军便自称为"赤脚者"，就是勒南画中那些穿不起鞋的农民。勒南所刻画的并不是真正意义上的民间疾苦，更像是一种充满浪漫气息的"农家乐"。这样的作品会被提供给富裕的城市买家，比起乐意通过悬挂历史画来展现自己列祖列宗荣耀的

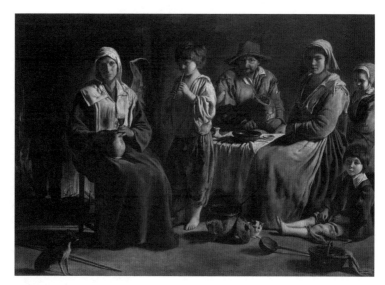

[图1] 勒南兄弟，《农民一家》(*Peasant Family in an Interior*)
1642 年，布面油彩，113 厘米 × 159 厘米，卢浮宫，巴黎

贵族，新兴的城市买家更能从寻常生活题材中得到共鸣。这幅《农民一家》并非即兴速写，它的尺幅和复杂度均已接近历史画的规格，这种高完成度的作品标志着新一代法国买家的出现。

和勒南兄弟同时代的另一位法国画家乔治·德·拉·图尔（Georges de La Tour）的作品则选择了不同的角度来演绎寻常景象。如果不看标题只看作品，今天的观众大概会将《木匠圣约瑟》[图2] 当成描绘百姓日常劳作的风俗画，不会立刻联想到画中人是耶稣和他的世俗养父圣约瑟。在更早的宗教题材作品中，耶稣头上往往有光环彰显身份，但在拉·图尔的画中，他选择让耶稣举着蜡烛来替代光环的象征意味。这名孩童手中握持的是画中唯一的光源，一如《约翰福音》中耶稣对众人说的："我是世界的光，跟从我的，就不在黑暗里走，必要得着生命的光。"[2] 无论是从艺术家把圣约瑟如实画成木匠的还原度上，还是从那戏剧舞台般对比强烈的用光手法中，我们都能看到意大利艺术家卡拉瓦乔

（Caravaggio）的影响。卡拉瓦乔开创了一种极富戏剧性的绘画风格，令画面兼具宗教的肃穆感和世俗的亲切感。

艺术史学家往往倾向于将包括卡拉瓦乔、拉·图尔甚至还有勒南在内的众多17世纪艺术家归在"巴洛克艺术风格"名下，但就像我们难以为"哥特式"找出一个清晰准确的定义，"巴洛克"同样也堪称什么都能往里装的大箩筐。学者们就连这一名词的出处都无法达成统一意见。大家相对可以达成共识的是，巴洛克艺术指的是从文艺复兴结束，一直到18世纪中叶广泛流行于欧洲各地的一种复杂、多变，充满夸张戏剧效果的艺术风格。它有别于文艺复兴时代艺术家们追求的精确、克制且有秩序的理性美，强调富有激情的感性美。沿着这一标准，我们固然能在佛兰德斯的鲁本斯（Peter Paul Rubens）、意大利的卡拉瓦乔和西班牙的委拉斯开兹（Diego Velázquez）笔下寻找到一些共通点，但他们并不曾坐在一起，谋划着一出"让欧洲绘画充满激情和戏剧感吧！"的运动。这就意味着巴洛克时代的艺术品充满着各种偏离轨道的例外，事实上，巴洛克时期最重要的法国艺术家尼古拉·普桑（Nicolas Poussin）的成功，恰恰源自和巴洛克的"告别"。

[图2] 乔治·德·拉·图尔，《木匠圣约瑟》（Saint Joseph charpentier）
约1642年，布面油画，130厘米 × 100厘米，卢浮宫，巴黎

-

[图3] 尼古拉·普桑，《圣伊拉斯谟的殉难》（The Martyrdom of Saint Erasmus）
1628－1629年，布面油彩，320厘米 × 186厘米，梵蒂冈博物馆，梵蒂冈

你也要去阿卡迪亚吗

　　普桑是诺曼底贵族之后，但在家族经历了数十年的战争摧残后，他这个贵族可谓有名无实，和寻常百姓也差不太多，仅有的就是家族的骄傲。因此，当普桑被到访市镇的画家瓦林（Varin）影响，在19岁那年决定奔赴巴黎学画时，自然遭到了家里的反对。自那之后的12年间，他先后拜在数位画家名下学艺，并受到了客居巴黎的意大利著名诗人马里诺（Giambattista Marino）的赏识。普桑早期以模仿枫丹白露画派的风格为主，所谓枫丹白露画派，指的是先后两批受雇于法国国王弗朗索瓦一世和亨利四世，以意大利文艺复兴晚期风格来装饰巴黎郊外的枫丹白露宫的画家。马里诺劝普桑干脆亲自踏上旅途，到诞生地去探求正宗的意大利艺术。普桑本有此意，又有马里诺引荐，便在1624年3月动身了。当时的他绝不可能想到这会是他人生的转折点。罗马将成为他的第二故乡，他余生中的绝大多数时间，都将在罗马度过。

　　一到罗马，普桑立刻意识到自己从枫丹白露画派作品中学到的"二手"意大利风格和拉斐尔等名家的真迹根本是两回事。初到罗马的他就像一个勤恳好学的优等生，努力吸收着意大利的一切，上至文艺复兴时代的诸位大师，下至和他同时代的巴洛克艺术家圭尔奇诺（Guercino），均是他学习的对象。马里诺将普桑介绍给了罗马的权贵——巴贝里尼家族。

　　弗朗切斯科·巴贝里尼（Francesco Barberini）不但是位红衣主教，还是当时的教宗乌尔班八世（Pope Urban VIII）的侄子。他委托普桑为圣彼得大教堂创作的《圣伊拉斯谟的殉难》[图3]无论从鲜艳的用色、富有动感的构图还是人物的夸张体态和表情上看，都称得上是一幅典型的巴洛克风格画作，虽然称不上前无古人，但也绝非平庸之作。就在普桑看似走在平步青云的大道上时，这位画家突然意识到，自己想要追求的艺术之路和躁动的巴洛克

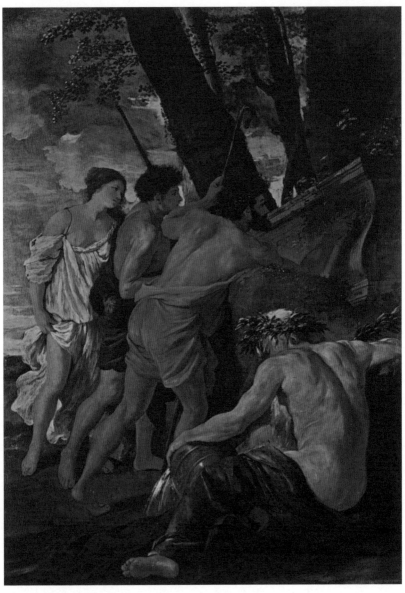

[图 4] 尼古拉·普桑，《甚至在阿卡迪亚也有我》(*Et in Arcadia Ego*)
约 1629—1630 年，布面油彩，101 厘米 × 82 厘米，查茨沃斯庄园，英国德比郡

艺术八字不合。几乎在他创作《圣伊拉斯谟的殉难》的同时，他画下了《甚至在阿卡迪亚也有我》[图4]。这幅富有探索意味的画中既有普桑的纠结和挣扎，也有一些伟大的东西正在孕育。

画面中部的两男一女是三位牧羊人，他们从左侧走进画面，突然发现了一个石棺，上面刻着一行意义不明的话：ET IN ARCADIA EGO。这是一句拉丁语，我们不妨暂且将它译为：甚至在阿卡迪亚也有我。阿卡迪亚在这里指代的是世外桃源，在文艺复兴时代的诗人桑纳扎罗（Jacopo Sannazaro）笔下，阿卡迪亚是一个远离尘世喧嚣，供牧羊人悠闲地放牧，在理想化的田园风光中怡然自得的净土,陷入爱情的折磨便已是那里最深重的苦痛。画面右下角手持水罐、对牧羊人熟视无睹的便是阿卡迪亚的河神阿尔甫斯。至于那句话中的"我"，在画中也借着一个象征出现了，他正透过棺材上方的骷髅头看着众人——"我"即是死神。

如此一来，整幅画的寓意就很明白了：世外桃源的牧羊人在阿卡迪亚无忧无虑的日子看似没有尽头,但死神从容地告诫他们：我，是无处不在的，即便在世外桃源也是一样。眼前的快乐终是过眼云烟，纵使尽享欢愉，到头来你们都得到我这里来报到。这一铭记死亡的劝诫自中世纪起便流行于艺术作品中，同骷髅经常结伴出现的还有燃烧的蜡烛、沙漏或插在水瓶里的鲜花。欧洲人相信，关乎死亡的警钟长鸣能警醒活人，不要在活着的时候过于执着名利、享乐。

同一个道理可以有多种讲法。主流巴洛克艺术倾向于直白地在画中描绘出逼真的骷髅头和蜡烛，并让它们担当画面的主角以强化戏剧性和视觉冲击力。在普桑的作品中，这样的巴洛克经典元素仍然存在，但已经位居次要地位。更何况，普桑画中的寓言相比之下要隐晦得多，他不但要求自己的观众能读懂拉丁文，还得熟悉维吉尔（Vergil）等古罗马诗人的作品，否则就只能被学识修养这堵墙挡在欣赏普桑画作的门外。这层欣赏的障碍并非无

心之失，而是他有意为之。普桑厌倦了巴洛克艺术的刺激和辛辣，他想要追求的艺术既不需刻意营造戏剧性，以吸引目不识丁的百姓，也不求画得繁复华丽，取悦一掷千金的王公贵族。他对自己的作品和观众有着如同"伯牙子期"一般的期待，最好每一个向他求画的藏家，都是自己的知音。普桑像是要用画笔创造一个阿卡迪亚，并藏在画中的某个角落，等着能和他谈笑的鸿儒到来。《甚至在阿卡迪亚也有我》就如同他在投石问路：我想去阿卡迪亚，你也一起去吗？

普桑是幸运的，在这条去往世外桃源的路上他并不孤单。知音的陪伴让普桑创造出了一个完整的阿卡迪亚。

我也曾在阿卡迪亚

在普桑求索于前往阿卡迪亚之路的过程中，他逐渐在意大利和法国两地收获了一批长期支持者。他们之中有富足的商人、法国政府的官员、红衣主教的秘书，甚至是教宗本人。无论他们的身份、地位如何不同，有一点是共通的：他们受过良好的教育，能够理解普桑的追求，并乐意于从普桑构建的世外桃源中寻求一丝远离乱世的慰藉。

此时的法国，按说已经逐渐从内战的废墟中走出来了。在战时被荒废的耕地已经复耕，生产得以恢复，人口持续增长，羊毛和麻织品产量逐年增高。年轻的路易十三从母亲手中夺下国家控制权，果断重用红衣主教黎塞留（Cardinal Richelieu）。黎塞留为国王巩固了国内的统治，但在他看来，现在的法国还远没有到马放南山的时候。他在 1629 年 1 月写给国王的备忘录中说："如果陛下想成为世界上最强大的君主……就应该时刻准备遏制西班牙。它的目标是增强霸权，拓展边界。"[3] 在黎塞留的策划下，

争夺欧洲霸者的硝烟又一次燃起，这场争斗同之前的内战一样旷日持久，被日后的历史学家称为"三十年战争"。最终，法国取代了西班牙在欧洲的陆上霸权，并打断了德意志的统一步伐，的确在朝着称霸欧洲迈进，但同时，为了获胜，黎塞留对内采取极权统治，他加重赋税、镇压起义……一切都是为了保障战争机器的有效运转。法国即将经历的暴风骤雨也在此时埋下了种子。

就是在这样的环境之下，曾任教于比萨大学，后来就任为教宗克莱孟九世（Clemens PP. IX）的朱利奥·罗斯皮里奥西（Giulio Rospigliosi）委托普桑创作了《我也曾在阿卡迪亚》[图5]。这幅作品的标题和《甚至在阿卡迪亚也有我》的拉丁文写法完全一致，甚至有人干脆将这两幅画均称为《阿卡迪亚的牧羊人》，但两幅画虽然题材一致，蕴含的气质和寓意却截然不同。

《我也曾在阿卡迪亚》描绘的同样是几位牧羊人漫步在阿卡迪亚的树林里，意外偶遇石棺的情节。但牧羊人不再结伴从画面左侧走来，而是四个牧羊人分列在石棺两侧，仔细研读着石棺上的铭文。红衣男子手指铭文，面露困惑，他身旁的女子则流露出一种介于沉静和哀伤之间的神色，她的右手轻轻搭在同伴背上，同样也很难说清楚，这个姿势意味的究竟是安慰还是寻求依靠。尽管普桑对这一主题的二次诠释初看之下难辨真意，但很明显的是，前作中的巴洛克气质，也就是惊奇感和鲜明的情节被极大地弱化了。不但惊悚的骷髅不复存在，人物的肢体语言也变得更为含蓄内敛。无疑，这件作品想表达的不是关于"人皆有一死"的警世恒言。那么，倘若铭文上的"我"不再是死神，又是谁呢？

对此，20世纪的艺术史泰斗欧文·潘诺夫斯基（Erwin Panofsky）综合多方信息，给出了一个经典分析：普桑很可能将桑纳扎罗的诗句中的哀伤气质挪到了画中。其中一段有代表性的诗句描写了一位曾经高傲而刚强的牧羊女，如今安眠在冰冷的坟墓中。她的友人为此赋诗，以期这座坟墓享有英名，让其他牧羊

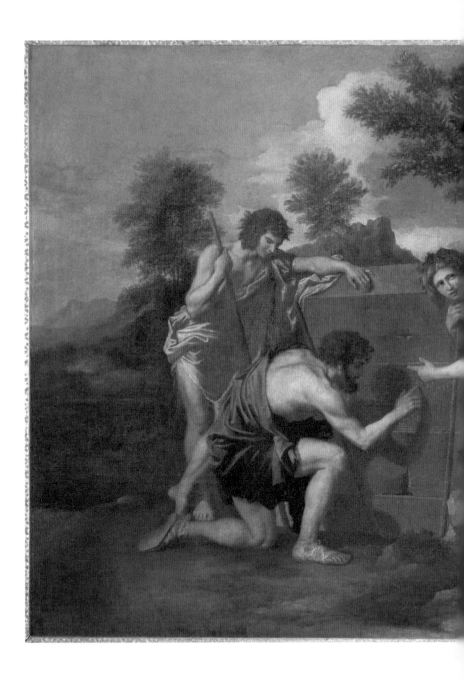

[图 5] 尼古拉·普桑，《我也曾在阿卡迪亚》（*Et in Arcadia Ego*）
1628 年，布面油彩，85 厘米 × 121 厘米，卢浮宫，巴黎

人前来朝拜这个孤寂的角落，瞻仰墓碑上的铭刻。[4] 考虑到普桑对古罗马文化的热衷和了解，他很可能在铭文上玩了文字游戏。如果我们不去计较拉丁文的正确语法，再结合包括米开朗琪罗在内的前人撰写墓志铭的文风，会发现这句铭文可以有另一种解读，它可以被理解成安眠于石棺里的逝者留给后人的话："'我'曾经也在你们如今生活的阿卡迪亚享受着和现在的你们一样的快乐时光。而现在，我已告别人间，长眠地下。"

在这层解读之下，这幅看似平淡无奇的画作所蕴含的情愫一下变得丰满起来。而"ET IN ARCADIA EGO"这短短四个词也被赋予了无限的想象空间。我们可以说"不要为墓中人感到哀伤，即使他不在了，但他至少曾尽享快乐"，也可以说"如今无忧无虑的我们也终将入土，届时还会有人为我们的离去感到哀伤吗？"……我们可以任由这股淡淡的哀愁飘向远方，变幻出无数个版本。普桑甚至能够让同一位观众在同一幅画中同时品味到截然相反的韵味。在《我也曾在阿卡迪亚》中，消极的忧郁和遗憾同积极的释怀和追忆巧妙地融为一体。所有的思绪从观众看懂这幅画时开始发散，最终再凝聚回这幅画上，赋予它回味无穷的魅力。普桑在这幅画中找到了他一直以来追求的永恒。他，也是阿卡迪亚中的一员了。

从不忽视与刻意省略

潘诺夫斯基并不是第一位试图在普桑的画中寻觅真意的人。在普桑去世后，围绕他作品的分析就从来没有停止过。这一方面是由于普桑的确是塑造"朦胧美"的大师，另一方面则是因为普桑本人在构思上极为缜密，值得观众花心思去研究。当被问到他是用了什么秘诀才获得如此成就时，普桑答道："因为我从不忽

视任何事物。"[5] 这句颇为绝对的话被广泛引用，几乎成了普桑艺术成就的代表。仿佛普桑在对后世数百年的观众说："你们从这幅画中感受的一切，绝非自作多情，全是我有意为之。"

在他的作品中，有太多细节让人想起这句话。还拿《我也曾在阿卡迪亚》来说，这幅作品通过对前一幅画中的死亡要素做减法，改变了画的气质。但死神难道就真的被彻底删掉了吗？画面左侧单膝跪地指读铭文的牧羊人，他右臂的影子越看越像一把镰刀，镰刀既是阿卡迪亚黄金时代的统治者农神的标志，也

[图6]《我也曾在阿卡迪亚》（局部）

是主掌生杀大权的时间之神克洛诺斯的标志。难道艺术家透过这把以影子方式出现的镰刀，既揭示出画中描绘的是阿卡迪亚，也暗示了死神的在场？这位牧羊人在阅读铭文时，手指正指在字母"R"上[图6]，这幅画的赞助人罗斯皮里奥西的姓氏首字母恰恰是"R"。画面右侧牧羊人的手指向的位置恰好有一条裂缝，这条裂缝既将整幅画均匀地分割成左、右两个部分，同时也将代表"我"的拉丁文单词"EGO"分割成了两部分，倘若普桑不是为了向我们暗示他的画中所指的"我"可能有双重含义，为何要如此精细地画上这道裂痕，再专门安排一位牧羊人指出呢？难道说，观众在看到这幅画时产生的联想，真的都在艺术家的预料之中？

随着当代对普桑的研究日趋深入，有一点我们可以肯定：倘若根据艺术家在创作时的周密程度建立排行榜，普桑一定名列前茅。即便他不可能预料到在无限的未来中每一位观众的观感，但他在创作时确实已经穷尽了一个艺术家所能做到的一切。普桑的

一幅画会这样创作：

首先，在有了最初的灵感和构思后，普桑会将脑海里的人物和场景用蜡制作出来，并将它们安置在木盒子里。这个木盒一侧有可以调节的小窗，以供画家随时控制光源的强弱。接下来，普桑会持续调整蜡像和光源，并据此绘制大量的草图。值得一提的是，尽管普桑和同时代的很多艺术家一样会先绘制完成度很高的草图，再将其挪移到正式的画布上，但这并不意味着普桑做的是机械的复制。在将草图挪至画布上的过程中，如果有新的灵感或不满意之处，他仍会持续修改构图，直到自己充满信心为止。他的蜡人模型会一直陪伴他到作品彻底完成，如果蜡像不能满足他的需求，他还会中止创作，去对着真人模特和户外风景写生。总之，画面上出现的每一个要素，甚至是每一笔，都要为最终的整体效果服务，都要符合他想要追求的艺术理想。正是通过这种不厌其烦的工作方式，成就了能够自信地说出"我从不忽视任何事物"的普桑。

不过，普桑在构思上的事无巨细，并不意味着画面要被各种要素塞得水泄不通。他的成功，恰恰源于他懂得如何对素材进行有意识的省略，这一点在他的艺术生涯晚期尤为明显。在他生命中的最后几年里，他早期学画时受到的巴洛克风格影响已经消失得无影无踪，被一种安静和肃穆的气质所取代。普桑为黎塞留的外甥孙阿尔芒德（Armand Jean de Vignerot du Plessis）绘制了一系列四幅《春》《夏》《秋》《冬》，并称这些作品是他"艺术和精神追求的见证"[6]。普桑此言不虚，他的追求的确清清楚楚地体现在画中了。

以这一系列中的最后一幅《冬》[图7]为例，其画面是如此简明，以至于为普桑作传的费利比安（André Félibien）干脆将其描述为"画里只有水和要淹死的人"[7]。画中可供描述出来的固然还包括枯死的树和远处划过乌云的闪电等，但和普桑更早的作品

[图 7] 尼古拉·普桑,《冬》(Winter)
约 1660—1664 年,布面油彩,118 厘米 × 160 厘米,卢浮宫,巴黎

相比,我们可以清楚地发现,他为了自己的艺术追求究竟省略了哪些元素。这之中最明显的是画面的色彩。除了右侧的有限几个似乎能从洪水中谋得一线生机的人,整幅画中几乎没有红、黄、蓝、绿等鲜艳的色彩登场,画家更多是在黑与白、明与暗的变化上做文章。山石就像是吸满了黑水的海绵,远景则仿佛被混沌的水蒸气阻隔,彻底笼罩在一片晦暗之中。即使是远处的闪电和太阳,也都毫无生机。在排除了色彩之余,画中描绘的情节也被普桑有意弱化。作为一幅描绘世界末日降临的作品,画中人的肢体语言和彼此间的互动与其说是挣扎求生,不如说更像是摆个样子,不疼不痒。

　　普桑彻底舍弃了他早年从巴洛克艺术家那里学来的对色彩、光影和情节的塑造手法。在晚年的他看来,悦目的色彩和刺激的情节均是对观众的"诱惑"。这种短命的诱惑就像美丽的鲜花和酒馆里流传的荒诞故事,经不起时间的考验。当时间的跨度大到近乎永恒的时候,不是变化,反而是凝滞和静穆才更接近天道运

行的本质。如果我们将"四季"系列视作普桑的艺术和哲学宣言的话，他成功了。观众不太可能因为诸如"赏心悦目"这种理由被它吸引，而是要么对其毫不感冒，被普桑干脆地拒之门外；要么和他一样，接受古希腊的斯多葛主义一样的世界观，透过对万物的理性思考，从他看似呆板的画中找到崇高与和谐。

新观众的诞生

从普桑作品那居高不下的欣赏门槛来看，这位艺术家似乎是一位不太好相处的世外高人。事实也的确如此。法国人普桑客居意大利，却对他所在的罗马毫无兴趣，吸引他的是那个已经逝去千年之久、存在于理想和传说中的罗马。同样，他也不想回巴黎。那里有的是担心他回来抢饭碗的同行排挤、贵族们言不由衷的逢迎和宫廷里的灯红酒绿。一言以蔽之，没有比巴黎更远离阿卡迪亚的地方了。

法国国王路易十三和黎塞留想尽办法，只求这位法国大师荣归故里。他们开出了让人难以拒绝的条件，包括极为可观的酬劳、首席御用画家的头衔，甚至允许他住在卢浮宫里。普桑一度决定回巴黎试试看，但很快就对自己的决定感到后悔。1640 年，普桑回到法国，但只在法国待了两年，便借故又回到罗马，从此再也没离开过。

不过，普桑这一趟并非毫无收获。至少，他和自己的支持者们的关系更近了一步。当时的艺术受众和今天仍然有着天壤之别，但能够欣赏艺术、理解且买得起普桑作品的观众日益增多了。这些受惠于亨利四世以后的重商主义政策而崛起的新兴阶级包括白手起家但收入殷实的商人、从事金融行业但算不上富可敌国的银行家以及法国政府中的中高层公务员。对于这些出身各异，凭自

己的头脑而非世袭得来的特权打拼的人来说，无论是普桑构建出的如诗如画般的世外桃源，还是他所提倡的理性精神，都仿佛是为他们量身定做的一般。当贵族们还在追求庙堂之上富有装饰性的巴洛克艺术的时候，这批客观上和贵族有相当距离的新兴阶层已经从普桑的作品中发现了一个属于他们的精神家园。

和普桑同时代的另一位画家，则用他轻快、悦目的风格满足了那些难以接受普桑的艺术爱好者。这位画家名叫克劳德·洛兰（Claude Lorrain）。尽管二人的作品灵感都源自罗马，但细看之下，便会发现洛兰对艺术的追求处处和普桑相左：普桑追求理性和秩序，洛兰追求感性和随机性；普桑摒弃光线和色彩的诱惑，洛兰突出二者的魅力；普桑追求以画载道，观众先要理解其哲学内涵才能看懂画作，洛兰感兴趣的则是画面本身，只要观众觉得养眼，这件作品就算成功了；普桑在探寻真理的道路上几度改变风格，洛兰则在找到适合自己的绘画手法后就没有大的改变。

如果将《奥德修斯将克律塞伊斯送还其父》[图8]和普桑同时期创作的《我也曾在阿卡迪亚》相比较，就能清楚地看出两位画家的差异所在。尽管洛兰的作品同样包含对经典的引用，但即便观众不了解荷马史诗《伊利亚特》中的典故，也不影响他们欣赏画中逼真、立体的建筑、水面，还有从雾蒙蒙的天空中散漫穿过的阳光给画面带来的细微变化。两位大师的作品中都不缺乏细节，当普桑的观众试图从他看似漫不经心画下的一道裂缝中揣摩真意时，洛兰的观众则可以毫无负担地惊叹："你看这水波浪……还有水浪上划过的那一缕阳光……再看这小人儿……画得多好啊。"无疑，在普桑眼中，这些欣赏洛兰的观众已然误入歧途。不过，艺术的美妙之处恰恰在于从来没有唯一答案。种种截然不同的精彩，便诞生于每一位艺术家对艺术真理的求索过程中。

[图 8] 克劳德·洛兰,《奥德修斯将克律塞伊斯送还其父》(*Odysseus Returns Chryseis to Her Father*)
约 1644 年,布面油画,110 厘米 × 150 厘米,卢浮宫,巴黎

 洛兰富有亲和力的艺术风格令他收获了大量拥趸,并在商业上获得了巨大成功。几乎可以说,洛兰为接下来百余年间的风景画树立了一个"赏心悦目"的模范。享有盛名的普桑也并非孤家寡人,直到现代,仍然有艺术家被他对永恒的追求感动,并沿着这一道路继续探索。两位影响深远的大师标志着法国艺术的黄金时代已经到来。至于那些新兴的艺术观众,无论他们中意的是普桑还是洛兰,这批人在当时的社会中仍然属于少数派,欣赏艺术的门槛总体来说依旧很高。但随着时间推移,观众所能做到的,将不仅仅是支持像普桑这样的几个艺术家,他们将在未来的日子里,一点一点地给法国的艺术带来改变,直到彻底令其变换模样。

 不过,在那一天真正到来之前,关于什么样的艺术才是好艺术,住在皇宫里的大人们也有一些自己的看法。

8 太阳王的伟大时代

长寿的国王

看着画中 [图1] 威风凛凛的自己，法国国王路易十四感到心花怒放。这是一幅完美的肖像。它由法国宫廷画家里戈（Hyacinthe Rigaud）绘制，原本要送到路易十四的孙子——西班牙国王费利佩五世（Felipe V）那里去。然而，老国王实在太过喜欢这幅画，干脆将其据为己有，并在三年后命里戈为费利佩五世另画一幅。画中的他右手挂着波旁王朝奠基人亨利四世的权杖，腰间悬挂查理大帝的佩剑"愉悦"。至于他身上披着的百合花饰貂皮袍，不用说，看起来和几百年前富凯笔下的历朝法国国王的穿着一模一样。长袍被恰当地撩起来，露出国王修长、结实的双腿，看起来既不像身高 162 厘米的矮个，也不像一位年过六旬的老人。值得一提的是画中国王的头部，这里嵌入了另一小块画布。艺术家很可能曾经亲自前往凡尔赛宫，对着国王本人描绘出了如此自信而活灵活现的表情。

没有人比路易十四更有理由相信，自己是神钦定的人间代理人。即便我们不去深究那些关于他降生的奇闻，他也早在成年前就被"国师"马萨林（Jules Mazarin）灌输了全套的绝对主义政治观。这位黎塞留临终时举荐的法国首席大臣在《关于教育王储的备忘录》中写道："将国王赐予世人的神要求人们像敬畏神的代理人一样敬畏国王，审查国王作为的权力只属于神。神愿生来即是臣民者不加分别地服从。"[1] 成年后的路易十四也的确尽职尽责地完成了"国王"这一特殊职业的工作。他在位长达 72 年，是世界历史中在位时间最长的主权国家君主。他

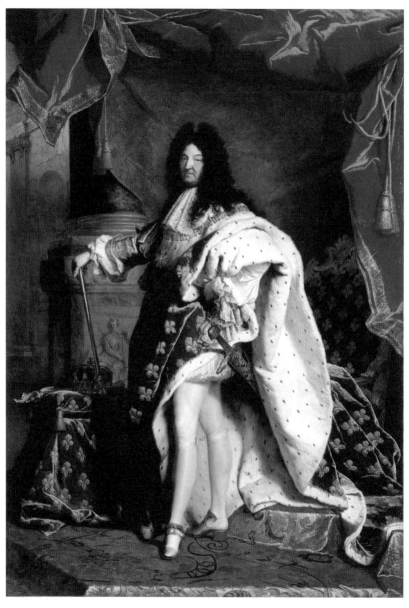

[图1] 亚森特·里戈,《路易十四像》(*Portrait of Louis XIV*)
1701 年,布面油彩,277 厘米 × 194 厘米,卢浮宫,巴黎

气质不凡、精力充沛、知人善任，更在王座上保有难得的审慎和克制。他治下的法国获得了一系列外交和军事胜利，在欧洲的地位空前提高，并在 1684 年成为名副其实的欧洲霸主。当时的法国，无论软硬实力均是全欧洲的翘楚。

路易十四心里明白，纵使已经被人拿来和太阳神阿波罗相比，将自己称为"太阳王"，但要想维持自己的无上威严，必须要借助一些看得见、摸得着的事物辅助。他仍然清楚地记得，在他登基初期，法国发生大规模暴乱，连他本人都不得不两次逃离彻底失控的巴黎。路易十四需要一个全新的首都，它不能让人联想起当年暴乱中颜面扫地的王权，而是要成为君王的投影，一种绝对君主制度的具体表现。自 1661 年起兴建的凡尔赛宫便是这一意志下最为重要的产物，路易十四的治世理想，正是依托于凡尔赛宫实现的。

太阳王的一天

在路易十三时期，凡尔赛的存在只是为了满足国王爱好打猎的需求。那里除了一个砖砌小城堡，就只有一片未经开发的树林和小池塘。尽管路易十四在工程规划之初象征性地表示自己不介意寻求物美价廉的建设方案，但这只是他为了规避朝野反对意见的托词。他斥巨资让这里大变样的真正用意，全都藏在凡尔赛宫的平面图上。

为凡尔赛画下宏伟蓝图的，是法国建筑师安德烈·勒诺特雷（André Le Nôtre），在被路易十四召唤到凡尔赛之前，他已经凭着给路易十四的财政总管尼古拉·富凯（Nicolas Fouquet）设计的子爵谷城堡（Château de Vaux-le-Vicomte）配套花园享有盛名。在他为路易十四工作期间，二人建立起了深厚的友谊，他是极少数面圣时会被太阳王以拥抱的方式问候的朝臣。他为路易十四做出的规划，远不仅仅是一座宫殿，而是包括了城镇、宫殿和园林三个要素。当它们结合在一起时，才构成一套完整

的治世哲学。

凡尔赛宫坐东朝西，东侧是被三条放射状林荫道分隔开的凡尔赛城区。城区的价值不只是供服务宫廷的上万用人居住，路易十四更将法国各地的贵族首脑从自己的封地召唤到凡尔赛，让他们以朝臣的身份为国效力，至于他们的封地则交给其他家臣管理。这样做的用意在于削弱地方贵族的势力，确保举国上下的权力都被国王牢牢地控制在手中。和城区对应的园林，整体上也呈现出放射性布局。这样设计的寓意在于，整个凡尔赛地区以宫殿为中心，向"自然"和"世俗社会"两个方向延伸，体现着宫殿的主人同时是这两个世界的主宰。无论是上帝创造的世间万物，还是人间的贵族百姓，最终都要归于路易十四的"天下一统"上来。

如果只是看这张平面图[图2]，恐怕会觉得这种天下一统的比喻只是建筑师对路易十四的美好祝愿罢了。但在当时的凡尔赛宫殿中，路易十四建立起一整套以他为核心的宫廷生活方式，满朝上下真得像行星绕着太阳转一样围在他身边才行。对此，路易十四传记的作者，曾亲身侍奉太阳王的圣西蒙公爵（Louis de Rouvroy, Duke de Saint-Simon）有一个诙谐的比喻，他说："哪怕你身在君王千里之外，只要你有一本日历和一块表，就能准确知道国王正在干什么。"[2] 这句话有夸张的成分，但也充分说明了当时的宫廷生活有着一套严格的规章秩序。

早上八点半，路易十四那谦恭低调的首席侍从兼宫廷管家邦当（Alexandre Bontemps）会来到君侧，轻声以"陛下，该起床了"开启君王的一天。在御前医师见过国王后，朝臣们一整天的宫斗也拉开了帷幕。在路易十四盥洗、更衣乃至用早膳的过程中，国王均允许一批近臣做伴。这些人中既有朝廷命官，也有和国王较为亲密的侍从，总人数接近百人。

上午十点是路易十四的早朝时间。国王一路走到整个宫殿中最富想象力的大厅——镜厅[图3]——来接见文武百官。正如其名，

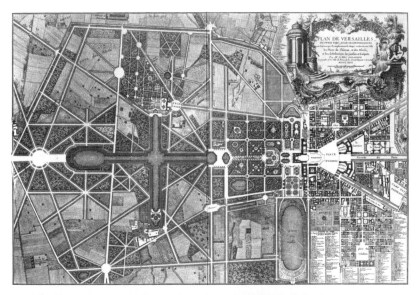

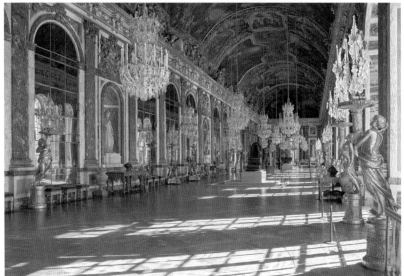

[图 2] 让·德拉格里夫，凡尔赛平面图
1746 年，法国国家图书馆，巴黎

–

[图 3] 儒勒·阿尔杜安·芒萨尔，镜厅
1678 年，凡尔赛宫，凡尔赛

镜厅的墙面上装饰了近 500 面镜子，共同组成了巨大的镜面。镜厅的另一侧是 17 面巨大的落地窗，在这里将皇家园林尽收眼底的不只是百官，还包括了墙面上的镜子。园林被连贯的镜面几乎完整地复制出来，使得镜厅中的人如同身体两侧均是典雅的园林一般。镜厅的立柱均为镀金，再加上太阳神主题装饰，哪怕到访者再缺乏想象力，到了这里也能将眼前的君王和天上的阿波罗联系起来。

镜厅中的会面更多是表面功夫，为的是维持国王的无上威严。真正的御前会议则在十一点钟开始。路易十四采纳了老首相马萨林的建议：撤销首相一职，其职责由国王本人一并履行，各个部门的大臣在御前会议向国王汇报工作。御前会议每天的内容不同，参与者少则五六人，多则十余人。路易十四会认真听取大臣们的建议，但只有等到他开口，一个问题才有定论。

当会议结束，路易十四用午餐时，朝臣们再次展开争夺站着看君王用膳的机会，只可惜假如他们早上没有抢到"站票"，中午反败为胜的希望也不大。午餐过后，国王会选择在园林中漫步或是打猎。有着当时欧洲最为富有的国库做支撑，勒诺特雷在这座园林上倾注了三十余年的心血，将它打造成为一个模糊神话与现实的奇观。

当路易十四离开宫殿，顺着 50 米宽的大台阶向西，经过左、右两片草地之后，先会看到拉冬娜喷泉[图4]。喷泉主题源于古罗马作家奥维德（Ovid）的神话《变形记》：阿波罗之母拉冬娜为朱庇特生下阿波罗和狄安娜，朱庇特妒火中烧的妻子朱诺遂设法惩罚拉冬娜。当口渴的拉冬娜带着孩子们寻到一处池塘准备喝水时，附近的村民依照朱诺的指示跳进池塘，将池塘的泥沙翻搅起来，令拉冬娜母子无水可喝。备受欺辱的拉冬娜诅咒村民们一辈子无法离开这个池塘。当诅咒生效后，这些村民一个个都变成了池塘里的青蛙。这个喷泉的题材深得国王的欢

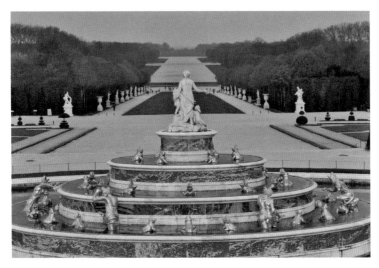

[图4]安德烈·勒诺特雷，拉冬娜喷泉（*Latona Fountain*）
1666年，凡尔赛宫，凡尔赛

心。路易十四自比阿波罗不必多讲，拉冬娜和阿波罗母子受辱后报仇雪恨的故事更是令幼年颠沛流离、成年后报复心强的国王心有戚戚。

如果路易十四从拉冬娜喷泉处继续往西走，没有钻进园林中轴线两侧的精致园中园，而是沿着草坪一直走到尽头的话，就会抵达整个园林最震撼人心的设计——驾车飞驰的阿波罗喷泉[图5]和十字形大运河[图6]。这处设计堪称点睛之笔：宽超过60米的十字形运河从阿波罗喷泉处向西延伸1650米，直到目之所及的地平线。每天太阳升起时，阳光照在金光闪闪的阿波罗雕像上。在接下来的一整天中，太阳将在大运河的倒影里从东向西慢慢移动，一直到傍晚日落，宛如阿波罗在天上巡游的倒影。

阿波罗喷泉和大运河是路易十四透过凡尔赛宫讲述的政治神话中最关键的一块拼图。在这里，传说中的、天上的阿波罗和现实中的、造就了地面上这一切的路易十四合二为一。看着太阳东升西落、周而复始，宫廷中的人们也会觉得凡尔赛如同一个新世

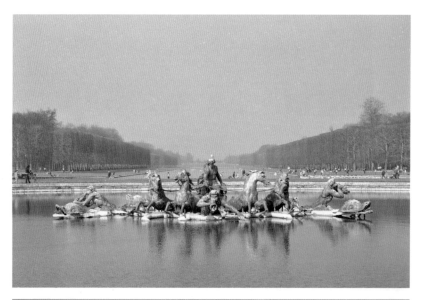

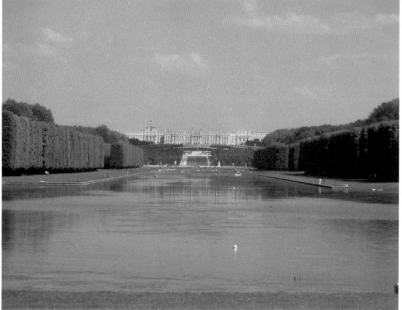

[图5] 夏尔·勒布伦，阿波罗喷泉（*Apollo Fountain*）
1668—1671 年，凡尔赛宫，凡尔赛

[图6] 安德烈·勒诺特雷，大运河
1668—1679 年，凡尔赛宫，凡尔赛

106

界的缩影，那是一个由路易十四开创的、一切如太阳的升起和落下般井然有序的理想世界。

日落之后，路易十四会将安排晚间聚会活动的工作留给他的儿子，他自己则会辞别众人，签署由国王秘书准备好的文件。倘若之后还有时间，他会前往运河北端的离宫——曼特农夫人宅，这里是他为自己的情妇曼特农夫人所建。只不过，在那里等他的不仅有他的情人，往往还包括他四位国王秘书中的一位，国王要在这个僻静的地方和他讨论重要的公务。

到了晚上十点，路易十四才算暂时从国家大事中脱身，但这并不意味着他能享有多少私人时间。大臣们还等在凡尔赛宫的前厅，指望在国王用晚餐之前再见上他一面。一直到晚上十一点半就寝，国王都将身处他人的目光之下。

次日早上八点半，众人围绕在太阳王身边的新的一天又这样开始了。

路易十四长年住在凡尔赛宫内，从起床的一刻起就登台亮相，日复一日地扮演着"人间天神"的角色。他的名言"朕即国家"并不能简单地解释为他贪恋权力，在他的绝对君主制构思下，只有让臣子发自肺腑地将他像天神一样敬畏，法国才能高效运转。相应地，路易十四从选择化身神明那一刻起，就放弃了所有生而为人的基本权利。他必须像永不熄灭的太阳那样保持充沛的精力，因为当他个人同法国如此紧密地联系在一起时，只要他稍显疲态，都可能动摇臣子的信心，进而危及法国的江山社稷。对于一个有着七情六欲的肉体凡胎来说，凡尔赛几乎可以说是一个华美的囚牢。倘若路易十四仅仅是贪图权力，绝不可能几十年如一日地维持这一形象，他必须真心相信自己正是天降大任的真命天子，才能安然地生活在这座宫殿之中。

为太阳作画的人

和勒诺特雷一同为富凯装点子爵谷城堡的画家夏尔·勒布伦（Charles le Brun）怎么也不会想到，这份差事会直接要了那位爵爷的命。倒不是说他的工作完成得不好，反而是太好，好到令国王都红了眼。当子爵谷城堡于1661年夏季竣工之时，志得意满的富凯举办了一场极尽奢华的社交晚会，邀请时年22岁的路易十四前来参加。对于这位不把自己放在眼里，还要赤裸裸地炫富的大臣，年轻的国王早有杀心，这次晚会则成了让他动手的催化剂。当晚发生的事被浓缩成了一句广为流传的俗语："在8月17日晚上六点，富凯是法国的王；到了凌晨两点，他已谁都不是了。"三周之后，富凯因贪污罪被路易十四的火枪队队长达达尼昂逮捕，其全部财产被没收。尽管有多位名士为富凯求情，但这位曾经富可敌国的权臣最终还是死在了牢里。曾为富凯工作过的建筑师、园林设计师和画家们个个心惊胆战，生怕自己受到牵连。没过多久，他们就得到了国王的口谕，命令他们到一处名为凡尔赛的郊区，一个新的使命正在那里等待着他们。

就在勒诺特雷为构思凡尔赛宫绞尽脑汁的时候，接替富凯的财政大臣、路易十四的近臣柯尔培尔（Jean-Baptiste Colbert）则对勒布伦有着另一番安排。在他看来，如果要将路易十四塑造为天神下凡般的强势形象，这位画家是不二人选。勒布伦曾在普桑短暂地荣归故里的那段时间结交了这位大师，并随后和他一同前往罗马。勒布伦虽然只在罗马待了短短的四年，却在普桑的指点下突飞猛进，既学到了普桑讲究的构图，又临摹了大量意大利大师的真迹。更为可贵的是，他虽然天资聪慧，但不像普桑那样一心求道，而是个愿意结交王公贵族的人。柯尔培尔看重的正是这一点，他要借勒布伦之手，改组皇家绘画和雕塑学院，让它从一个研究艺术的机构，变成太阳王个人的高效宣传机器。

勒布伦领命后，以《大流士的帐篷》[图7]一画向路易十四证明，柯尔培尔没看走眼，他勒布伦正是最能胜任这份工作的人。可以说，勒布伦的毕生成就，都体现在这幅画中，他接下来几十年的所有工作，均是基于这幅作品背后的理念展开的。

这幅画描绘的是古希腊的亚历山大大帝（Alexander the Great）征服波斯后，前往被俘虏的波斯皇室帐篷时的故事。波斯王太后西绪甘碧丝（Sisygambis）错将亚历山大的挚友赫费斯提翁（Hephaestion）当成大帝，向他跪倒以求宽恕。赫费斯提翁见状连忙摆手后退，亚历山大则用一句话化解了在场所有人的尴尬，他将手横在赫费斯提翁身前说："不用介意，这位母亲。实际上他也是亚历山大。"[3] 在希腊语中，亚历山大的这句话可以理解为对亲密友谊的诗意表达，相当于"我和他亲如手足、不分彼此"。以逐鹿天下为己任的路易十四自幼便将一路从古埃及打到古印度的亚历山大大帝视为偶像，勒布伦的这幅深得国王欢心的油画后来衍生成了整个"亚历山大系列"，并交由巴黎的哥白

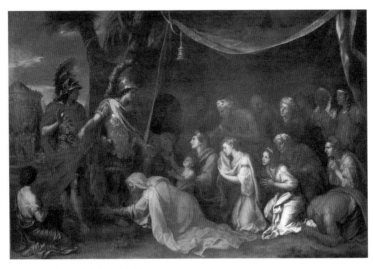

[图7] 夏尔·勒布伦，《大流士的帐篷》（The Tent of Darius）
1661年，布面油彩，298厘米 × 453厘米，凡尔赛宫，凡尔赛

林挂毯厂依样制成奢华的挂毯，装饰于凡尔赛宫内。

勒布伦在这幅画上展示了他得自普桑和意大利先师的扎实绘画技巧，画中人物众多、比例得当、细致入微，无论是铠甲还是帐篷都画得无可挑剔。和普桑不同的地方在于，勒布伦充分地运用艳丽的色彩来增加画面的悦目程度，并赋予画中人物丰富的表情。这些在普桑看来过于讨好观众、偏离艺术正道的要素恰恰成了勒布伦的个人特色。他从对前人的取舍之中，开创出辨识度颇高的艺术风格。

不过，这幅画所承载的深远影响，并不仅仅在于画面的内容或风格本身。毕竟，勒布伦不仅是个画家，更是一位美术官员。

为了高效完成国王赋予绘画的政治宣传任务，勒布伦结合当时的最新研究成果，为皇家学院设计了一套适合教学的绘画规范。其中最有代表性的，便是他在学院教授的课程——关于人物表达的讲座。在课堂上，他将人物脸上的丰富表情归纳为约20种典型表情，如愤怒、困惑、喜悦等，并将每种表情的标准精确地对应到五官的动作上，例如当人物愤怒时，他的眉毛会拧到什么角度、眼睛该瞪多大、嘴要咧多开，等等。他的讲义被广泛出版，一本名为《灵魂激情的表达：崇拜而震惊》的图书[图8]展示了12种勒布伦定义的典型表情，其中数幅图画可以直接对应到《大流士的帐篷》里的人物身上。

勒布伦为各种表情给出"标准

[图8]夏尔·勒布伦，《灵魂激情的表达：崇拜而震惊》（*Expressions des passions de l'Ame: l'Admiration avec etonement*）
1732年，雕版画，39.1厘米×24.8厘米，大都会艺术博物馆，纽约

公式"的做法在今天看来或许有些滑稽可笑，但在当时却并非毫无根据。在他从罗马回到巴黎后不久，法国著名哲学家、数学家和物理学家勒内·笛卡尔（René Descartes）出版了人生中的最后一部著作《论灵魂的激情》。笛卡尔认为，人是由物质和灵魂构成的，灵魂在受到外界刺激后，会通过血管、大脑等器官带动身体做出特定的动作。笛卡尔的理论对于勒布伦来说宛如醍醐灌顶，为他打开了一种全新的绘画思路：或许绘画真的可以用理性的方法加以分析，并找出一个完美的、不同于前人从长期的绘画实践中得来的，而是来自"科学"分析的公式。尽管科学对当时的大众来说仍然少有耳闻，但作为皇家学院的成员，勒布伦对此并不陌生。当时尚未并入皇家学院的巴黎科学院同样由柯尔培尔资助建立，集结了包括天文、物理、化学、生物等多领域的学者。无论最终成果如何，勒布伦的研究探索本身，已经预示着科学高速发展的时代即将到来。

最后，这幅作品之所以选取亚历山大大帝的事迹作为题材，不仅仅是为了讨国王欢心，更暗含着一个即将主导法国官方艺术体系上百年的审美标准：皇家学院奉历史画为最高级的绘画体裁，凌驾于肖像、风景和静物之上。这又是一个在当时有其必然性，但在今天看来颇为荒唐的评定艺术品好坏的标准。在勒布伦看来，历史画表达的是人类文明长河中的光辉瞬间，令观众在怀古观今的过程中感受到宏大和崇高的美感，陶冶高尚的情操。这要比描绘一片美丽的风景或是一盘水果来得更有价值。至于肖像画，由于它可以用来刻画古今英雄人物以供观众瞻仰学习，勒布伦将肖像画的地位摆在了历史画和风景静物画之间，姑且算其有可取之处。不仅如此，勒布伦还对后来人应学习的艺术风格加以褒贬，文艺复兴艺术和普桑的风格得到了推崇，尼德兰艺术和威尼斯艺术则因其对风土人情的关注，格调不够高尚而遭到了摒弃。

勒布伦出色地完成了柯尔培尔和路易十四交付给他的任务，相应地，他得到了足以令他在艺术界只手遮天的影响力。现在的学者大多倾向于认为，即便同类艺术中的不同作品水平会有高低差距，但不同的艺术门类之间并没有贵贱之分。勒布伦生前的功绩，放在今天看来反而显出巨大的历史局限。这也使得在很长一段时间里，艺术史家对勒布伦的评价有所保留，甚至将他身后一些画家风格的保守归为他的遗毒。但就事论事，勒布伦在凡尔赛的工作和拉斐尔在梵蒂冈的工作本质上并无差别，唯一的区别在于他们分别服务于国王和教皇。无论是使用理性分析来指导绘画，还是给画种分出高低贵贱，都可以说是他所处时代的必然选择。抛开时代的局限，勒布伦完全可以说是一位绘画功底和沟通能力俱佳、精力充沛且灵感层出不穷的优秀画家。他能够在法国 17 世纪的绘画史上占有重要地位，并不仅仅在于他善于做官。被皇家绘画和雕塑学院院长这个官称遮盖的，是一个集十八般武艺于一身的优秀艺术家。

太阳之下的光芒与阴影

经路易十四一朝，法国在全欧洲的影响力空前提高。各位国王聘请法国的工匠，将自己的宫殿建成凡尔赛宫的翻版。凡尔赛宫以宫殿为中心、市镇和园林围绕在外的设计理念，则给西方城市规划设计提供了全新的思路，在巴黎、伦敦乃至华盛顿特区的设计中，都能找到凡尔赛的影子。[4] 当法国哲学家伏尔泰受邀拜访普鲁士时，发现腓特烈大帝（Frederick the Great）以法语为宫廷和柏林学院的官方语言，当地只有粗鄙之人才讲德语。一直到 19 世纪下半叶，巴伐利亚国王路德维希二世（Ludwig II of Bavaria）仍因对太阳王的崇拜而将自己的宫殿赫尔伦基姆泽宫建

成了缩小版的凡尔赛宫。自路易十四往后，各国国王的梦想不再是成为恺撒，而是成为路易十四。

在政治上，凡尔赛成为实质上的法国政治中心，各地的贵族来到这里变为朝臣，无法雄踞一方、威胁王室的中央集权统治；在文化上，凡尔赛宫内建立起一套以崇拜君主为核心的烦琐礼仪，辅以奢华的庆典，构建了一套流行百年的宫廷生活方式；在艺术上，凡尔赛宫至今仍然是有史以来最为高贵华丽的宫殿之一，既彰显出君主的威严和富有，又不显得僵硬或艳俗。凡尔赛宫的存在，令太阳王的光芒真的照耀于整片欧洲大地上了。

然而，光芒越是耀眼，其下的影子往往也越黑暗。路易十四的威权统治对法国而言，究竟是流光溢彩的太平盛世，还是大厦将倾的空中楼阁，没人比财政大臣柯尔培尔更加清楚。这位由路易十四的教父、前任首相马萨林临终举荐的大臣是 17 世纪欧洲首屈一指的内政奇才。他重建了法国的经济部门，加强了海军并开拓殖民地，带领国家进行工业化转型，现代资本主义制度的雏形便从他的实践中萌生。但即便他竭尽所能，也无法同时负担路易十四接连发起对外战争所需的军费和维持凡尔赛宫运转这二者的巨额开销。在他去世的 1683 年，法国的年开支为 10300 万里弗尔 [5]，收入却只有 9700 万里弗尔。柯尔培尔和他的继任者们尝试了多种手段，乃至征收苛捐杂税、卖官鬻爵，但财政赤字依然巨大。这些负担既加在大臣们身上，更实实在在地压在法国的每一个底层百姓身上。百姓为国王卖命打仗，等待他们的可能不是论功行赏，而是拖着伤残的身体乞讨为生。尽管路易十四兴建了荣军院以供伤残士兵疗养，但和法国持续发动的战事相比实在是杯水车薪。事实上，不仅是伤残的老兵，越来越多四肢健全的百姓也走投无路，选择乞讨为生。在路易十四治下，法国的贫民窟规模急速扩大，还得了个"奇迹之殿"（La Cour des Miracles）的绰号。据称盲人来到这里能睁眼，跛足者能扔下拐杖自由行走。

然而，这里的奇迹并不是真的神迹，而是指行乞者只有回到这里才会卸除残疾的伪装。

至于对法兰西来说最致命的、所有人心里都清楚但没人敢提的隐忧在于：路易十四虽有"太阳王"之美称，但终究无法像阿波罗那样长生不死。即便他已经极为长寿——在他统治的年代，西班牙的国王换了三个，奥地利换了四个，英国更是换了六个，但他终究正在慢慢老去。里戈为路易十四画像时，国王的牙齿已经不全，好在他紧闭双唇，没有露出破绽。当这位凡尔赛舞台上的唯一主角年老体衰、开始厌倦这一切时，同他合二为一的法兰西又将走向何方呢？再退一步说，即使演员仍然能够几十年如一日地粉墨登场，观众也难免审美疲劳。人们开始睁大了眼睛，坐等国王驾崩的那一天。

终于，路易十四在 77 岁生日到来之前因坐骨神经痛并发症去世。即便国家有种种隐忧，但这位伟大的君主在驾崩后还是留给了法国长达 70 年几乎不真实的太平日子。在这段日子里，法国高效和集权化的行政体制仍然在有效运转，人口持续增长，农业和工业稳步发展，不但坐拥土地的贵族和大商人享受到了经济增长的红利，甚至就连有一定资本或才干的平民，也拥有了越来越多的向更上一层阶级流动的机会。然而，除了少数真正操心国事的大臣，那些在凡尔赛宫廷钩心斗角的贵族真正期待的，只是赶紧离开逼仄的凡尔赛宫，找地方换换空气。至于以勒布伦为代表的法国宫廷画家为太阳王量身定制的艺术风格变得不再流行，则只是时代变迁的众多注脚之一而已。一种崭新的艺术风格，即将因人们从凡尔赛宫廷的紧张气氛中解脱而诞生。

>> 穿高跟鞋的风潮源自男性，具体的讲究则来自路易十四

　　在历史上，高跟鞋的诞生源自对其功能的需求——确保穿戴者在骑马时脚跟牢牢固定在马镫上，以便更稳定地做出挥剑、射箭等动作。和其他很多时尚风潮一样，在路易十四一朝，高跟鞋逐渐变成了含有金戈铁马寓意的男子气概象征。渐渐地，平头百姓男子间也开始模仿王公贵族，穿起了高跟鞋。为了和百姓有区分，贵族们开始增加高鞋跟的高度。鞋跟越高，就越难以行走、劳作，也就更能凸显穿着者的贵族身份。然而，没有人的

鞋跟高过路易十四本人。到了17世纪70年代，国王颁布了一项敕令，规定只有他的宫廷成员方可穿着有红色鞋跟和鞋底的鞋子。如此一来，任何人都只需轻轻一瞥，便可得知谁是国王面前的红人。

《路易十四像》(局部)

9　戴"面具"的画家

视觉享受的胜利

　　只要凡尔赛宫仍是路易十四和绝对君主制度的投影，那里的生活就注定不会是轻松愉快的。浮华之下激烈的宫斗才是贵族们操心的头等大事。因此，当路易十四在 1715 年驾崩，年仅 5 岁的路易十五登基时，贵族们终于可以松一口气了。他们很快抛弃了凡尔赛宫里那种充满城府和克制的生活方式，但乡下的老家同样让他们觉得厌烦。如此一来，对这些贵族来说，目的地已经非常明确了——回到巴黎去。权贵们在巴黎建起了漂亮精致的宅邸，享受着名叫"沙龙"的新型生活方式。所谓"沙龙"，具体来说是一种风雅的私密聚会，通常由兼具美貌、魅力与品位的贵族女性主持。来宾除了各路贵族，还包括艺术家、哲学家甚至艺术批评家——随着法国皇家绘画和雕塑学院举办的公开展览影响力日

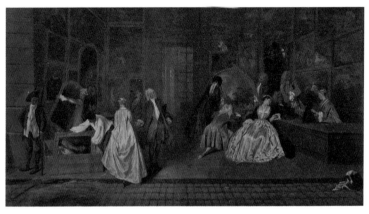

[图1] 安东尼·华托，《热尔桑画店》(*L'Enseigne de Gersaint*)
1720 年，布面油彩，163 厘米 ×306 厘米，夏洛滕堡宫，德国柏林

益扩大，品鉴艺术率先在法国成为一种"专业"。要想在沙龙受到欢迎，参与者不但要具备良好的修养，还须掌握讽刺与幽默的艺术。而相较于气派的宫廷，巴黎的楼房中需要的则是尺幅更小、符合沙龙里的优雅和轻松气氛的艺术作品。就是在这样的背景之下，法国的艺术界也要"改朝换代"了。在一幅主题为古董和艺术品商店的作品^[图1]中，庄重严肃的路易十四肖像正被店员装箱入库，色调粉嫩悦目的新画作才能吸引顾客们的注意。这幅画的创作时间距离路易十四驾崩才过了五年，而它的作者华托正是引领新风格的先驱。

当让－安托万·华托（Jean-Antoine Watteau）于 1684 年出生在小镇瓦朗谢讷时，距离当地正式划归为法国领土仅仅六年而已。成长于路易十四大战反法同盟时期的华托早早发现了自己的绘画才华，并前往巴黎，拜在画家克劳德·奥德兰三世（Claude Audran Ⅲ）门下深造。奥德兰不但是个画风华丽的画家，同时也是卢森堡宫的文物保管员。这座宫殿中收藏有一系列佛兰德斯画家鲁本斯绘制的作品。火遍全欧洲的鲁本斯不但在艺术上确立了巴洛克风格绘画侧重戏剧性和生动性的特点，其人生也可以说是活成了一个艺术家理想中的样子。他既在艺术上开宗立派，为人又八面玲珑，欧洲各国皇室及显赫家族都以求得鲁本斯大师的作品为荣。

华托在这里看到了鲁本斯的重要作品，即卢森堡宫曾经的主人、路易十三的母亲玛丽·德·美第奇（Marie de' Medici）委托鲁本斯以她本人为主角创作的巨幅组画。在《法国王后在马赛登陆》^[图2]中，鲁本斯塑造了一个结合历史与幻想的场景，王后乘着由手持三叉戟的海神波塞冬亲自驱动的金色大船抵达法国；手持绳索、为她稳定船体的则是海中的仙女；她的头顶有一位天使般的角色吹着喇叭，象征着她的美名远扬；身披百合花饰斗篷，前来迎接她的并非某位法国君主，而是拟人化的"法兰西"，有

此一人，等同于举国上下夹道相迎……类似的细节在画中还有很多，而这一为王后大吹法螺的系列绘画每幅至少高 4 米，更有宽超过 8 米的巨幅画作，整个系列由多达二十余件作品组成。它们的命题虽然平淡无奇，但鲁本斯却能够充分理解委托人的意愿，创作出远超期待的杰作。他能够在欧洲各个皇室间左右逢源，并非徒有虚名。

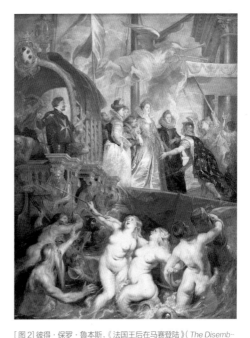

[图2] 彼得·保罗·鲁本斯，《法国王后在马赛登陆》(The Disembarkation at Marseilles)
1622—1625 年，布面油彩，394 厘米 × 295 厘米，卢浮宫，巴黎

而艺术家眼里看到的是另一个鲁本斯。从结构上说，他笔下的女性丰腴多姿、男性孔武有力，他们夸张的体态和肌肉强化了画面的戏剧效果。在色彩上，画家着重选取浓烈热闹的色调来烘托气氛。另外值得一提的是，画面前方的仙女们浮出水面时带出的水浪。鲁本斯从未一笔一画地描绘水滴的形态，但最终呈现出的水浪就是如此活灵活现又恰到好处，既向观众炫耀了自己作为艺术家的功力，又不会抢去主角的光彩。总之，画中的一切都服务于为观者带来极致的视觉享受，而鲁本斯对构图、色彩和技法的运用，又给华托这样的后来人带来启发和灵感。至于透过艺术来观照内心，或许普桑会在乎，但在鲁本斯眼里，是完全不在乎的。

这两位艺术追求截然相反却都自成一派的大师，留给后世一个天大的难题：艺术的本质究竟是理性的还是感性的？艺术之于我们最为宝贵而不可取代的，究竟是它对我们心灵深处的观照和

问询，还是单纯在视觉上的愉悦？普桑固然是一代宗师，但鲁本斯也不逊于他。这两个流派的理念彼此无法相容，且在当时的法国均拥有大批支持者。华托在步入艺坛之时，同样要做出选择：假如必须站到一支队伍中的话，我到底是普桑派，还是鲁本斯派？

当时的华托自然不会想到，后世的史学家会以他的选择作为推崇视觉享受的鲁本斯派在接下来的一段时间里独领风骚的里程碑。

稍纵即逝的快乐时光

华托在出师之前的日子里，面对《玛丽·德·美第奇组画》绘制了大量习作，但这绝不意味着他已拜为鲁本斯的门徒。他从当时流行的意大利即兴喜剧（Commedia dell'arte）中学到的，很可能和他从大师的画里学到的一样多。所谓意大利即兴喜剧，是一种自16世纪起发源于意大利的戏剧形式，演员们将可拆卸的简陋舞台装在一辆马车里，走街串巷进行演出。为了能让各地的观众迅速进入剧情，他们往往会给演员戴上面具，以定型角色进行表演。所谓定型角色，就好比"白马王子"或"扫地僧"这样有固定打扮和特性的角色，当他们登场时，无论台上演的是哪一个故事，我们都能立刻理解这个角色在剧中的定位和特征。同样，为了能持续抓住观众的注意力，这类表演通常充满轻松的笑料，并积极地同现场观众即兴互动。华托捕捉到了这种表演形式的魅力，并在自己的画布上搭起一个个静止的戏剧舞台。这之中的集大成之作，便是《舟发西苔岛》[图3]。

这件作品的灵感来自法国剧作家丹库尔（Florent Carton Dancourt）的剧作《三个表亲》终幕里的一首歌，歌中唱道："去

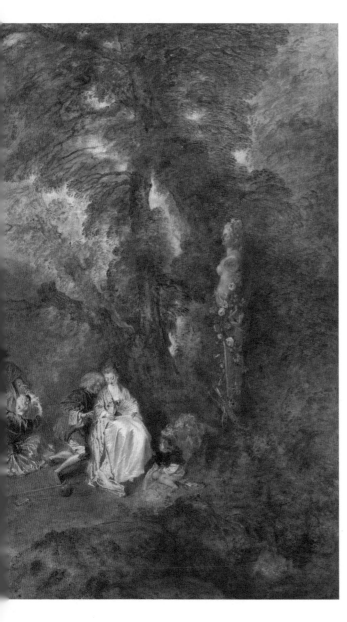

[图3] 安东尼·华托,《舟
发西苔岛 》(*Pilgrimage to
Cythera*)
1717 年,布面油彩,120
厘米 × 190 厘米,卢浮宫,
巴黎

那西苔岛，我们一起去朝圣;等女孩们归来时，每人都会有个伴;这儿的唯一正经事，就是尽享快乐时光。"西苔岛是传说中爱神维纳斯的诞生地,画中最右侧缠绕着鲜花的雕像也明示着这一点。尽管这幅画的内容一度被当成描绘青年男女们乘船抵达西苔岛的情景，但如今学者们则普遍认为画中描绘的是他们踏上归途的瞬间。华托透过近景的三对情侣确立了全画的气氛。最右侧的情侣已经彻底沉浸在维纳斯的魔法之下，完全没有注意到身旁如同丘比特一样的孩童提醒他们时光飞逝。他们身旁的女子正在她的男伴的帮助下站起身来准备离开，至于画面正中的那对情侣的姿态则更显意味深长。女子虽然已经起身，但仍对刚刚发生过的一切恋恋不舍，她回头观瞧那对仍依偎在一起的情侣，面露微笑，心中仍在回味不久前的自己也是同样快乐。然而，不管她对这段时光多么留恋，终究已成过往云烟。她身旁的男子背对着画前的观众，左脚迈开步子，右手搂着伴侣的腰身，欲将她带离这片乐土。

画中人物的肢体语言向观众同时传递着欢快与遗憾两种情绪,艺术家对环境的设计和考究的用色则进一步烘托出这种气氛。在右侧尚沉浸在快乐之中的人物周围，不但草木茂盛，颜色也温暖热烈。随着人群逐渐远去，观众的视线也跟着即将上船的人物移动，并顺着天空中飞舞的丘比特望向远方。画面远处的色调和景色也渐渐变得淡雅、悠长。

虽然宴游早早收场的结果未免略有遗憾，但画面的整体气质还是较为明快的。尽管华托只用了几个月就完成了这幅作品，但这其实是他胸有成竹的产物。在此之前，他已经花了数年时间，创作了大量的人物草稿和类似作品。最终，他凭借《舟发西苔岛》加入了皇家绘画和雕塑学院。华托的作品是如此独树一帜，以至于并不能简单地归在学院既有的历史画、风俗画、肖像画、风景画或静物画的类别之中。学院为华托笔下衣着光鲜的俊男靓女享

受户外宴游聚会的作品单独分出了一个新门类——"雅宴"（Fête galante）。不过，这幅在申请加入学院时递交的作品其实并没有展现华托的内心世界。真正体现出华托妙笔的，却是一幅来路不明的神秘画作。当那幅作品在 1845 年被卢浮宫博物馆的奠基人德农于一家画廊中偶然发现时，距离华托辞世已经过去了 124 年。

哭笑不得

　　对于 37 岁即英年早逝的华托来说，死神的到来并不突然。他自幼体弱，根据现在的学者推测，他很可能年纪轻轻便罹患肺结核。对当时的结核病人来说，不但无药可医、命不久长是个显而易见的事实，就连尚且活着的日子里，生命也会随着咯血这一肉眼可见的方式一点一点地离开患者的身体。同样一出喜剧，在身体健康的观众和身患绝症的华托眼中，感受截然不同。虽然我们没有必要为这种传染病赋予过多的浪漫色彩，但对华托而言，病患的身份确实赋予了这位天才异于常人的视角，成就了不朽的杰作《皮埃罗》[图4]。

　　关于华托这幅作品的历史真相，我们至今所知甚少。在华托去世五年后，他的挚友兼收藏家朱利安（Jean de Jullienne）出版了一套四册的《华托作品集》，其中甚至收录了华托的大量草稿，却对这件巨幅作品只字未提。关于这幅画的创作日期、创作动机以及画中人是否有现实原型等，至今都没有定论。就连作品的名称，都是学者们从故纸堆中反复分析推测出来的。只有一点是毋庸置疑的，那便是这确系华托真迹。[1]

　　画中身穿白色戏服的男子扮演的是意大利即兴喜剧中的定型角色皮埃罗。在剧中，皮埃罗的形象是一个可悲的小丑，他通常是某位大人手下的笨仆人，深爱着他的伴侣哥伦拜恩，却总是无

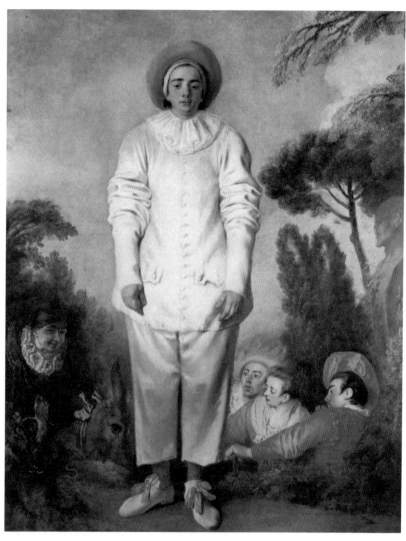

[图4] 安东尼·华托,《皮埃罗》(*Pierrot*)
1718 — 1719 年, 布面油彩, 184.5 厘米 × 149.5 厘米, 卢浮宫, 巴黎

法避免她移情别恋、投入剧中另一位机灵仆人哈勒昆怀抱的结局。皮埃罗呈现给观众的笑料，正是他自己人生中的一场场悲剧。在舞台上，皮埃罗的扮演者通常会使用夸张的肢体语言来冲淡发生在他身上的悲情事实，让观众清楚地知道自己正在"看戏"。但台下的华托看了，却没法笑出声来。注定以悲剧收场的皮埃罗，像极了活一天少一天的华托自己。在不了解他的人眼中，才华横溢的华托不但获选加入皇家学院，学院甚至多次同意他推迟提交入会作品的时间。在他包括《舟发西苔岛》在内的大量作品中，总是洋溢着欢快的气氛，尽管从中能够感觉到因为欢乐时光之短暂而有的些许遗憾，但和画中人物享受的快乐而言，这实在不是什么值得过于操心的烦恼。他们要么是在谈情说爱，要么就是沉浸在欢歌笑语之中。华托在画布上编织出的梦境是如此欢乐开怀，简直让人相信，他的心中一定连一丁点烦心事都没有。这样的作品怎么可能出自一位将死之人呢？

作为华托一生中完成的尺幅最大的作品，如果《皮埃罗》对画家可能具有什么特殊意义的话，或许就是他在创作的过程中融入了自己的生命。就像王尔德说的："人以自己的身份说话时，最为言不由衷。给他一副面具，他就会告诉你事实。"[2] 将《舟发西苔岛》递交给学院的华托，就像在一个名为社会的舞台上扮演着画家的角色。而当所有人都知道这幅画描绘的是个演员，而不是画家自己时，华托却毫无保留地将自己人生中的不甘、孤独、期望的破灭……一一画在皮埃罗的身上。毕竟，华托身为一个病人，专程跑去伦敦寻找名医治病，反而因为雾都的"名产"雾霾导致肺病加重，这要是写成一出喜剧，也是个让人感到滑稽的笑料吧？

画面上的皮埃罗站在观众面前的姿势，从头到脚透着股不自然的劲儿。他双肩垂落、双手垂下的样子并不让人感到放松，反而显得十分僵硬，犹如一个做错事的孩子被勒令罚站一般。他的

衣服袖子太长，裤子又太短。至于他的周围，虽然还有四个穿着戏服的人物和一头驴子，但他们所处的位置远低于皮埃罗。与其说是皮埃罗鹤立鸡群，不如说是其他人缩至地平面之下，将他孤立了出来。他们的表情丰富，每个人专注于自己操心的事，却没有一个人注意到眼前不能更明显的皮埃罗。就连这天地仿佛也在和皮埃罗作对，画中的其他人都隐身于树丛之中，唯有他一个人身后一无所有，被大片的蓝天勾勒出尴尬的身姿。最让人难以琢磨的还要数皮埃罗的表情[图5]，和舞台上扮蠢的演员夸张但清晰地向

[图5]《皮埃罗》（局部）

观众传达着"快看，我扮演的角色多好笑呀！"不同，华托笔下的皮埃罗半哭半笑，双目无神的他下一秒既可能发出傻笑，也可能自感尴尬地垂下眼睛，还可能如一尊雕塑般保持原状，任由眼泪默默地流淌出来。当观众看着这幅画，困惑于为何画中的白衣人如此不自然地站着不动时，画中人是否也在困惑为何自己既存在，又仿佛不存在于画中世界呢？

　　尽管这幅画的具体创作时间不详，但如今多数学者都同意，这幅画很可能是和《舟发西苔岛》同时期创作的，至多再晚个一两年而已。因为一方面，这幅画展现出的技法已达纯熟之境，尤其是皮埃罗所穿的银白戏服，上面如同炫技一般的精微变化充分体现着华托的绘画功力，另一方面则是因为，华托在向学院递交《舟发西苔岛》四年后便早早辞世了。

在他去世之后，那个由他编织出的近乎完美的欢快梦境继续感染着生活在空中楼阁里的法国贵族们，至于他藏在画面深处的萧索，只属于他自己。在华托短暂的一生中，并没有像普桑或鲁本斯那样为后来人树立学习的典范，也不曾像勒布伦那样在艺术界呼风唤雨。他的画笔不是在引领一种绘画潮流，而是勾勒出了那个时代良辰美景将尽，不如及时行乐的精神气质，并打动着每一位观众多愁善感的眼睛和心灵。

10 甜到极致的欲望与放纵

阁楼里的青年画家

生于巴黎的弗朗索瓦·布歇（Francois Boucher）年纪轻轻就体会到了世道艰难。作为一个无名画家的儿子，布歇眼看着一个可以改变人生的绝佳机会被人从他的手中抢走。那是1723年，布歇在20岁的时候赢得了法国皇家学院的罗马奖——参赛的青年艺术家需要在10周内，根据皇家学院拟定的题目完成一幅作品。获奖者可以前往皇家学院罗马分院深造四年，其费用则由国王路易十五来承担。有普桑和勒布伦珠玉在前，谁不知道前往罗马是法国画家快速提高、入选学院的终南捷径呢？然而，负责此事的昂坦公爵（duc d'Antin）假公济私，早将这个名额许给他人。不过，这次打击并未让布歇一蹶不振，反而坚定了他哪怕自费也一定要去罗马的决心。

布歇获奖时，才华横溢的华托刚刚去世不久。一直以来支持华托的艺术赞助人朱利安决定为他推出作品画集。尽管名为画集，但当时的印刷技术并不能像现代这样将艺术家的作品直接原彩印

[图1]弗朗索瓦·布歇，《临华托〈穿带帽披风的女人像〉》(*After Antoine Watteau's Bust Portrait of a Woman Wearing a Hooded Mantle*)
18世纪，雕版画，44.6厘米×29.7厘米，大都会艺术博物馆，纽约

刷到纸上，而是需要请画家根据华托的原作临摹版画稿，再由雕版师将画稿转化成可以印刷的版本。在朱利安找来的画家中，便包括年轻的布歇。这份工作布歇一做就是五年，在第一、二册《华托作品集》中，总计 350 幅图中的 119 幅都出自布歇之手[图1]。为这位前辈制作画集的过程成了布歇亲密接触华托作品的契机，他既吸收了华托笔下如明媚春光般的用色和画法，也挣够了前往罗马的路费。

然而，当他终于存够路费，抵达梦寐以求的罗马后，却没人知道他究竟在那里学到了什么。就连和他本人相熟的同代人，对此也持截然不同的看法。有人说布歇去罗马只是为了圆梦，当他抵达罗马后就已经如愿，并不真的指望在那里学到多少本领。也有人说他其实在罗马身染重病，就连当地的绘画比赛都无法参加。[1]无论是哪种情况，我们明确可知的是，布歇没有在罗马久留，三年后就回到了巴黎，一边继续做着为华托绘制版画稿的工作，同时谋求其他的发展。在回到巴黎不久后，布歇画了一幅小画[图2]，虽然这肯定不是他真实的自画像，毕竟他那会儿已经 30 岁出头了，但这幅画仍是自传性质的。画中的青年画家蜗居在一个昏暗的、四周除了画材别无他物的阁楼中，专心致志地画着他想象中的意大利风景。

[图 2] 弗朗索瓦·布歇，《阁楼里的画家》（ *Le Peintre dans son atelier* ）
1730 — 1735 年，布面油彩，27 厘米 × 22 厘米，卢浮宫，巴黎

青年时代的坎坷经历注定了布歇不会是一位潇洒自如的画家。和专注并开拓了雅宴画派的天才画家华托截然不同的是，布歇力图抓住面前的一切机会。倘若收藏家想购买的作品是他并不擅长的题材，他会积极地从别人的画作中取经学习，仿佛在他的字典中就没有"不会"二字。艺术批评家路易·珀蒂·德·巴修蒙特（Louis Petit de Bachaumont）曾这样评价时年 47 岁、终于大器晚成的布歇："他笔下的作品无论尺幅大小，均能画得一样出色。历史、风景、建筑、水果、花卉、动物等题材无一不能。他的构图和画技也同样出色。"[2] 事实上，巴修蒙特的描述仍没有涵盖布歇完成过的全部门类。他还留下了数量众多的宗教、神话、肖像和风俗画，这之中只有宗教画算不上出彩，其他的作品均有可圈可点之处。

只可惜，布歇早年的时运着实不济。尽管他自 1735 年起就有机会为皇室作画，但他得到的委托只是一些无关大局的凡尔赛宫房间天顶装饰工作。就在布歇似乎注定劳苦一生时，他受到了一位女子的青睐。这位本名让娜 – 安托瓦内特·普瓦松（Jeanne-Antoinette Poisson）的佳人原本只是一个公务员的女儿，如今却是路易十五最宠幸的情人，在 1745 年才刚刚获封为蓬帕杜侯爵夫人（Madame de Pompadour）。这位女子不但将改变布歇的人生，还将改变整个法国的命运。

体面的诱惑

随着路易十四驾崩，他那坐了七十二年之久的王位终于传给了他的曾孙路易十五。尽管路易十五的宫廷依然设在奢华的凡尔赛宫，君主的号召力却日薄西山。路易十五不但在野心和眼界上比不过他的传奇曾祖父，就连精力和对王冠的责任心也是远远不

如。他完全无法像路易十四那样夜以继日地扮演绝对君主的角色，更不用说相当数量的贵族早就盼望着去巴黎拥抱崭新的生活方式了。面对这样的局面，路易十五的情人蓬帕杜夫人选择了最传统的方式来改善皇室的凝聚力——花更多的钱、建更华丽的宫殿、办更奢侈的宴会。而要干成这件事，她需要一个能够身兼多职的得力助手，用今天的话说叫作"艺术总监"。

尽管我们很少会用"勤恳耐劳"来形容一位画家，但布歇从不说"不"的特质的确是他被提拔的重要原因。在蓬帕杜夫人开始"代表"国王处理事务后不久，布歇就开始为皇室的各项艺术工作出力。这位宫廷画师不但为皇室贡献了为数众多的画作，还负责了凡尔赛内外的宫殿和城堡的设计，以及由蓬帕杜夫人主持的宫廷剧场的设计和舞台指导工作。舞台上的角色由王公贵族们争相出演，沙特尔公爵（duc de Chartres）和尼维尔内公爵（duc de Nivernais）均是舞台上的常客。在蓬帕杜夫人的侍女撰写的回忆录中，还提到有一位"V 侯爵"向她行贿，只要能让这位侯爵在宫廷剧场即将上演的莫里哀剧作《伪君子》中扮演一个没几句台词的警官，他就动用权力让这位侍女的情人在军队中谋得一份好差事。[3] 舞台上讲述国王如何明察秋毫、惩恶扬善的剧目令路易十五龙颜大悦。此时的凡尔赛宫已经不再是法兰西的理想化身，而是一个脱离现实的虚构舞台。贵族们在这个舞台上享受着戏中戏、梦中梦。在《伪君子》上演的那年，单是沙特尔公爵一个人就从国库领取了 15 万里弗尔的皇室抚恤金。这听起来是一大笔钱，但对公爵们来说却从来都不够花。毕竟，他们出席凡尔赛宫的晚宴时所穿的每一套礼服都要至少 1500 里弗尔。这个数目在 18 世纪的法国农村，相当于 25 个车夫一整年的收入。[4]

舞台上的情景已无法在今天重现，但那个纵情享乐的时代洋溢的奢靡气质，毫无保留地充斥于布歇的画布上，成了那个时代精神的最佳代言人。而在他的十八般手艺当中，最为人称道的还

[图3] 弗朗索瓦·布歇,《浴后的狄安娜》(Diane sortant du bain) 1742 年, 布面油彩, 57 厘米 × 73 厘米, 卢浮宫, 巴黎

属神话题材。论主旨，它比宗教画来得轻松，论题材，又比静物、风景画包含更强的故事性。更何况，艺术家可以根据委托人的需求，挑选合适的故事加以发挥，从自由度上说，要比描绘现实人物的肖像画高多了。如果从布歇众多的神话作品之中选出一幅好上加好的佳作，那便非《浴后的狄安娜》[图3]莫属了。

自从著名古罗马诗人奥维德讲述古希腊神话的《变形记》问世后，狄安娜沐浴这一桥段已被艺术家演绎出无数个版本。在故事中，猎人阿克泰翁意外撞见狩猎女神狄安娜沐浴。女神将他变为牡鹿并让他死于自己猎犬的利齿之下。在用画笔重现这段故事时，有的艺术家选择将视角拉远，让观众看到阿克泰翁尚在林间漫步，对于即将降临的灭顶之灾毫无知觉；有的艺术家选择了狄安娜惊觉有人、急忙遮掩身体的瞬间，或是阿克泰翁已被变为牡鹿、正被猎犬撕咬的瞬间，这两者均具有强烈的视觉冲击力。和这些传达出丰富情节的版本相比，我们在布歇的画中几乎只能从狄安娜的头冠和箭袋辨认出狩猎女神的身份。画中直观可见的互动仅有狄安娜跷起左腿，让侍女查看自己的脚底是否已经彻底洗净。可以说，原本的故事情节在这幅画里几乎是缺席的。

情节的缺席恰恰是布歇的本意。空洞的情节确保了观众的注意力不会直接转移到故事上，而是会停留在画家描绘的对象本身：狄安娜的侧脸秀丽俊俏、肌肤水嫩，如同她手中的珍珠一般晶莹剔透；女神柔若无骨的嫩足一只翘起，一只轻盈地踏在清澈的水波上。就连居次要地位的猎物和背景，布歇也画得毫不马虎：狄安娜狩猎到的野兔和松鸡被捆在她的弓上，尽管从影子来看光线是从画面左侧射入，但实际的效果却如同聚光灯一般照在狄安娜和侍女身上，周围的一切则识相地呈现出墨绿色，只有女神周身能见到鲜艳的嫩草，如同给她笼罩着光晕一般。和华托一样，布歇也曾去卢森堡宫取经，仔细研究过鲁本斯对人体和环境的画法，并从前辈们用光、用色的技法中取长补短，形成他自己的风格。

另外，在这幅如甜美诗歌般赞颂女子胴体的画中，布歇也为观众留下了更深层的玩味余地，前提是他们能够全神贯注地沉浸在画里。这意味着他们不再是欣赏画作的观众，而是置身其中，化身为故事里那名窥视女神沐浴的猎人。布歇为观众提供的视角，恰好是可以直视坐下的狄安娜的高度。通过侍女所处的环境可以推测，倘若观众能够置身画中世界而不被狄安娜发现的话，或许便处于和远处墨绿色的芦苇类似的环境中，正透过芦苇的缝隙窥视到刚刚结束沐浴的女神。

在原本的故事中，猎人被狄安娜发现后登时毙命。对窥视者来说，行为一旦败露，固然意味着杀身之祸，但也正因如此，游走在亡命边缘更是充满危险的诱惑。画中的女神躯体放松，并未意识到猎人或观众在场。然而，画面左侧的两条猎犬昂首低头，仿佛正在努力嗅着什么。它们会不会突然转过头，发现匿身画中的观众，再将窥视者交给狄安娜触手可及的弓箭处置，迎来和其他猎物相同的命运？还是说，在猎犬面向的芦苇丛中，另有一名凝神屏息的猎人即将被猎犬的利齿拖拽到女神面前，让庆幸自己未被发现的观众眼前香艳的情景一下子变得血肉模糊？布歇为画中世界埋藏了危险的诱惑，对有经验的鉴赏者来说，初看之下性感、平静的画面反而是麻辣刺激的游乐场。

类似的情色要素在布歇的画中还有很多。例如，侍女的存在不仅仅是在给作品添加可有可无的情节，画家实质上是在利用侍女的注视提醒观众留心女神的嫩足，并给观众提供了一个额外的遐想空间：如果观众不是在画外，而是居于侍女所在的位置的话，当狄安娜蹺起的腿放下的瞬间，借着侍女眼睛的观众又将看到女神的何种春光呢？布歇邀请观众进入了一个包裹着优雅糖衣的情色世界，在不同的观众面前展示出不同的模样。观众要心有所想，才会目有所见。布歇笔下"体面的诱惑"就像是路易十五宫廷的缩影。蓬帕杜夫人[图4]靠一次精心安排的"偶遇"勾起

国王的兴趣，并从此告别她作为平凡贵族夏尔－纪尧姆（Charles-Guillaume）夫人的人生。她和路易十五的关系固然始于欲望，但这并不妨碍她在伏尔泰的眼中"有教养、聪慧、亲切、温文尔雅，有着与生俱来的天赋和善良的心灵"。[5] 继路易十四穷兵黩武之后，是她将法国朝着穷奢极欲的自我毁灭结局又推了一把。布歇

[图4] 弗朗索瓦·布歇，《蓬帕杜夫人像》（*Portrait of Madame de Pompadour*）
1756 年，布面油彩，212 厘米 × 164 厘米，老绘画陈列馆，慕尼黑

的画作，就像是从这片土壤上以欲望为养分绽放出的美丽的花。今天的我们可能很难想象这样的审美会是平民出身的布歇对艺术的追求所在，但或许正是因为他对凡尔赛宫内的大人物们"有求必应"，才令他的作品成了他所处的法国宫廷最忠实的反映。

闩不住的门

对那些欲望总是无法满足的贵族来说，布歇的作品有着极大的吸引力，但对于一些渴望更加劲爆猛料的欣赏者而言，这样的作品太过温和含蓄，他们希望能够在私密空间内收藏风格更为刺激的作品。维里侯爵（Marquis de Véri）便是这样的一位人物。出身贫寒贵族的他在50岁的时候一夜暴富，这样的他丝毫不介意收藏比凡尔赛宫里那些欲说还休的作品更为直白一些的画作。布歇的得意门生弗拉戈纳尔（Jean Honore Fragonard）则恰好满足了他的胃口。

让·奥诺雷·弗拉戈纳尔的早年生涯要比他的老师幸运一些。在跟着布歇学到一身本领后，他也赢得了皇家学院的罗马奖，并顺利地留学罗马，度过了充实的五年。在1761年回到巴黎后，弗拉戈纳尔非常敏锐地感知到了巴黎和凡尔赛主顾趣味的不同，并在仔细权衡一番后决定将更多的精力留给巴黎的贵族们。

《门闩》[图5]正是这两个人群审美差异的体现。对惯于享受布歇画中优雅情趣的观众而言，《门闩》简直粗俗得不堪入目。画中男子左手紧紧搂住女子的腰身，右手则笔直伸出，正要将房门的门闩推上。只要他的这个动作完成，门外哪怕再有天大的响动，也和他们毫无关系了。被他搂住的女伴右手挡住男子即将靠过来的双唇，左手则朝着门闩无力地伸过去。散落在地的玫瑰花和凌乱的床铺仿佛是女子内心的投射，既诉说着她纠结和期待的

心,也向观众讲述着接下来的故事:她拒绝男子的意志并不坚定,象征性地拒绝只是这阵激情中的一味作料罢了。

和《浴后的狄安娜》一样,弗拉戈纳尔也给有志于探秘的观众留下了更多的线索,占据了半个画面的大床充满着富有情色意味的隐喻,艺术家特地将床上的两个枕头画得如同女子的双峰一般,并用被子组合出一个平躺在床、双腿分开的女性轮廓。至于雄性的象征,则融合在从天花板直直垂到床上的红色布帘中了。弗拉戈纳尔特地在这二者相交之处画了一颗在基督教中象征罪恶和欲望的苹果,可谓留给观众的最后一层提示,就差直接揭晓谜底了。

从绘画才华上说,弗拉戈纳尔一点儿也不逊于他的老师布歇。画中聚焦于门闩的光线用法得自罗马的卡拉瓦乔等意大利先师,他笔下的人物甜美可人,对情节和构图的设计也如精巧的谜

题般处处呼应。这都是他的作品在巴黎的贵族中广受欢迎的原因。布歇和弗拉戈纳尔在表现贵族审美这条路上达到了登峰造极的高度。然而，巅峰过后便是下坡路，一篇针对布歇的辛辣批评揭示着这一切：

> 没人像布歇那样懂得光与影的艺术。他的才华迷住了两种人——赶时髦的人和艺术家。透过他倾注在画中的优雅、可爱、浪漫的殷勤劲儿、他的风骚、品位、闲情、变化、精明，再加上那涂脂抹粉的肌肤、骄奢淫逸的气质，一定能牢牢吸引住那些花花公子、小妇人、年轻人、赶时髦的人，以及那些不懂得真正的品位、真理、端正的思想和艺术的严肃之处的人。他们怎能抵抗得了布歇的妙笔、细致入微的雕虫小技、淫浪的裸体，以及精巧又夺人眼目的构思呢？对艺术家同行来说，看到这个人突破了绘画中的重重难关，达成了这些只在艺术家圈子里才在乎的所谓成就，便纷纷向他拜服；布歇就是他们的神明。而那些有着高尚的、纯朴的趣味、身怀古风的人，并不在乎这些。[7]

写下这段话的是狄德罗，他是18世纪下半叶法国最具影响力的艺术批评家。他对艺术鉴赏的洞见不但出现于各个沙龙的现场，同时也伴随着印刷业的飞速发展，透过各式报刊上的专栏文章传递给广大读者。在那个艺术原本只是少数贵族们私下交流的高雅爱好的时代，笔耕不辍的他向更广大的群体传达着该如何看懂艺术的见解。以狄德罗为首的一批作者的活跃，标志着艺术批评家这一身份的诞生。

狄德罗口诛笔伐的并非布歇画工不精、构思不巧，而是将矛头指向布歇画中审美所代表的阶级。批评家们开始用"洛可可"

（Rococo）来讽刺布歇等人的艺术风格。这个词源自法语词"贝壳工艺"（rocaille），指的是一种将各色小石子、贝壳等物以富有妙曼曲线的特质繁复地装饰起来的工艺。将这个词变化为洛可可后，则用来描述艺术家的风格繁复得过犹不及，甜到发腻。

随着时间推移，狄德罗口中"具有高尚趣味"的人和那些喜欢布歇作品的"花花公子"之间的矛盾越发激化，法国社会也已经走到了即将彻底撕裂的边缘。尽管此刻的凡尔赛和巴黎依旧岁月静好，但一场狂风骤雨正席卷而来，凡尔赛宫的黄金大门和巴黎豪宅的门闩在它面前毫无意义。布歇幸运地在风暴将至时辞世，没有看到自己的艺术被打上"堕落""腐朽"的标签；弗拉戈纳尔则没有得到上天的怜悯，他将在风雨飘摇的动荡年代里见证自己曾经的主顾们一个个被送上断头台，甚至是自公元 987 年卡佩登基以来，有着八百余年历史的法兰西王国走向覆灭。

一段被后世称为"法国大革命"的日子就要来了。

11　启蒙时代的新观众与画家

画布上的大众文学

当蓬帕杜夫人忙着为路易十五编排剧目时，在距离凡尔赛不远的巴黎，一些新的社交圈子正在逐步形成。曾经的法国社会根据出身将人区分为贵族和平民，但如今金钱成了衡量社会地位的新标准。出身带给贵族的主要是高贵的风度和悠久的传统，而财富才是让人尽情享受优渥生活的基础。贵族的生活需要金钱维系，而靠着劳动和创造积聚了财富的资产阶级，则一方面向往着贵族们身上独有的特质——尤其是他们对门第、血统和荣誉的执着；另一方面却始终无法真正地和贵族们融合到一起。这一尴尬状况在艺术世界中的体现便是有资本的平民从贵族身上学来了欣赏艺术这一爱好，却无法接受贵族的审美。像布歇那样富丽堂皇的艺术作品和他们简朴但不粗糙的家庭装潢格格不入。跟贵族们处处讲究排场和体面的家居环境相比，平民的家庭更像"家"，他们追求的是读书或室内乐这种单纯、自在而有教养的资产阶级享乐。因此，当越来越多的资产阶级参与艺术鉴赏时，一种和布歇所代表的宫廷艺术截然不同的风格便随之流行开来。

让·巴蒂斯特·格勒兹 (Jean-Baptiste Greuze) 凭《给孩子阅读〈圣经〉的父亲》[图1] 在 1755 年举办的沙龙展上首次亮相，并收获了满堂彩。所谓沙龙展，很容易和贵族女士组织的"沙龙"活动混淆。二者的相通之处在于，它们在某种程度上都可以算是以文会友的活动，如果不将其直接音译成沙龙的话，或许可以称之为"雅集"。它们的区别在于，沙龙活动往往强调其私密性，而由皇家绘画和雕塑学院改组而成的法国皇家艺术院主办的沙龙展，则

[图1]让·巴蒂斯特·格勒兹，《给孩子阅读〈圣经〉的父亲》（La Lecture de la Bible）
1755年，64厘米 × 80厘米，卢浮宫，巴黎

是面向公众公开展示艺术品的活动。抛开凡尔赛宫里的那套宫廷画师体系不谈，对于想要出道的画家和希望亲密接触艺术品的公众来说，一年或两年一度的沙龙展可谓最重要的艺术活动。

　　要体会《给孩子阅读〈圣经〉的父亲》在当时引起的轰动，最有效的办法便是看看当时的人们留下的生动评语。一个名叫拉波特的神父（Joseph de La Porte）这样写道：

> 　　一位父亲在给孩子们读《圣经》，他被自己所读的内容所感动，沉浸在他要传递给孩子们的道德感之中，他的眼眶湿润了。妻子是一个相当美丽的女人，那是一种不算完美但足以匹配她境况的美……一大家子围着她，那些人是她的职业、快乐、荣耀所在。在她边上，女儿为所听到的东西愕然、悲伤。哥哥脸上的表情像真实情况一样奇怪。弟弟正努力伸手去抓桌上的小棍子，

他对不能理解的东西毫不在意，整个情形看起来非常逼真。你没看到他并没有干扰任何人，每个人都太严肃地处于全神贯注的状态？你也能看到祖母是多么高尚和多么宽宏大量，她一边听，一边牢牢地抓住那个正在惹狗叫的小淘气！你没看到小淘气用手去逗弄那条狗？多么细致的画家！多么精巧的设计者！[1]

　　拉波特的观后感中饱含鲜活的时代气息。父亲的行为点出了全画主题：关于宗教道德的教化。格勒兹终其一生，都没有离开乡村孝道、家庭美德这种主题，且他惯于将主题融入一个颇为直白的故事里。在他另一幅同样藏于卢浮宫的作品《父亲的咒骂：不肖子》[图2]中，被老父严厉责骂的"逆子"唯一的过错是抛弃家庭、入伍从军。这幅作品的姊妹篇《不肖子的报应》则描绘的

[图2]让·巴蒂斯特·格勒兹，《父亲的咒骂：不肖子》（ The Father's Curse: The Ungrateful Son ）1777 年，130 厘米 × 162 厘米，卢浮宫，巴黎

是逆子从军归来，却发现父亲刚刚故去，追悔莫及。

当时的法国观众非常乐意于从画中辨识出"百善孝为先"这种符合大众道德标准的大道理，并将辨识画作中的故事视为欣赏艺术的最大乐趣。这些观众在乎的，更多是绘画的文学性和主旨的正确性，至于华托的作品中那精妙的用色和气氛的营造，对他们来说太过陌生，更不用说处处用典的普桑了。奥维德、维吉尔这些古罗马作家对接受了古典教育的贵族来说不算陌生，但对平民而言则毫无概念。

于是，沙龙展上的观众们能够品评的，便只剩下画面是否足够"逼真"，以及逼真的情形是否符合画面的主题。如果在此之上，能够更进一步，在画中添加一些让人会心一笑、聊上两句的小把戏——例如正在逗狗的小孩子——那就更完美了。毕竟，在画中发现这些日常生活中随处可见的情趣对观众来说并不算难，他们只要把观赏绘画当成一场解谜游戏，仔细寻觅就可以了。任谁都可以像拉波特神父那样对着画中的几个孩子聊上几句，只要把他们当成周围人家的孩子就好了。观众正是用这种眼光去看待布歇的绘画，并得出"不真实"的负面评价，因为布歇画中的孩童总是"在云端吵吵闹闹。在这一群孩子里面，你找不到一个孩子在为真实的生活行为而忙碌，比如学习功课、读书、写字、剥苎麻皮"[2]。

即便我们不去考虑普桑的《我也曾在阿卡迪亚》中蕴含的细腻、悠长的情愫，而只拿布歇那如同千层酥一样有着一层又一层情趣的《浴后的狄安娜》来对比，都会发现格勒兹的画作是如此浅显直白，几乎没有留下任何供人回味的空间。他的绘画恰恰可谓成也直白，败也直白。自他出道以来的二十余年间，他亲民的画风和主题受到了观众们的热烈欢迎，学界泰斗迈克尔·利维（Michael Levy）甚至认为在整个18世纪法国绘画史上，没有一幅画引起的轰动能够和《给孩子阅读〈圣经〉的父亲》相提并论。[3]但当新

鲜感淡去，观众们逐渐习惯了格勒兹画中千篇一律的教化时，他们在短短的几十年后离他而去，以至于在艺术史上几乎没有给他留下多大篇幅。在格勒兹去世前三年，英国风景画家约瑟夫·法灵顿（Joseph Farington RA）曾在 1802 年前往法国旅行，他很可能是最后一位见到格勒兹本人并留下文字的人。法灵顿写道："……我见到了格勒兹，一位曾经享有极高赞誉的画家。"[4]

对于自己画作的局限，格勒兹本人也心知肚明。据狄德罗回忆，如日中天的格勒兹曾对着沙龙展上的另一幅作品驻足凝视，并在深深地叹了一口气后转身离去。[5]那件让他自叹不如的作品，出自一位法国艺术史上尤为别具一格的艺术家之手，他是让－巴蒂斯特－西梅翁·夏尔丹（Jean-Baptiste-Siméon Chardin）。

美在生活中

格勒兹只是夏尔丹的众多仰慕者中的一员。在艺术界的同行中，对夏尔丹的推崇几乎已成为一种常识。将布歇批评得体无完肤的狄德罗从他的画中感受到了浑然天成的美，声称"任何鉴赏理论在他的作品面前都是毫无意义的，要欣赏他的画作只需要保存自然给我的眼睛，好好使用它们"。[6]如今，同格勒兹的《给孩子阅读〈圣经〉的父亲》一样，夏尔丹类似主题的《午餐前的祈祷》[图3]

[图3]让－巴蒂斯特－西梅翁·夏尔丹，《午餐前的祈祷》（Saying Grace）
1740 年，布面油彩，49.5 厘米 × 38.5 厘米，卢浮宫，巴黎

恰恰也收藏于卢浮宫，两者相较，便可发现狄德罗虽然言辞夸张，但的确抓住了重点。夏尔丹的作品之美，正是平实自然之美。

当这幅作品于1740年沙龙展上初次亮相时，并没有立刻得到公众广泛的关注。它展现的是一个平凡得不能再平凡的家庭场景：妈妈正带领两个孩子在用餐前进行祷告。坐在小椅子上的孩子认真地听从妈妈的教导，玩具鼓和鼓槌被挂在椅背上，既显示出小朋友对待餐前祷告的虔诚，也显示出妈妈育儿有方。坐在餐椅上的大孩子仿佛也被祷告的内容吸引了，一动不动。夏尔丹非常善于利用画中为数不多的细节来讲故事，巧妙地选取一个画中人正在专注地做某件事的瞬间。观众在一瞥之中，便感受到画中充盈的祥和、美好气氛，并由此联想到，在这自然而然的片刻停顿结束，时间继续流转起来后，画中人接下来的生活也将是如此祥和、美好的。他们所处的场景是勤劳百姓之家，朴实、整洁，没有太多画蛇添足的家居装饰。在夏尔丹的画中，一切都显得那么自然，每一个要素都被安排得恰如其分，仿佛生活就该是这样的。

相比之下，格勒兹即便是描绘"父亲读《圣经》"这种题材，都要尽量往里面加戏。在他的构思之中，父亲朗读《圣经》，必须全情投入、眼眶湿润；孩童要是聆听《圣经》，便一定要露出呆若木鸡的虔诚表情；倘若还不懂事，就必须招猫逗狗，弄出些动静来。这样的设计，固然可以凭借戏剧性的夸张手法来吸引展览上观众的注意，但倘若再多看两眼，难免显得用力过猛，和平淡之中见真情的夏尔丹相比，落了下乘。

从《午餐前的祈祷》中，可以清晰看出夏尔丹有意识地远离以布歇为代表的奢华风格。他的画面色调平和、朴素，描绘人物衣着和桌布的白色同背景的褐色和谐共处。如果我们回望一下勒南兄弟和拉·图尔是如何利用深褐色的背景将画中人"推"至观众眼前的，便会发现夏尔丹不但不强求画面的视觉冲击力，甚至

并不在乎观众是否需要被画面吸引，相比之下，布歇画中的一草一木都在花枝招展地引诱观众将目光停留在画上。如果再仔细观瞧，还会发现就连夏尔丹的笔触都在诉说着他的诚恳。他将颜料一笔一笔地铺在画布上的痕迹清晰可辨，既不像鲁本斯在描绘水花时那样有意识地通过留下笔触来炫技，也不像布歇那样尽力掩藏手绘的痕迹，令笔下的人物宛如瓷娃娃一般光滑剔透。画风的选择本没有高下之分，但夏尔丹的画风的确要比同时代的画家们来得清爽寡淡得多。这令他成为游离于主流画坛之外的异类，但这种自绝于主流之外的结果，倒并非夏尔丹生性不合群或愤世嫉俗的产物，而是另有客观原因。

骇人的血肉

在夏尔丹立志学画之时，法国主流画坛已盛行着勒布伦建立的历史画最高，肖像画次之，风俗、静物画居末位的画科品评标准。要画历史画，自然先要对历史了然于胸。然而，夏尔丹的木匠父亲热切盼望孩子跟着自己学一门可靠的手艺，极力阻止他的孩子去学习任何看似无用的人文学科。教育的缺失令夏尔丹毕生都无法真正原谅自己的父亲，并让他在历史题材面前毫无信心。

更糟糕的是，他所欠缺的远不止是关于古典文学和历史的知识，就连绘画的技巧也缺乏名师指点。夏尔丹的画中即便有人物，数量也不会太多，且多置身于室内场景中。像鲁本斯、华托画中的热闹场景，仿佛从一开始便不属于他。

事实上，即便是描绘有限几个人物的风俗画，也是夏尔丹在积累了一定声望和自信后才敢尝试的领域。他出师后最初涉猎的，是完全不包含人物的静物画。这个被法国画坛视为末流的题材，

经夏尔丹之手焕然一新。令格勒兹自叹不如的，也恰恰是一幅夏尔丹的静物画。那幅画是如此令人印象深刻，以至于如果人们说起夏尔丹的静物画的话，八成指的便是他的那幅《鳐鱼》。但要理解这幅画的惊人之处，我们不妨先看看在夏尔丹之前的法国静物画是什么样子。

一心专攻静物画的法国画家德波特（Alexandre-Francois Desportes）的作品受到了路易十四、路易十五两位君王的喜爱。这位在巴黎学画的画家起初打算从事肖像画事业，但精明的他发现静物画的竞争更小，于是便对小动物和花果题材刻苦钻研。果不其然，当酷爱打猎的国王们发现自己需要一位画家将行猎的成果挪移到画布上时，德波特就成了不二之选。《猎狗在玫瑰丛畔看守猎物》[图4]涵盖了德波特擅长的全部要素：国王钟爱的猎狗正在一片玫瑰花丛旁边徘徊，守护着主人的最新狩猎成果，那是几只飞禽和一只野兔。画家在猎犬、猎物和背景上均下足了功夫，没有一处不是画得逼真精细、活灵活现。在旁人眼里，画家的精湛画工值得赞叹，而能辨认出画中猎狗和各种猎物的国王看了更会龙颜大悦。虽然静物这门画科的名字中带一个"静"字，但追求的恰恰是"生动"，要是能把已死的猎物画出还没断气的感觉——就像德波特画中睁大着眼睛的野兔那样——就更可谓尽善尽美了。

德波特的静物画代表着18世纪的法国观众对静物画的认知，他们追求的是单纯的视觉享受，最好能引诱观众将眼睛贴近画面，仔细观赏玩味。它的气质是轻松愉快的，和布歇、弗拉戈纳尔画中的享乐气氛同根同源。这种静物画和欧洲北部地区艺术家在静物中画上骷髅头、蜡烛等明示观众"人生苦短，善恶有报"等醒世恒言的静物画有着非常大的区别。正因如此，当那些习惯了传统法式静物画的观众遇到《鳐鱼》[图5]时，简直难以相信自己的眼睛。

[图 4]亚历山大 – 弗朗索瓦 · 德波特,《猎狗在玫瑰丛畔看守猎物 》(*Dog Guarding Game Near a Rose Bush*)
1724 年, 布面油彩, 107 厘米 × 138 厘米, 卢浮宫, 巴黎

–

[图 5]让 – 巴蒂斯特 – 西梅翁 · 夏尔丹,《鳐鱼 》(*The Ray*)
1728 年, 布面油彩, 115 厘米 × 146 厘米, 卢浮宫, 巴黎

夏尔丹的这幅画中不只画了一条鳐鱼，但很少有人能把目光从画中这摊被开膛破肚的模糊血肉上挪走。从悬挂着它的铁钩和铁链到向外翻开的鲜红鱼肉，这条鱼在画中的形象彻头彻尾是暴力加身的产物。鳐鱼周围杂乱无章地堆在一起的器物令本就吃了一惊的观众更是瞠目结舌。对于为何要如此作画，夏尔丹本人并未留下任何解释。但鳐鱼的那张宛如一个哭泣的小丑的"脸"实在太过令人难忘，以至于引发了后人的各种猜测。它被吊起的样子既可以被解读为十字架上的耶稣或殉教的圣徒，也可以结合画中即将滑落的餐刀和觊觎着生蚝的猫咪得出"危险无处不在，生命脆弱易逝，莫为一时贪欲丢了性命"这种寓言式的大道理。还有人认为这些纯属过度解读，因为在当时流传至今的食谱中明确记录着这种鱼类"死后会释放黏液，故应挂置一天后再烹饪风味更佳"的说法。[7]

无论夏尔丹的创作动机单纯还是深刻，《鳐鱼》都是一幅令人难以忘怀的静物画。狄德罗就从它身上感受到了一种难以名状的魅力，并忠实地记下了他的观感：

> 这东西看起来恶心极了，但又的确是鱼肉，是鱼皮，是鱼血。它原本的面貌就是如此……你无法理解这种魅力……你靠近，一切都模糊了，失去光泽，消失了。你离远，一切又富有生命，重新出现。[8]

狄德罗的点评道出了夏尔丹的艺术风格特色。他善于把握画中对象的整体气韵，而不是像德波特那样事无巨细地尽力描绘。德波特的画法固然逼真，但笔笔用力反而使得画面缺乏适当的节奏。当狄德罗凑近观看时，夏尔丹的画面只是一笔笔的红色和白色，如同毫无意味的色块，并不会让人立刻联想到一条恶心的鱼。但当狄德罗退远观瞧时，看似不经雕琢的用笔却构成了生动非凡

的图像，让他简直以为自己看到的是一条真鱼。在狄德罗看来，这种"无中生有"的视觉感受，要比一板一眼的描摹更能传达所画对象的神韵，也更能展现出绘画这门艺术的妙处。狄德罗所处的时代距离真正意义上的照相机问世尚有近百年的时间，他却早已洞见艺术的奥妙不在于单纯的描绘。

值得一提的是，在狄德罗的评鉴体系中，德波特和格勒兹这样的艺术家充其量是没能做到如同夏尔丹那般出色，但布歇才代表着他眼中最要不得的艺术风格。因为他虽然在绘画上有着绝佳的天赋，却把这天赋用来塑造一个虚伪、奢靡的画中世界。可以说，布歇的才华越高，狄德罗对他的贬斥就越激烈。这看起来只是一场审美品位之争，但如果深究下去，其实隐含着将在不久之后撕裂法国的根本分歧。

启蒙运动启蒙了谁

在狄德罗的众多身份中，艺术批评家绝不是最重要的那个。相较之下，哲学家、启蒙思想家、百科全书派发起人才是他更常被人提及的身份。对于那场开启了人类文明现代化的启蒙运动，我们很难将它作为一种成体系的哲学加以概括。严格来说，每一位启蒙主义者的主张都大不相同。启蒙运动的领袖伏尔泰虽然批判天主教会，但他仍相信是上帝创造了世间万物；狄德罗早年和伏尔泰观点接近，但在日后成为唯物论者，主张人人都享有相信上帝存在与否的自由。其他启蒙思想家的观点更是五花八门，但他们的共通之处在于，他们都具备一种基于理性的思想态度，主张通过对事物的实证研究来探索世界的真理，并从中获得一种理解世界的全新视角。他们认为理性的思考、分析和实践，要比向所谓全知全能的神祷告更有助于解决现实的困难。换句话说，有

知识总比无知好，对现象抱有疑问总比盲目地信仰好。在这个求索的过程中，原本被传统和迷信禁锢的蒙昧的人就会得到启示，获得思想上的自由——启蒙的来由和目的便在于此。

正是因为实践和求知在狄德罗心中具有非常重要的地位，才使得他连观赏艺术时都带有这层价值判断。所以，他尤其反感布歇画中脱离实际的编造。狄德罗在评价艺术好坏时带着的价值判断，成了他狭隘地看待布歇艺术成就的深层原因。也正是同一个缘故令他推崇从自然出发、基于视觉感受作画的夏尔丹，并深深为夏尔丹能够传达出超越视觉所见，直达内心所感的艺术所折服。夏尔丹凭借静物画入选皇家学院，但他的创作却从未止步于此。在他涉足描绘公民日常生活的题材后，晚年的夏尔丹又回归了静物画创作，且比之前更上一层楼，将他在描绘人物时烘托气氛的巧思应用在了静物画上。

《法式奶油面包》[图6]从构图上要比《鳐鱼》来得更为讲究，却并不含有炫耀才华的意味。画中的元素不多，每一样物件各安其位，夏尔丹为它们赋予了性格、态度甚至是情绪，就像是画家邀请它们立在桌面上给自己当模特一样。画里没有像《鳐鱼》中即将翻落的餐刀那样给观众带来不安的元素，而是充盈着一种宁静的诗意，仿佛只要我们不跳到画中加以打扰，这个被夏尔丹凝固在画中的诗意瞬间就会持续到永远。曾被勒布伦视为单纯地描绘一花一果，无法承载深厚意蕴的静物画，在夏尔丹笔下升华到一个全新的境界。

夏尔丹的艺术之美既是朴实的，也是普世的。他的作品感动的远不止狄德罗一人。最先慧眼识珠收藏了《午餐前的祈祷》的，恰恰是路易十五。在国王眼中，画中描绘的正是他治下勤劳、虔诚而朴实的法国人民。夏尔丹的作品能够同时获得贵族和启蒙思想家的青睐，正可谓雅俗共赏。考虑到当时法国社会各个阶层间的隔阂之深，雅俗共赏几乎是不可能做到的，而夏

[图6]让－巴蒂斯特－西梅翁·夏尔丹,《法式奶油面包》(*The Brioche*)
1763年, 布面油彩, 47 厘米 × 56 厘米, 卢浮宫, 巴黎

尔丹的美就是这么纯粹。如果他能用笔下的平凡事物打动观者的心灵,那是因为夏尔丹从平凡中发现了它的美。所谓"世上不缺少美,缺少的是发现美的眼睛"用在夏尔丹身上再合适不过。他的作品向我们展示了,一双"善于发现美的眼睛"能够带来什么样的可能。

同一位画家的作品,到了启蒙主义者的眼中,则被视为独立思考、观察和实践的结晶。狄德罗鼓励读者自己思考,在科学和历史而不是《圣经》中寻找真理。他指出人的幸福掌握在自己手中,人只要从令自己蒙昧的现状中解放出来,就能理解一切,实现一切。为此,他倾毕生之力编纂《百科全书》,其绪论中提到的"应该毫无保留地、直截了当地研究一切、撼动一切"[9],堪称启蒙运动精神的缩影。

自《百科全书》问世起，它就遭到了天主教会的猛烈抨击，还一度被查禁。但狄德罗得到了包括蓬帕杜夫人等权贵的支持，并在蓬勃发展的出版业的支持下将整套插图本陆续出版完成。启蒙主义者梦想着靠知识和理性将人类引导至一个完美的国度，在那里，无论贫贱，人人都能在法律的保护下享有自由，财产的分配也是公正的。这个理想国由拥有知识和智慧的公民管理，带领民众走向共同富裕。百科全书派的观念并不直接抨击君主制度，但随着其影响不断加深，新思想传到了上至贵族和资本家，下至乡村的神父和老师耳中。与此同时，住在凡尔赛这个人造世界中心的君主，已然成为陈旧过时的生活方式的囚徒。人们难以相信，这些每天过着骑士一样生活的君主有能力解决政府面临的技术问题。路易十五和路易十六（Louis XVI）虽然知道王冠赋予自己的责任，但这仅限于概念，从现代的视角来看，他们所受到的教育不足以让他们理解近代国家的运转机制。到了 18 世纪末，越来越多接受了启蒙思想的公众倾向于认为，这一 "人人得自由" 的理想和法国当下存在三层等级划分的旧世界之间的矛盾是不可能调和的。只要位列第三等级的法国人民的头上仍然存在神职人员和贵族这两个等级，人和人的平等就仍是一句空话。

面对现状，政治作家西耶斯（Emmanuel-Joseph Sieyès）在他著名的小册子《第三等级是什么？》中自问自答道：

1. 第三等级是什么？是一切。

2. 迄今为止，第三等级在政治秩序中的地位是什么？什么也不是。

3. 第三等级要求什么？要求取得某种地位。

…………

6. 最后，第三等级为了取得其应有的地位，现在还需做些什么？

对于最后一个问题，西耶斯紧接着又换了个问法：打算给予在病人体内正在损坏并折磨着病人的恶性脓肿以什么位置呢？

如此看来，答案似乎很简单——消除它。

事情就这样发生了。

在距离法国大革命的大幕拉开还有不到十年的时候，夏尔丹病逝于他在卢浮宫的居所。与此同时，另一位青年画家正享受着他赢下的皇家学院罗马奖。他即将在罗马完成留学回到巴黎，到那时，无论愿不愿意，他都将被卷入革命的大潮，彻底改变法国艺术的模样。

12　大革命

日渐暗淡的王冠

在 1783 年的沙龙展上，一幅法国王后肖像[图1]引起了巨大争议。这幅画的作者名叫路易丝·伊丽莎白·维吉·勒布伦（Louise Élisabeth Vigée Le Brun），她是一位专为贵族绘制肖像的画家。在她的众多权贵客户中，最著名的便是路易十六的妻子，法国王后玛丽·安托瓦内特（Marie Antoinette）。画中的王后神情愉悦，正在室内的花束前享受着自己的悠闲时光。她的衣着在今天的人看来似乎并无不妥，甚至可以说得上是清爽明快。但倘若我们将它和路易十四那珠光宝气的肖像画作对比，就会发现她的穿着对于一位王后来说实在是过于朴素了。画中的她没有佩戴任何光芒四射的珠宝，草帽上的羽毛和缎带便是全部的装饰了。最让沙龙里的观众愤慨的则是她身着的棉纱裙，它的形制颇似当时的女性在外衣之下穿着的衬裙。换句话说，尽管勒布伦只是画出了王后放松地穿着自己认为舒适的服装的样子，但它在观众看来简直是内衣外穿，不成体统。

勒布伦的这幅画自然是经王后恩准才绘制的。作为一个女性画家，勒布伦在这个以男性为主导的行业中走得颇为艰难，但她的画却透露着源自精神独立的自信。她将这种自信赋予画中的人物，她们不需要通过为高贵男性做伴侣或是穿金戴银来证明自己的存在价值。正是她这种罕见的气质吸引了王后，并让勒布伦为自己绘制了多幅肖像。也就是在这幅肖像展出的那年，王后利用个人的影响力，让勒布伦得以跻进由男性主导的皇家学院。毫无疑问，当时的王后并没有料想到，这幅朴素的肖像会在公众之中

[图1] 路易丝·伊丽莎白·维吉·勒布伦，《着棉纱裙的玛丽·安托瓦内特》(*Marie Antoinette in a Muslin Dress*)
1783 年，布面油彩，89.8 厘米 × 72 厘米，黑塞家族基金会，陶努斯山区克龙贝格

引起对王室的信任危机。至于新一代的王室是否仍然应该像太阳王那般铺张扬厉，王后的夫君路易十六也有自己的看法。

当路易十五驾崩时，他的儿子均已逝世，王位依次顺延到了在老国王眼里木讷而软弱的孙儿路易–奥古斯特身上。被迫坐上王位的路易十六自知无力号令天下，干脆将时间花在了制锁、读书和打猎这样的爱好上。在他即位后第二年，甚至将国王圣礼也废除了。当时仍有百姓相信，无论什么样的病症，只要经神圣的国王之手触摸便能痊愈。国王圣礼虽没有科学依据，但这是烘托法国国王神圣性的关键一环。路易十四当初处心积虑让自己超凡入圣的法门，到了路易十六这里反而弃如敝屣。我们很难想象英语流利、自幼喜读大卫·休谟[1]著作的路易十六乐意于长期配合着扮演神明的角色。

当然，反对一切大操大办并不等于一切从简。当时的王室依然在赞助皇家学院的罗马奖，并委托艺术家创作各种题材的作品。荒诞的是，王室委托一位视其为最重要主顾的青年画家绘制的爱国主题油画，将在不久之后反被追认为导致王室倾覆的大革命的冲锋号。至于那位画家，则将在一场关乎王室存亡的决议中投下支持处死国王的一票。

新的古典

那位青年画家名叫雅克–路易·大卫（Jacques-Louis David），他在1774年赢下梦寐以求的罗马奖，之后即前往意大利深造。同年，老迈的夏尔丹辞去了他在皇家学院的职务，不再参与沙龙展的布置工作。年轻的大卫志得意满，坚信自己注定将坐上法国艺术界的头把交椅。毕竟，他的祖上有人曾给勒布伦当过助手，而他的母亲更是布歇的远房表亲。尽管布歇因年事已高没将大卫收

入门下，但仍旧为他寻了一位合适的老师——布歇在学院里的同事维安教授（Joseph-Marie Vien）。维安在当时的学院中属于较前卫的一派，他已经对精致的洛可可艺术表现出厌倦，并试图像普桑一样从古典精神中寻找新出路。在将维安介绍给大卫时，布歇站在他的立场提醒这位年轻人，维安的画风有些"冷淡"，倘若大卫有意，布歇愿在合适的时候点拨一二，将自己画中的"暖"传授给他。不过在眼下，大卫需要的只是拿上罗马奖的奖金，到古典艺术的诞生地去，尽情吸取前辈们留在那座曾经的不朽之城的宝贵遗产。在罗马，他从卡拉瓦乔的画中学会了如何塑造戏剧性的画面效果，又向普桑求得了构图的真经。事后看来，维安师从古典的主张和罗马之行均在大卫的艺术生涯中打上了深深的烙印。

然而，在大卫完成五年学业，准备回到巴黎画坛大展身手之际，却发现此时的巴黎并不缺他这一号人物。这和他期待的名利双收、被国王追着订画的愿景相差甚远。当他终于等到王室的委托，本该在 1783 年的沙龙展上呈现一幅爱国主题历史画时，浮躁的他却心不在焉，满脑子琢磨的都是如何尽快当选学院院士，以至于这幅给王室的订件竟无法按时提交。在那一年的沙龙展上，众人的目光全都聚焦在勒布伦的那幅王后肖像上了。大卫只能暂且耐住性子，专心完成眼前的委托，等待属于自己的时机到来。

1784 年，大卫的这件爱国主题创作终于完成了，这幅《荷拉斯兄弟之誓》[图2] 原本只是要讲述一个"舍小家、顾大家"的英雄故事。据传在公元前 7 世纪，彼此接壤的罗马和阿尔巴朗格之间发生冲突，不想进行全面战争的双方领袖达成共识，各自派三名勇士公开决斗，以决斗的输赢代替战争的胜负。罗马选出了荷拉斯家的三兄弟，阿尔巴朗格则派出了库利亚家三兄弟。麻烦的地方在于，出战的勇士双方均有姐妹和对方的勇士联姻。如此一来，无论鹿死谁手，对于这两个家庭而言，都注定会是一场悲剧。最终，六人中仅有荷拉斯家的大哥生还，而他失去未婚夫的

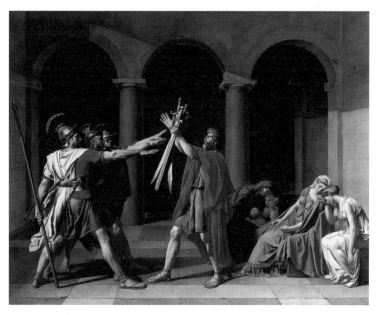

[图2] 雅克－路易·大卫,《荷拉斯兄弟之誓》(*The Oath of the Horatii*)
1784 年, 布面油彩, 355 厘米 × 427 厘米, 卢浮宫, 巴黎

妹妹卡米拉则悲痛欲绝, 诅咒大哥。大哥见到妹妹如此不识大体, 盛怒之下将妹妹刺死。当大哥因杀人被捕后, 其父老荷拉斯为子伸冤, 称其为国出征和大义灭亲的行为, 均是出于对祖国利益和荣誉的维护。最终, 老荷拉斯成功保下了儿子的性命。大哥被释放的结局则体现着故事中"集体利益高于个人利益"的价值观。

在古罗马流传下来的种种传说故事中, 荷拉斯一家的故事算不得画布上的常客。大卫先后画了至少两幅草图, 分别选取了大哥杀死妹妹的情景和老父为子辩护的桥段, 但均被他自己否定了。最终, 他决定紧扣命题, 强调对爱国主义和匹夫有责这些观念的赞颂, 创造出一个传说中并不存在的情节入画。画面居中的老父亲正手持利刃, 在把它们分给将要上战场的三个儿子前, 让他们起誓不惜一切守护祖国。荷拉斯三兄弟将手臂笔直伸出, 回应父亲的期许。他们神情坚毅, 丝毫不顾画面右侧悲痛欲绝的女性们。

两位年轻女子分别是从库利亚家嫁过来的萨比娜和即将出嫁的卡米拉——她的白色长袍暗示着她将成为寡妇的命运。她们被塑造成为了个人利益患得患失、目光短浅之人。这种让女性刻板地哭哭啼啼，以反衬男主角英雄气概的设计，还将在大卫的很多作品中出现。为了进一步强化对比，大卫还在她们身边安排了一个男孩，他双目圆睁，将正在发生的一切牢牢记在心头。这揭示出男孩未来的命运：总有一天，不怕牺牲的他也会拿起武器、保家卫国。至于搂着他的妇女——仿佛因为知道怀中的孩童也将注定命死沙场而悲痛欲绝的荷拉斯三兄弟的母亲，则是对女性觉悟不高的又一次强调。

以刚刚才参与了美国独立战争的法国王室的立场来看，画中以古喻今，高度赞扬不畏牺牲、报效祖国精神的主旨没有什么问题。路易十六本人对这幅画也赞赏有加。无疑，这样的作品和格勒兹那强调孝道的《父亲的咒骂：不肖子》面向的是完全不同的观众群体。

对于艺术同行来说，即便抛开其选题所表达的价值观，单论它在艺术语言上的突破，也足以令他们对大卫刮目相看。画中的全部人物挤在狭小的室内空间里，完全不包含任何室外的风景，几乎是被艺术家"推"到观众眼前的。从左至右的三组人物——三兄弟、老父和家属被艺术家以背景中的立柱分隔开，两组男性角色通过对画面中央那三把剑的关注产生联系，老荷拉斯背对的女性则被排除在重点之外。这组构图的灵感来自普桑的《抢夺萨宾妇女》[图3]，位于画面

[图3] 尼古拉·普桑，《抢夺萨宾妇女》（ *The Rape of the Sabine Women*，局部)
1637—1638 年，布面油彩，159 厘米 × 206 厘米，卢浮宫，巴黎

边缘的两名男性人物引起了大卫的注意，他感受到了这一背对观众、伸出手臂的姿势蕴含的坚毅气质，并基于他们创造出了画面左侧的荷拉斯兄弟。

然而，尽管部分人物形象出自普桑，但大卫的画风和普桑有着巨大的差异。在罗马仔细研习过卡拉瓦乔的画作后，大卫的画中充满着清晰的线条和锐利的形状，人物的肢体语言承载着丰富的信息和磅礴的能量。三兄弟刚毅的表情、紧搂腰间的手、笔直伸出的臂膀、神情忘我的老父以及虚脱瘫软的女性，等同于向观众再三强调画作的主旨。这种近乎语不惊人死不休的画法和勒布伦当年为学院制定的力求标准、高雅、节制的绘画原则有着巨大的差异。尽管格勒兹画中的老父正在高声怒骂从军的不孝子，但和肃穆起誓的荷拉斯父子相比，格勒兹的作品立刻显得松散乏力，人物间的情绪冲突反而不似后者那般激烈。

大卫固然向普桑和卡拉瓦乔借鉴了很多灵感，但这并不意味着他只是两位先师的模仿者。那时的他已经非常清楚，自己如果想要出人头地，仍然按照学院的老一套来是行不通的。他需要尽力去做减法，提高画中构图、人物和情节的纯度，让它们直观、纯粹地为画面所传达的主题服务。大卫留存的多幅草图显示，他最初打算让老父身体前倾，将剑递给三兄弟。在较晚的草图[图4]中，他改变主意，让老父将剑高高举起，以便将利剑安排在画面的中央。不过，此时他还为荷拉斯兄弟背后的场景画上了悬挂在墙上的盾牌，远处的柱廊后还有更上一级的台阶，作为陪

[图4]雅克－路易·大卫，《荷拉斯兄弟之誓》
1784年，纸本墨水，22厘米 × 33.3厘米，里尔美术宫，里尔

衬的家属们的表情和姿势也更丰富。这些元素在最终的版本中都被摒弃，因为过多的细节只会让观众分心，忽视最重要的主题。

同样是对画面做减法，大卫和普桑所做的减法截然相反。大卫的减法是减去一切不确定因素，不给观众的误读和分神留下任何机会。普桑则是尽可能减去那些带来确定性的信息，通过各种要素的组合来营造朦胧而丰富的回味空间。大卫和普桑均是在罗马找到了属于自己的风格，他们之间既有联系，又有本质上的区别。如果说普桑师从古罗马遗迹和风情，可以称之为"古典主义"的话，那么大卫脱胎于普桑的艺术，则可被称为"新古典主义"。一种全新的风格就此诞生。

之所以要为大卫的创举冠上一个名头，是因为它的影响颇为深远。在守旧的学院派看来，大卫的艺术离经叛道，称不上规矩、优雅，但对于更年轻的画家来说，大卫的艺术风格充满着动人的能量与张力。无论支持还是反对，都没有人能忽视《荷拉斯兄弟之誓》在沙龙展上获得的巨大反响。

然而，就在它引起的广泛讨论之中，尽管声音微弱，但并不是没有人注意到这幅画所暗含的危险信号。在当年展览的评论集中有人指出："荷拉斯三兄弟被赋予了雄伟的仪态和骇人的姿势，他们的三根臂膀统统指向了同一样东西——武器！"[2] 如果仔细去想这幅画的寓意的话，它其实并不止于"爱国"，而是宣扬了一种极端且唯一的爱国主义：在大义面前，暴力和杀戮不但是可以被接受的，甚至可能是最有效、最彻底的实现爱国理想的手段。如果有人胆敢反对这份爱国热情，哪怕是至亲之人也要付出死亡的代价。

很快，大卫在学院里的学生们纷纷学起这种新画法，一时间从者甚众。大卫也借这幅画彰显出自己在艺术上的造诣远超学院里的同行和评委会。不但在那一年的沙龙展上没有任何作品能在影响力上与之匹敌，自那之后的三十年间，都罕有人能撼动大卫身为法国画坛领袖的地位。

在《荷拉斯兄弟之誓》展出次年，学院不得不取消了罗马奖的竞赛，因为所有出色的候选人都是大卫的学生，学院的评审标准彻底失去了对学生的指导意义。在如此辉煌的成就之下，大卫以为自己在学院中平步青云的时机已经到来。然而，学院中的传统势力并不打算将权力拱手让给这位还不足 40 岁的后起之秀。大卫意识到，要想在体制中掌权，光靠出众的创作和教学能力是不够的，他还需要一种和单纯的艺术创作无关的能力——政治斗争的手腕。大卫开始积极地接触各色人等，其中便包括不少持自由主义观点的知识分子，如时任美国驻法大臣、后来的美国第三任总统托马斯·杰斐逊（Thomas Jefferson）。大卫开始认为，学院压抑、阻碍了艺术的发展，代表着专制主义，它就像是法国的缩影，充满着独裁与特权。无论是为了艺术的还是精神的自由，这一切都必须有所改变。改变很快就到来了，只不过，接下来发生的改变将会数次超出当时人们最疯狂的想象。用历史学家托克维尔（Alexis de Tocqueville）的话说就是："没有什么比法国大革命更适用于提醒哲学家和政治家们要谦虚的了，因为从来没有比它更伟大、影响更深远、准备得更充分但也更无法预料的事件。"[3]

风雨将至

1788 年年底的严冬令原本就处于政治和经济危机中的法国政府名副其实地"雪上加霜"。次年 1 月，路易十六听取财政总监内克尔（Jacques Necker）的建议，宣布将于 5 月在凡尔赛召开已经停办 175 年的三级会议，旨在"解决我们所有的财政困难……为了人民的福祉和王国的繁荣"，并愿意通过各地提交的陈情书了解"人民的愿望和不满"。[4] 此时的底层百姓对于国王仍有相当高的期待，陈情书中充满着对国王"青天大老爷"般的幻想。

当马赛居民于 3 月哄抢当地粮仓时，高喊的口号竟是"国王万岁"[5]，仿佛是在替国王行使分配物资的工作一般，至少也是期待皇恩浩荡，能够对抢公粮的犯罪行为网开一面。

然而，对于路易十六来说，并不存在"金口一开"就万事大吉的解决方案。他无法同时满足三个阶级的全部要求。路易十六的弟弟普罗旺斯伯爵（Louis Stanislav Xavier, Count of Provence）对此并不看好，他将哥哥的处境形容为"想同时将两个涂油的台球一起抓在手里"。[6]

就是在这样的时局下，大卫继续构思他在 1786 年接到的王室委托。这一次的作品题为《扈从为布鲁图斯带回其子的尸体》[图5]，讲述了古罗马执政官布鲁图斯在得知两个亲生儿子参与谋反后，为了维护共和国的秩序，下令将儿子们处死的故事。这件作品和《荷拉斯兄弟之誓》有不少相通的地方：它们都发生在主人公的

[图5]雅克－路易·大卫，《扈从为布鲁图斯带回其子的尸体》（*The Lictors Bring to Brutus the Bodies of His Sons*）
1798 年，布面油彩，323 厘米 × 422 厘米，卢浮宫，巴黎

家中；都是利用女性来衬托男性的刚毅；都是在讨论当集体利益和个人利益发生冲突时的取舍。随着时间推移，到了作品即将完成之际，王室却试图阻止这幅作品参加沙龙展，因为他们意识到，这幅作品中的一个细节将有可能导致它激起过于广泛的讨论。

这个细节便是，布鲁图斯究竟是如何当上执政官的。公元前508年，布鲁图斯和另一位英雄发动革命，推翻了古罗马君主塔克文的统治，暂时废除了君主制，转型为罗马共和国。布鲁图斯的儿子参与的谋反，恰恰就是为了帮助被流放的旧王塔克文复辟。其实，要说大卫的政治立场已经倾向于像布鲁图斯那样推翻王权建立共和国，倒也未必。此时的他心知肚明的是，艺术创作绝不是艺术界的全部。利用这幅作品，他实际是在将矛头指向他一直以来的对头——在艺术界只手遮天的学院。

大卫在这幅画中采用的构图比《荷拉斯兄弟之誓》更为激进，他将主角置于画面边缘的阴影中，和歇斯底里的家属相较，他的阴沉和克制为画面更添肃杀气氛。难道他听不到家人的哭喊，忘了是自己的命令杀死了亲生骨肉？不，正是因为杀的是自己的孩子，才更显出布鲁图斯的爱国情怀何等深沉。如果说荷拉斯送孩子上战场的行为中还存有祝他们凯旋的希望，布鲁图斯大义灭亲的举动所蕴含的价值观则更为极端：在国家利益面前，个人可以，也应该牺牲一切。至于"一切"究竟意味着什么，法国人很快就有了切身的体会。

暴风骤雨

就在《扈从为布鲁图斯带回其子的尸体》即将展出之前的几个月，三级会议召开。在三级会议上一次于两个世纪前召开时，采取的方式是教士、贵族和第三等级分开讨论并表决，每个等级

各有一票。也就是说，任何两个等级都可以在表决中压过第三方。随着启蒙思想深入人心，第三等级的主张包括了平权、改革税制等不利于前两个等级的内容。可以想见，如果还按以往的做法，另两个等级为求自保，绝不可能让第三等级的任何提案通过。这样的话，三级会议的召开将毫无意义。因此，代表着全法国98%人口的第三等级主张本次会议应按代表人头而非等级表决。

在如何表决这件事上，三个等级始终无法达成共识。6月10日，曾撰写《第三等级是什么？》的西耶斯主张第三等级应和其他两个特权等级断绝关系，单独议事，并邀请前两个等级中的有识之士共议国是。几天后，少数教士同意了邀请。如此一来，新议会就不仅仅包括第三等级代表，于是这个新团体就此改组，自称国民议会，将代表法国人民行使对国家的主权。

面对代表们近乎谋反的做法，路易十六宣布封闭会场。6月20日，代表们在一个室内网球场内召开会议，与会代表进行了一番慷慨激昂的宣誓，坚称将制定出一部宪法，在此之前绝不解散。在全体代表中，只有来自朗格多克省的代表约瑟夫·马丁－道奇（Joseph Martin-Dauch）一人拒绝宣誓并在宣誓书上签下"反对"，他主张宣誓的本质等于否定君主制，会彻底动摇法国的根基。

网球场宣誓标志着法国大革命的开始，同时也意味着法国的君主制走向灭亡。优柔寡断的路易十六否决了国民议会的所有诉求，但未对议会立刻采取行动。教士和贵族们意识到无法继续依靠国王，开始大批加入新成立的国民议会。与此同时，数万军队逐渐集结到首都周围，似乎只等国王一声令下便出动镇压议会。

没有立刻解散议会的国王此刻也没有立刻命令军队采取行动。不安的气氛就这样一天天蔓延。到了7月初，巴黎的物价越来越高，百姓怀疑是贵族们囤积粮食，企图利用饥饿变相击败议会。7月12日，对第三等级态度温和的内克尔被解职，这令民众相信贵族们终于下毒手了。群众的情绪在不安与愤怒中被激

化，两天后，他们抢劫了城市中的军事据点，夺取了武器和食物，一路向着专制王权的象征——巴士底监狱进攻。当天总计有超过8000名市民参与了围攻，在倒戈向议会的原法兰西卫队成员带来的大炮支援下，巴士底监狱被攻陷。直到此时，路易十六都没有做出任何决定性措施，尽管巴黎周围的军队人数依旧占优，但军队指挥官向国王进言，军队可能不会执行国王的命令。最终，国王宣布撤军，国民议会以这种方式得到了拯救，获得了合法性。路易十六前往巴黎，接受了象征起义者的三色徽（tricolour cockade），并认可国民议会接管国家的立宪工作。在法国社会中通行了数百年的很多习俗，从这一刻起不复存在。而大卫的老师维安，则因此成了法国历史上的最后一位"首席御用画家"。

大卫的《扈从为布鲁图斯带回其子的尸体》正是在民众对国家、自由等观念高度关注的背景之下于沙龙展上亮相的。他的作品紧扣时事热题，又一次成了整个沙龙展的焦点。在1790年重排的伏尔泰戏剧《布鲁图斯》演出结束时，演员们依照大卫画中的构图依次返场谢幕。大卫开始从一个体制内颇具争议的画家，转型为一个广受关注的公众人物。他在这一年写道："我视回应爱国主义和荣耀的高贵召唤为我的职责，我的绘画能够将这场最必要又最惊人的大革命的历史神圣化。"[7]不过，这句话中有多少是激情使然，又有多少是自我推销，只有他自己最清楚。比起革命能否成功，此时的他更需要操心的是自己的前途。王室衰落意味着大卫失去了最大的主顾，他得给自己的画笔找个新东家才行。

九三年

一转眼，自网球场宣誓之日起已经过去了一个年头。革命党人笃信光明的新世界已随着共和国的诞生而到来，他们甚至替换

了历法，以共和国诞生的 1792 年 9 月 22 日为新纪元之始。就在革命派先后欢庆网球场宣誓和攻破巴士底狱一周年时，其中尚未正式结党的雅各宾派主张应请大卫就网球场宣誓作画，画款由 3000 名订购者众筹，每人将可获得原作的复制版画一幅。最终，尽管众筹的方案没能落实，画款改由新成立的革命政府筹措，但对大卫来说，这无疑是个千载难逢的好机会。如果这次委托大获成功，革命政府取代王室成为自己新一任衣食父母也就指日可待了。

因此，大卫在这幅画的创作中投入了前所未有的热情。它将容纳当天与会的全部代表，比他之前画过的任何一幅作品都要大，并将悬挂于国民议会的会议厅中。大卫的动作非常快，在接到委托的次年，也就是 1791 年的沙龙展上，他就已经带来了一幅完成度颇高的草图[图6]。值得一提的是，同它一同展出的还有三幅旧作，其中便包括《荷拉斯兄弟之誓》和《扈从为布鲁图斯带回其子的尸体》。观众看完画中的古罗马英雄，再看网球场上的人群，逐渐地将画中的英雄和现实中将要投身伟大革命的自己合二为一，收获了巨大的满足和激情。有人在当年的沙龙展评论中写道："农民们被这些画迷住，它所点燃的灵魂比最雄辩的书本还要多。"[8]

在大卫清晰的画稿中，很多人物清晰可辨。位于整幅画中央举手起誓的是国民议会主席让·西尔韦斯特·巴伊（Jean Sylvain Bailly），巴伊面前拥抱在一起的是三位神职人员，他们分别代表了拥护革命的僧侣、世俗修士和新教教会。画面右侧有一位双手抚胸、将头高高仰起的男子，那是隶属雅各宾派的罗伯斯庇尔（Maximilien Robespierre），他的姿势象征着他愿为革命献上一切。位于全画右下角有一位代表双手抱在胸前，摆出抗拒的姿态，那是投了反对票的马丁-道奇。在画面右上角，有一个栅栏，栅栏靠右有一位手举佩刀的士兵，马拉在他身后，正将纸靠在墙上奋

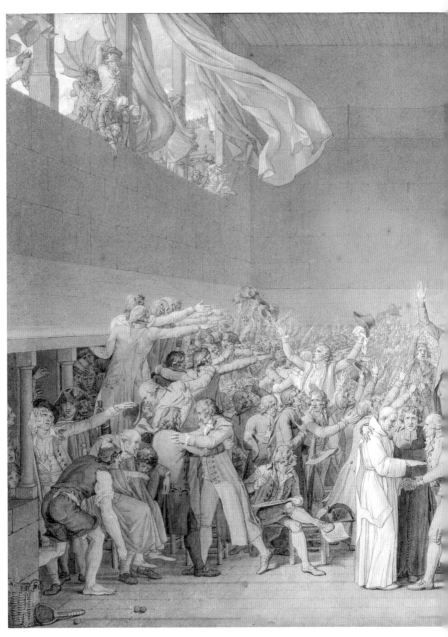

[图6] 雅克－路易·大卫,《网球场宣誓》(The Tennis Court Oath)
1791 年,纸本墨水,66 厘米 × 101.2 厘米,凡尔赛宫国家博物馆,凡尔赛

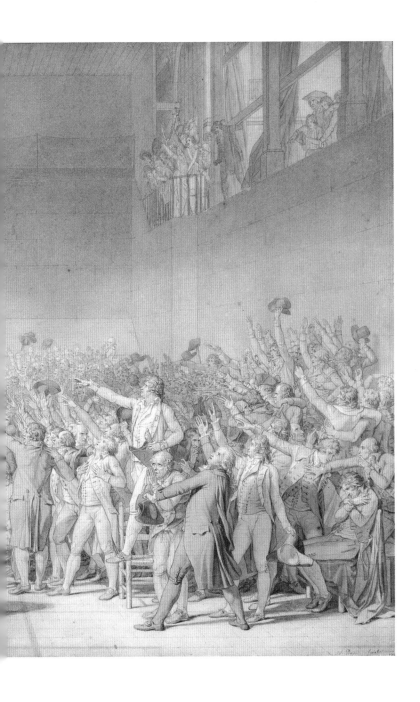

笔疾书。画面左上方的女子手中被吹得翻起来的雨伞则揭示出房间之外正在发生的暴风骤雨。而那些没能挤进房间，仍"暴露"在风雨之中的，则是法国的百姓，他们热切地希望参与到这场划时代的事件中来。正所谓"雨过天晴"，画面一改大卫以往作品中的古典悲剧情绪，充满着法国将从此走向光明未来的氛围基调。

这幅作品受到了革命派的空前欢迎和保守派的极度厌恶。支持者认为大卫创造了一幅当代史诗，反对者则认为大卫背叛了曾经扶持他的王室。《网球场宣誓》的名气在争议中日益提高。大卫则通过 1791 年 10 月 4 日的《箴言报》向全体曾参与宣誓的代表征集肖像版画，如果代表愿意光临大卫的画室当模特则更好不过。他还在公告中说，由于工作量巨大，画作至少需两年才能完成。

就在这两年间，发生了很多事。

1792 年，法国废黜路易十六，宣布成立共和国。同年，罗伯斯庇尔在国会的影响力越来越大，在他那场著名的"路易必须死，因为共和国必须生"演讲后不久，路易十六及王后相继被处死。在王后被处死后不久，巴伊因曾主张保王立宪亦被革命法庭判处死刑。在大卫画中描绘的三名神职人员里，居中的拉布－圣艾蒂安（Jean-Paul Rabaut Saint-Étienne）被判死刑的理由同样是反对处死国王，他的行刑日只比巴伊晚了不到一个月。积极参与政论的马拉在其创办的报刊《人民之友》中极力揭发他眼中的"人民之敌"，几乎成了一份待处决卖国贼名单。

即便大卫已经被选为国民公会代表，并且在是否处死路易十六这一关键问题上投下了赞同票，但仍不足以让他确信自己能够在革命大潮中全身而退。已经彻底卷入政治旋涡的他意识到，即使只是出于明哲保身的考量，这幅《网球场宣誓》也还是别画完为好。不仅画中的众多主要人物已经一个个被抓捕砍头，就连描绘远处的围观者都可能给他带来杀身之祸。毕竟，在网球场宣

[图 7] 雅克－路易·大卫,《网球场宣誓》(未完成)
1791—1792 年, 布面油彩, 358 厘米 × 648 厘米, 凡尔赛宫国家博物馆, 凡尔赛

誓现场的代表们虽然属于第三等级, 但终究是有钱有势的资产阶级精英。在大卫的画中, 真正的人民群众只有从场外往里看的份儿。这种安排到了风声鹤唳的 1793 年, 只会让人质疑大卫的立场, 稍不小心就会导致他也被归入反革命的人民之敌行列。最终, 这幅承载了大卫全部野心的鸿篇巨制, 竟只草草画了四个头像, 落得半途而废的结局。[图 7]

《网球场宣誓》的夭折并不意味着属于大卫的"九三年"画下句号。就在他试图在激荡的革命大潮中以仅有的冷静保全自己时, 马拉则彻底沉浸在革命的狂热和鲜血中, 接二连三的杀戮并不让他感到恐怖, 革命的结果越是令人胆寒, 马拉则越安心。依然有人胆敢否定甚至图谋颠覆革命, 才让马拉不安。在他看来, 是人民从革命中成就了君主制度的毁灭和共和国的诞生, 而那些反对革命的保皇派、天主教会、骑墙派的军人以及贪婪的有钱人, 绝无和人民共生的可能。于是, 保护革命的途径也就变得简单起来: 要打败人民的敌人, 只有将他们彻底消灭一条路可走。为了能够在这条路上高歌猛进, 激进的代表们改组了政府, 成立了安全特别委员会, 只要接到举报, 就可直接对嫌疑人进行

抓捕、定罪，在将嫌疑人处死前无须经过任何司法辩护程序。那一年，由于砍头如此流行，以至于出现了以断头台为灵感的首饰[图8]。

[图8] 镀金断头台耳环，长 5.7 厘米，卡纳瓦雷博物馆，巴黎

马拉的主张和行为最终令他丢了性命，他在自己的住宅中被一位同胞刺死了。这位名叫夏绿蒂·科黛（Charlotte Corday）的刺客虽是贵族之后，却自认为是共和国的儿女。她之所以用刀刺向马拉，是因为坚信马拉和罗伯斯庇尔等激进派推行的高压恐怖统治错杀无数，已经背叛了共和国。熟悉古典悲剧的她自比古代英雄，甘愿牺牲小我。对她而言，要拯救法兰西，唯有和"反革命领袖"同归于尽这一个办法。讽刺的是，夏绿蒂之所以有机会见到马拉并行刺，用的借口正是"前来向马拉检举叛国者"。

夏绿蒂刺死马拉后，自己也被逮捕处死。尽管这两位死者都坚信自己是身负救国使命而死，但在革命政府的口中，马拉是为国捐躯的人民之友，而夏绿蒂则是杀害英雄的歹徒。烈士应被纪念，歹徒须被批判。这个纪念与批判的任务，落到了大卫头上。对这位曾经承诺"视回应爱国主义和荣耀的高贵召唤为我的职责"的画家来说，兑现诺言的时候到了。

在《马拉之死》[图9]这幅画中，马拉刚刚死去，伤口流出的血染红了澡盆和垫在澡盆内的布，那是为了让马拉患病的皮肤不被木澡盆摩擦所铺的，布上打的补丁诉说着马拉的俭朴。他的左手握着一张求见的便条，那是夏绿蒂用来创造暗杀机会的敲门砖。马拉的右手握着一支鹅毛笔，他刚刚用它写完另一张便条，并将它连同一张支票一齐放在身边的小木柜上。那张便条上写道："请

[图 9] 雅克－路易·大卫，《马拉之死》(Death of Marat)
1793 年，布面油彩，165 厘米 × 128 厘米，比利时皇家美术馆，布鲁塞尔

将这笔钱交给这位有五个孩子的母亲，她的丈夫为国捐躯了。"
这张便条诉说着马拉的善良。大卫在构图中将两张便条靠在一起，
又将救人的笔和杀人的刀画在一起，均是在制造"好人"马拉和"坏
人"夏绿蒂间的反差，让观众在"好人不长命"的慨叹中为马拉
的死感到惋惜。为避免猎奇的观众将注意力错放在"妙龄女刺客

浴室杀人"的情节上，大卫尽可能弱化夏绿蒂的存在感，只通过便条和凶器象征性地暗示她已来过。

为了将主人公塑造得尽可能高大，大卫几乎是在用画耶稣的方式画马拉。马拉的面孔得到了美化，他肢体匀称，有一种古希腊雕塑的美感。他的伤口只有浅浅的一条，一如耶稣肋下的圣痕。在画中，大卫进一步对环境中不必要的细节做减法，漆黑的背景衬托出画中主角的圣洁。光线均匀地从画面顶部洒下，宛如下一刻便会召唤马拉的灵魂升天。

其实，在大卫的画里，只有马拉被夏绿蒂用刀刺死是真的，其他元素几乎全是艺术加工的产物。马拉遇刺是在夏天，他的遗体迅速腐败。当大卫开始构思时，不但马拉的眼睛和嘴无法闭合、皮肤已经变绿，身体也已僵硬。由于马拉的遗体无法摆出大卫构思的姿势，人们不得不将他伸出的舌头和右臂切下，并摆上从太平间找来的另一只手臂来握笔。马拉的房间里原本挂着一张地图和一对手枪，标志着他为实现共和不择手段的信条。这样的细节会弱化马拉的善人形象，因此被画家一并舍去。就连夏绿蒂的凶器也经过了加工，那把刀原本是黑柄，但为了让刀尖的鲜血更为触目惊心，大卫将刀柄画成了白色。

这幅作品只用了三个月便宣告完成。值得一提的是，大卫竭尽全力尽快完成这幅画，并在王后被处决后立刻向公众展出。在画作展出时，巴黎还举行了纪念马拉的追悼活动。两个活动接替展开似乎是在向公众宣示着革命的阶段性成果和将革命继续下去的决心。《马拉之死》在巡展结束后被悬挂于国民公会的会议厅，画中的马拉得到了神化，巴黎市民带着孩童去画前瞻仰这位大革命的先烈，法国各地还兴起了将街道和广场改以马拉命名的热潮。荒诞的是，在追悼会上，一位热爱马拉的市民想要握一握烈士的手，没想到那手臂轻轻一碰便掉了下来，把他吓了个半死。

《马拉之死》标志着大卫的艺术造诣更上一层楼，也是他投

身政治活动的顶峰。他将得自历史、宗教和人物画中的技法融会贯通，只为一个目的：创造出一种直白、高效、准确的宣传工具，让艺术为当下的政治服务。大卫绝非第一个这么做的人。在文以载道这件事上，富凯、鲁本斯和里戈均有所成就，但大卫比他们做得更自然，也更极致。《马拉之死》表明，当艺术被功利地加以运用时，在转变和塑造人的思想上可以释放多么大的能量。

在艺术上走到极致的大卫，在人生中也已站在了悬崖边上。

一切都会过去的

马拉死后，罗伯斯庇尔依然坚信应该不择手段摧毁一切革命的敌人，但他也想不明白，为何有这么多人要和新生的共和国作对。在接下来的一年中，他一直在思考这个问题，并最终得出结论：大革命之所以还没成功，是因为针对反革命的措施还不够有效。为此，他决定颁布一道法令，一劳永逸地解决这个问题。1794 年 6 月 10 日颁布的法令将"损害革命动力、革命纯洁性和共和原则的人"统统列为人民的敌人，死刑则是等待他们的唯一处罚。

法令颁布一个多月后的 7 月 26 日，罗伯斯庇尔在国民公会的会议上声称邪恶的阴谋已在国民公会内部酝酿，这意味着即使和他站在同一阵线，也不一定能保全性命。毕竟，如果连《马赛曲》的作者都因为不够革命而被打入大牢等待砍头，还有谁敢说自己的脑袋在脖子上足够稳当呢？国民公会的代表们有理由相信：罗伯斯庇尔已经彻底疯了。在鱼死网破的绝望情绪下，一场针对罗伯斯庇尔的政变迅速酝酿成型。当天，代表们在会议上集体反对罗伯斯庇尔的主张。和罗伯斯庇尔走得很近的大卫则向这位领袖

表示："如果你喝下毒药，我会跟着喝下去。"[9] 然而，就在紧随其后的 7 月 27 日，也就是政变实际发生当天，大卫却临时称病缺席了当天的会议。无论他是否提前得到了消息，这都让他逃过一劫。在那天的会议开始后不久，代表们便打断了罗伯斯庇尔的发言，并立刻发起投票，通过了当场抓捕罗伯斯庇尔的决议。抓捕行动执行得非常混乱，罗伯斯庇尔一度被他的支持者救出，却在午夜过后再次被抓获，并在第二天被送上巴黎革命广场的断头台处决。这个广场曾见证了被罗伯斯庇尔送上断头台的路易十六殒命，如今又迎来了曾经的挥刀人死于刀下。

罗伯斯庇尔的死意味着无节制的死刑终止，同时也意味着对亲罗伯斯庇尔派的清算开始。大卫试图以自己受到了罗伯斯庇尔的蛊惑为由申辩，并主张自己并未戕害他人，还曾帮助了很多来自敌对阵营的艺术家。他所说的"敌对阵营的艺术家"便包括年迈的弗拉戈纳尔。在大革命期间，大卫让这位前朝画家住在卢浮宫内，并为他安排了一个博物馆管理员的职位。大卫还保下了维旺·德农（Vivant Denon）的性命，这位学者兼艺术家曾先后服务路易十五、路易十六两位国王。在他性命攸关之际，大卫给了他一份为共和党人设计服饰的工作。德农日后成为现代意义上的卢浮宫博物馆的首任馆长，为这座驰名世界的艺术殿堂奠定了基础。

大卫被捕后，他的学生们积极为老师奔走请愿，最终让他得以无罪释放。当大卫重新走在巴黎的街市之上时，他发现罗伯斯庇尔时代的恐怖已经过去。有钱有闲的人迫不及待地出入咖啡馆和剧院，仿佛要把大革命的日子甩得远远的。这意味着大卫仍有机会东山再起，如果他仍能继续跟上时代大潮的话。

《萨宾妇女的调停》[图10] 就是大卫为重回舞台所做的努力。他原本打算创作一幅描绘荷马向人民朗诵诗歌的作品，借这位古希腊诗人曾遭迫害的经历明志。不过，大卫最终放弃了这一主题，

转而选择更能引起大众共鸣的故事。

《萨宾妇女的调停》可以视为普桑也曾画过的《抢夺萨宾妇女》的续集。相传在古罗马时期，为了增加人口，古罗马领袖罗慕卢斯出兵萨宾，强抢了大量的萨宾女子。三年后，萨宾领袖塔提乌斯领兵反攻。就在两军领袖兵戎相见之际，当初被抢走的妇女们怀抱新生的幼儿冲入战场，向她们的乡亲和丈夫呼喊。她们就像《荷拉斯兄弟之誓》里的萨比娜和卡米拉，不想看到自己的父亲、兄弟和丈夫任何一方殒命。双方士兵见状，纷纷放下了手里的刀枪，将头盔高高举起，作为停战的信号。不久后，罗马和萨宾结为同盟。

尽管《萨宾妇女的调停》和《荷拉斯兄弟之誓》同为描绘古罗马题材的作品，但新作无论从立意上还是风格上说，都已和前作有了巨大的差别。世道变了，大卫的笔墨也变了。大卫选择这一题材，无疑切中了时代的脉搏。尽管当时的观众对《抢夺萨宾妇女》的熟悉程度远超《萨宾妇女的调停》——毕竟，抢人的场面要比停战来得更富戏剧性——不过，对法国人而言，后者在大革命的恐怖统治终止之际有着更为特殊的意义。罗伯斯庇尔派倒台后，新政府采取温和的政策，富人们无须担心自己因富有获罪，他们可以重新互称"先生""女士"而非"公民"。《马赛曲》的作者鲁日·德·李尔（Claude Joseph Rouget de Lisle）在罗伯斯庇尔倒台后被释放，从断头台的刀锋下侥幸生还，《马赛曲》也被定为法国国歌。曾因为王后画像而逃亡海外的画家勒布伦开始寻找归乡的机会，就连 1791 年流亡的普罗旺斯伯爵都已在境外自立为路易十八 [10]。尽管物价依旧居高不下，但种种迹象都仿佛在说，保王党和共和党还有机会重新一起走在巴黎街上，一切都会过去的。

《萨宾妇女的调停》同时也显示出大卫依旧在艺术道路上持续求索的努力。相比前者，这幅画最大的变化就是在保留了画面

[图10] 雅克－路易·大卫，《萨宾妇女的调停》（*The Intervention of the Sabine Women*）
1798 年，布面油彩，385 厘米 × 522 厘米，卢浮宫，巴黎

戏剧性的同时，尽可能通过看似自然地呈现战场上的种种要素，来创造一种看起来朴素、真实的画面。大卫在此处有意隐藏艺术家对画面的"剪辑"，如果按照他以往的画法，《萨宾妇女的调停》恐怕会只保留前景的几个主要人物，他们身后的千军万马将会被进一步淡化，就连远方的背景也可能被彻底排除在画面之外。照在画中的主角们——正在调停的女主角埃希莉娅、她右手边的父亲塔提乌斯与左手边的丈夫罗慕卢斯——身上的光线均匀，令他们在色调上和身后的人群统一在一起，而不是像马拉在画中那样置身于聚光灯照射下的舞台上。

大卫希望观众能够参与到画面中来，并为此设计了一种全新的观看方式。在展出这幅画的房间中，一侧陈列着画作，另一侧则摆放了一面巨大的镜子，镜子的反射令参观的观众如同置身战场一般。由于这幅作品为大卫自发创作，并没有专人委托或赞助，因此观众须购票方可入场参观。这一措施招致了艺术界的严厉批评，在他们看来，如果说公开展陈艺术品的目的是对公众进行美育，结果公众反而因无法负担票价被拒之门外，那么就和展出艺术的初衷背道而驰了。更何况，大卫设定的票价在当时颇为不菲，一张票要价1法郎80生丁，差不多可以买到450克黄油或700克火腿。其换来的则是参观《萨宾妇女的调停》和一本16页的导览手册。在手册中，大卫主张，比起将作品出售给收藏家供其独享，商业画展既能让艺术接近公众，又可以成为艺术家的谋生手段。最关键的是，倘若艺术家的作品招致批评，那也是来自公民大众的声音，总胜于艺术家因买主的个人趣味而被迫改弦易辙。大卫在结尾写道："如果我能借此向其他艺术家指出一个有用的方向……促进艺术的发展……这将是我能获得的最佳回报。"[11]

尽管大卫为自己的辩解听起来或有冠冕堂皇之嫌，但《萨宾妇女的调停》展的确大获成功，不但开创了艺术家个人展览的新模式，还为大卫带来了相当可观的收入。展览总共持续五年之久，

其间约有五万人次付费参观。根据艺术批评家皮埃尔·肖萨德（Pierre Chaussard）的观察，很多观众最初只是抱着看稀罕的心态付费参观，却被作品的寓意深深打动。他将画里的埃希莉娅比作呼唤人民和解的祖国母亲，并认为参观者无须具有任何艺术知识，只要懂得何为手足之情即可看懂。

《萨宾妇女的调停》展览的成功令大卫又一次证明了自己仍有资格站在艺术界的顶点引领潮流。他在艺术界的声望已经彻底恢复，前来拜师的后生也络绎不绝。当有人抱怨他一个人占用了卢浮宫里为数众多的画室时，大卫反驳道，如果能有两个画室，分别容纳我个人和我那大批的学生，我不介将现在分散四处的画室统统放弃。至于同样在招收学生的艺术界同行们，能给大卫带来的威胁微乎其微。凭借其出众的求生能力，大卫不但没有被大革命的浪潮摧毁，反而在各个方面更上一层楼。

早在十年之前，路易十六认可国民议会进行立宪的准备工作时，就有人期待大革命就此结束，不过大革命的进程远远超出了人们的想象。尽管大革命的动荡过去了，但很多事情也因此彻底改变，永远过去了。在革命开始前，巴黎约有3000名教士，到了1796年，只剩下400名。大量贵族从权贵的阶层跌落，被资产阶级取而代之。然而，大革命中的主力军——城市劳动人民——却没有从大革命中得到多少胜利果实。他们的身份地位没有多大改善，却需要为被大革命摧毁的经济背上高额的税务。革命者最初期待的目标——实现人人平等、废除特权等级和封建专制——看似实现了，但一个"更好的法国"却没有到来。

法兰西艺术学院被大卫利用他在革命中获得的权力解散了，却被更为精英化的"学会"取而代之。当大卫结束牢狱生活时，曾经信誓旦旦地宣布，他"再也不会依附于任何人，只遵从原则"。[12]可就在大卫展出《萨宾妇女的调停》期间，一位名叫拿破仑·波拿巴（Napoléon Bonaparte）的科西嘉军人迅速走上政治舞台。他

向法国人承诺，一部基于"神圣的财产权、平等权和自由权"的新宪法将"用来保障公民的权利和国家的利益。革命建立在那些开启它的原则之上，革命已经结束"。[13] 拿破仑将牢牢抓住每一个法国人的心，大卫也不例外。

可拿破仑带给他们的不仅是前所未有的荣耀，还包括前所未有的毁灭。

🔍 **你知道吗?**

>> 路易十六和玛丽·安托瓦内特命丧黄泉后曾被草草埋葬

在前文关于圣德尼大教堂的段落中，曾经提到那里是法国历代国王及王后的安葬地。然而，路易十六和王后安托瓦内特却并未得到善终，而是在大革命期间被人民处决，没能享受皇家葬礼。起初，他们的遗体和其他在大革命中被处死的许多贵族被埋在同一块土地上。当时负责此事的人多了个心眼，在埋国王的地方做了标记。当路易十六的弟弟路易十八重回王座时，那片土地的所有者立刻向新国王报告此事。最终，他们的遗体被找到，并重新安葬在承载着法国王室悠久历史的圣德尼大教堂中。

艾德慕·高乐（Edme Gaulle）和皮埃尔·皮图托（Pierre Petitot），《路易十六和王后安托瓦内特殡葬纪念碑》，1830年，大理石，圣德尼大教堂，圣德尼

13 货卖帝王家

冲上巅峰

在大革命结束后，大画家大卫的一身本领并不缺少高居庙堂的买主。他和拿破仑的缘分始于 1797 年，时任共和国意大利军团上将的拿破仑邀请大卫随军同行，以便征服意大利后甄选战利品。大卫谢绝了拿破仑的邀请，并送出自己的学生格罗（Antoine-Jean Gros）参与远征。对于这位享有盛誉的画家，拿破仑一心求见，并在年底凯旋的庆功宴上如愿以偿。饭桌上，拿破仑答应大卫在卢浮宫内为他当一次——且仅此一次——模特。

只可惜，他们二人起初实在称不上投缘。就在为拿破仑绘制肖像期间，大卫发现，这位将军的艺术修为极其有限，甚至可以说对艺术本身毫无兴趣。当拿破仑后来在大卫的画室见到即将完成的《萨宾妇女的调停》时，拿破仑只顾着给画中的古罗马长矛手错误的冲锋动作挑刺，并自信地向大卫保证，如果按他的建议修改，这幅画只会获得更广泛的欢迎。如此外行的评论令大卫深感沮丧。

具体到肖像创作上，拿破仑也并不在乎画中的他是否和自己相似，他只关心画家能否打造出一位令观众折服的"伟人"。他的逻辑是，反正后人通过古罗马的雕像想象恺撒或奥古斯都大帝时，也说不准他们究竟长什么样子。

《拿破仑翻越大圣伯纳山口》[图1] 就是这种意志的产物。这幅画从选题到内容，均是拿破仑本人的意思。他希望看到画中的自己冷静地驾驭着烈马翻越阿尔卑斯山。当然，他才不会介意，他当时既不曾骑着烈马，也没有昂首挺胸。这在能把马拉画成圣

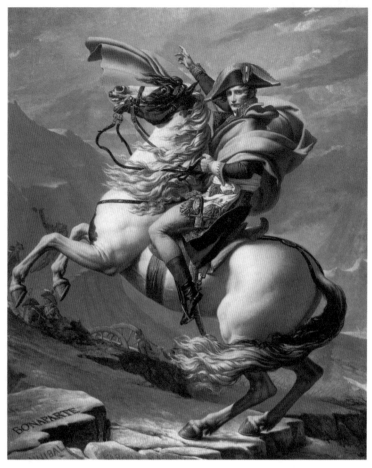

[图1]雅克－路易·大卫，《拿破仑翻越大圣伯纳山口》(*Napoleon Crossing the Great Saint Bernard Pass*)
1800 年，布面油彩，260 厘米 × 221 厘米，马尔迈松国家博物馆，吕埃尔－马尔迈松

徒的大卫那里固然称不上问题。他如法炮制，让原本骑着骡子、忍耐着严寒、经历数日才翻过山口的拿破仑看起来仿佛在带领击溃敌军的最后一次冲锋。画面左下角的岩石上以拉丁文刻着波拿巴、汉尼拔和查理大帝的名字，后面两人同样曾翻越阿尔卑斯山。对于这幅作品的最终效果，拿破仑十分满意，还委托大卫复制了多个版本。不过，这次委托的成功并不意味着他们接下来的合作

亲密无间。有了在大革命中投身政治的经历，大卫在处理他和拿破仑的关系时变得更为小心。尤其是在拿破仑称帝、将共和国改制为帝国之后，大卫有意识地以画家而非文化政治家的身份和这位皇帝相处。这种有所保留的处事方式令他和拿破仑的关系没有立刻更进一步。

虽然拿破仑并不准备将这位画坛名宿视为自己的唯一选择，但事实上，他当时能找到的最优秀的几位画家，均出自大卫门下。他希望他们尽心竭力，共同为他向法国人许下的大国梦摇旗呐喊。

帝王的标准像

在大卫的学生之中，就包括让－奥古斯特－多米尼克·安格尔（Jean-Auguste-Dominique Ingres）。尽管安格尔日后将在艺术界闯出一番名堂，但当时的他仍是一个因国家无力颁发罗马奖的奖学金而不得不留在巴黎的青年画家。他在得到拿破仑的委托时已师从大卫数年，此时的拿破仑也已不再是当年翻越阿尔卑斯山的第一执政官，他的新称号是"皇帝陛下拿破仑一世，托上帝与共和国宪法洪福、法国人的皇帝"。在他高度集权的治理下，法国和老对头英国议和，国内内战平息，货币统一，《拿破仑法典》快速出台。法典中相当一部分的重要原则，例如身份、合同、财产和继承，至今仍在应用。这位几乎实现了一切的天才，此时才30岁出头。非得有一个远超过"共和国第一执政官"的头衔才能配得上他。

无论如何，"国王"这个称号是用不得的。毕竟，上一个国王人头落地，才不过是十多年前的事。何况，波旁王朝的王位，怎么也顺延不到他身上。与此同时，拿破仑也打心底对第三等级呼吁平等的主张嗤之以鼻。在行伍出身的他看来，"真正的法国

人民，是乡镇社长和选举团的主席们，是军队"，而非"两三万
粗鄙村夫……和大城市中无知而堕落的群氓"[1]。他希望建立一
个由社会和政治精英领导国家的制度，既不苛求血统，也不膜拜
金钱。只要"吃得苦中苦"，凭自己的本领夺取文武功名，人人
都可以成为"人上人"。理想状态下，这种约等于"多劳多得"
的新贵族制度，不但不违背大革命的理想，反而在鼓励社会积极
进取的同时，还能避免贵族好逸恶劳的习气。从偏远的法属科西
嘉岛一步步成为万人之上的拿破仑本人，便是体现这种价值观的
模范代表。

最终，斟酌良久后，拿破仑选择以"皇帝"自称。他希望用
这个称号，让人想起千余年前的查理大帝，还有那个天下一统于
法兰克王国的光辉年代。拿破仑不但要当法兰西的皇帝，还要当
全欧洲的皇帝，就像查理大帝一样。只不过，关于查理大帝的有
限图画多是一位白须长者的形象，和正当壮年的拿破仑实在有些
出入。于是，拿破仑干脆效仿另一位古代皇帝——罗马的奥古斯
都大帝，直接照神话中的朱庇特来塑造自己。

于是，在安格尔的《拿破仑像》[图2]中，象征朱庇特的鹰出
现在地毯和宝座扶手上，拿破仑头戴的金桂冠酷似奥古斯都大帝
所戴的样式，象牙制的正义之手权杖则据信为查理大帝所有，至
于有着貂绒的华服上金黄的蜜蜂，则是比查理大帝更早的墨洛温
王室爱用的符号。蜜蜂所象征的勤劳、团结的价值观，也正是拿
破仑所推崇的。值得一提的是，负责为拿破仑设计这套华服的伊
萨贝（Jean-Baptiste Isabey），同样是大卫的学生。拿破仑的躯体
成了一个承载信息的容器，把他想传播的信息如搭积木一般一层
层地叠在身上。

这幅画在沙龙展出时，并没有得到艺术界同行的多少赞许。
他们批评画中的皇帝表情僵硬，毫无生气。对此，安格尔也是有
口难辩，他绝不可能找到皇帝本人为这幅画担任模特，只能根据

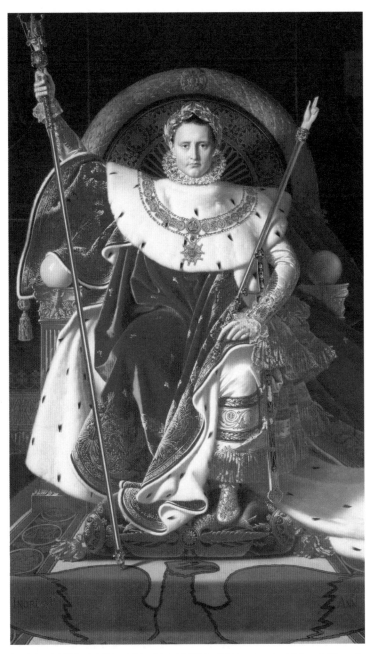

[图 2] 让－奥古斯特－多米尼克·安格尔，《宝座上的拿破仑一世》(*Napoleon I on His Imperial Throne*) 1806 年，布面油彩，260 厘米 × 163 厘米，军事博物馆，巴黎

其他画家给拿破仑的画像来完成头像。何况，在为帝王画像时，艺术家往往不得不在威严与生动之间做出取舍。安格尔的这件作品圆满完成了为这位新皇帝塑造形象的任务，并在其中充分展现出了自己在人物画上的功夫和潜力。只可惜，安格尔不但在绘画时精细入微，在为人上也是锱铢必较。自己的心血之作换来的多是同行的批评，这深深伤害了他的自尊。当奖学金落实后，他就立刻收拾行囊，离开了巴黎这块伤心地，前往罗马这座永恒之城求索超越时间的艺术之道。这一去，就是近二十个年头。

加冕

就在安格尔为拿破仑的帝王像尽心创作时，他的老师正在展开一生中最为宏大的计划。1804 年 12 月 2 日，拿破仑的加冕仪式在巴黎圣母院举行，大卫受邀出席典礼，为将来的创作收集素材。这场长达三个小时的活动尽可能复制了路易十四登基典礼的流程，但拿破仑在最关键的环节动了手脚。他本应向高居宝座的教皇庇护七世（Pope Pius VII）跪拜祈求祝福，并由教皇为他戴上皇冠。人们都没见过拿破仑下跪的样子，因此在这一刻都瞪大了眼睛。令他们没有想到的是，拿破仑居然在众目睽睽之下，一把将皇冠抢到手里。他保持着和平常一样的笔挺站姿，背对着教皇，将皇冠戴在自己的头上，随后再为跪向他的皇后约瑟芬（Empress Joséphine）加冕。至于从圣座远道而来的教皇，由于没有勇气当场翻脸走人，不得不继续为这位头戴古罗马式而非基督教皇冠、藐视教廷的"罪人"赐福。

这个行为，直接将他和波旁王朝的历代君王区分开来。拿破仑的权力不再像那些讲求政教合一的法国国王一样需要由教会授予。他既然凭双手打来天下，就一定要用同一双手给自己戴上皇

冠。之所以要在仪式上大费周章，源自拿破仑对身处时代的自觉。他在典礼结束后对身边的海军大臣说："不，德克雷斯，我出生得太晚了，世上已没有什么伟业可以成就……亚历山大大帝征服亚洲后，宣称自己是朱庇特之子。除了他的母亲、亚里士多德及少数几个学者外，整个东方都相信了。可如果我宣称自己是上帝之子，就连卖鱼妇都会嘲笑我。"[2] 拿破仑清楚：要把国家紧紧抓在自己手中，他所需付出的努力只会比当初的太阳王更多，不会更少。

拿破仑的心思，大卫心知肚明。他要绘制一幅前无古人的鸿篇巨制，以配得上这位自信功高盖世的帝王。这幅画的尺寸应该尽可能大，至少要比曾经承载了大卫全部野心的《网球场宣誓》大得多。事实上，这幅画最终的尺幅（621 厘米 × 979 厘米）只比当时卢浮宫收藏的最大的一幅画《加纳的婚宴》（666 厘米 × 990 厘米）小了一点点，而那幅画上的主角是耶稣基督。大卫拿不准的地方只有一个：究竟该画拿破仑加冕仪式上的哪个瞬间才最能体现这位新皇帝的伟岸呢？

尽管这幅巨作的很多草图没有留传于世，但现存的草图仍能够清楚地展示大卫原本的计划。在一个早期版本[图3]中，拿破仑已为自己戴上金桂冠，右手将皇后的皇冠高举过头，左手紧紧抓着佩戴的宝剑。拿破仑在现场并没有做出这个动作，之所以如此设计，是因为大卫想要用佩剑来提醒观众，拿破仑战无不胜，称帝之举当之无愧。不过，在这个颇不自

[图 3] 雅克 - 路易·大卫，《拿破仑在教皇面前为自己加冕》（Napoleon Crowning Himself Emperor before the Pope）
1805 年，纸本蜡笔，29.3 厘米 × 25.3 厘米，卢浮宫，巴黎

然的姿势下，拿破仑看起来唯我独尊，没有与场景中的皇后和教皇产生任何互动。很快，大卫就放弃了这个方案。在创作过程中，拿破仑本人对画中教皇的设计给出了非常具体的意见。在原本的设计中，教皇双手垂落在膝上，看着眼前拿破仑的背影。对此，拿破仑很不满意，他对大卫抱怨道："我大费周章地请他远道而来，可不是让他什么都不做。"[3] 于是，综合以上两点考量在内，画中主要人物的关系最终变成拿破仑为皇后加冕，与此同时教皇伸手为拿破仑祝福。

在创作这幅画的整个过程中，大卫始终需要在艺术表达和政治诉求之间寻求平衡。为此，调整画中人物的位置既在所难免，又困难重重。例如，拿破仑的母亲因为不赞同儿子和约瑟芬的婚事，在现实中没有出席二人的加冕典礼。但在画中，她却端坐在正包厢里。另外，皇帝的两位兄弟约瑟夫和路易·波拿巴（Joseph Bonaparte & Louis Bonaparte）在典礼现场本来站在祭坛一侧，但由于画面右侧已经非常拥挤，大卫不得不将他们安排在了画面最左侧。考虑到两位亲王的身份地位，这无疑是非常冒险的设计。大卫花了很大的力气，才最终让两位亲王接受了画家的构思。

和《网球场宣誓》一样，大卫一丝不苟地请尽可能多的来宾前来画室画像。和前者不同的是，这一次的素材终于用上了。尽管画中人物众多，但他们并不是《萨宾妇女的调停》背景中群众演员般的千军万马。在《拿破仑加冕》[图4] 中的 191 位出席者中，仅凭穿着样貌就能辨识出 70 多位。透过逼真的人物和场景，大卫构建了一个可供观者参与其中的画中世界。虽然这个世界依托在平面的画布上，但它的巨大尺寸让站在它面前的观众很难将其尽收眼底。而当观众像当年见到这幅画的拿破仑本人那样迈开脚步，边走边看的时候，就等同于亲身参与到这场盛大的庆典之中了。

创作一幅如此巨大、构图详略得当、色调稳定和谐、细节刻画入微，还能满足政治诉求的作品，背后的工作量是旁人难以想

象的。如果《荷拉斯兄弟之誓》可以视作大卫天赋的显现,《马拉之死》是他将艺术与政治无缝融合的代表,《萨宾妇女的调停》是他能够长期引领艺术界的证明,那么《拿破仑加冕》则说明当大卫将毕生心血凝聚于承载他最大野心的画上时,能够达到何等高度。即便没有这幅鸿篇巨制,大卫依旧足以在艺术史上占有一席之地。《拿破仑加冕》的完成就像他在艺术史上留下的个人签名,向我们展示着这世上存在只有大卫才能完成的艺术杰作。

大卫的付出得到了他所能获得的最高回报。见到这幅画后,拿破仑为之深深折服,他摘下帽子说道:"大卫,我赞美你。"对此,大卫则称自己代表所有的艺术家接受皇帝的赞美,并感谢拿破仑最终选择让他完成这一任务。在谈到这幅画在卢浮宫内的展厅应如何命名时,拿破仑否定了加冕礼画廊的名称提议,认为应该干脆叫大卫画廊。在大卫的坚持推辞之下,拿破仑才决定暂时不予命名,说道:"交给时间吧,后人会为它起个名字的。"[4]

巅峰过后

《拿破仑加冕》于1808年年初在卢浮宫率先对外展出,并在同年秋天的沙龙展上亮相,受到了观众的热烈欢迎。那几年,这幅画的画家和画中的主角均处在人生的巅峰。大卫刚刚完成了有史以来数一数二的鸿篇巨制,拿破仑则在逼迫俄国沙皇议和后,于整个欧洲大陆再无敌手。

然而,到达巅峰也意味着衰落的开始。大卫在创作《拿破仑加冕》时,还构思了描绘拿破仑登基、抵达市政厅和分发鹰旗的三幅作品,但《抵达市政厅》只有素描稿,《登基》根本没有动笔,即便是最终完成了的《分发鹰旗》,也出于种种原因导致画面空洞单调,远没有达到《拿破仑加冕》的成就。这时,他试着重新

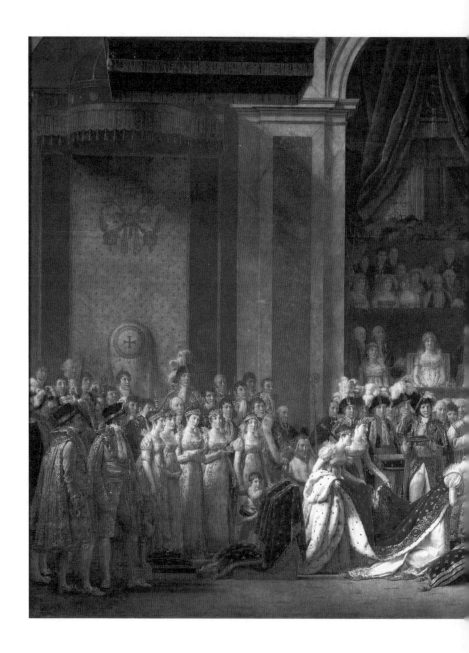

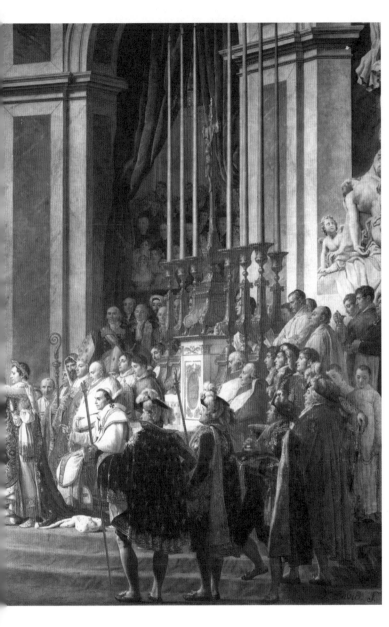

[图4] 雅克 - 路易 · 大卫, 《拿破仑加冕》(*The Coronation of Napoleon*) 1805—1807年, 布面油彩, 621 厘米 × 979 厘米, 卢浮宫, 巴黎

[图 5] 雅克－路易·大卫,《列奥尼达在温泉关》(*Leonidas at Thermopylae*)
1814 年, 布面油彩, 395 厘米 × 531 厘米, 卢浮宫, 巴黎

捡起搁笔已久的历史画创作,继续十多年前和《萨宾妇女的调停》同期构思的《列奥尼达在温泉关》[图 5]。宿命般的是,这幅描绘一骑当千的斯巴达国王寡不敌众、面对大军英勇牺牲的作品,竟和帝国接下来的命运暗合。

　　就是在大卫重新构思《列奥尼达在温泉关》的 1812 年,拿破仑决定再次出兵俄罗斯。这一次,战无不胜的拿破仑在北境大败而归。普鲁士、奥地利等之前被拿破仑击败的势力展开了反攻,不败神话破灭的拿破仑在短短两年后就丢掉了巴黎,被迫退位。流亡海外多年的路易十八终于拿回了他哥哥丢掉的法兰西。尽管拿破仑一度重返巅峰,甚至开始了短暂的"百日王朝",但随着他在滑铁卢战败,大势已去。从此以后,大国博弈的牌桌上就再也没有拿破仑的位子了。

　　至于大卫,则面临着路易十八登基后对前革命党人和拿破仑派的清算。1816 年 1 月,新通过的法律要求大卫在一个月之内

离开法国。在前两次王朝更迭之际，大卫都能凭借自己极佳的求生能力脱身，但这一次，尽管他仍有机会利用自己的声望换取特赦，但年近七旬的他已经累了。大卫希望到他年轻时求学的罗马度过余生，但没有得到当局同意。最终，这位将整个艺术生涯和法国的国运紧紧绑在一起的大师，带着包括《马拉之死》在内的名作流亡布鲁塞尔，再也没有回到他的出生地巴黎。

与大卫相对的，当年在出道之时因一幅《着棉纱裙的玛丽·安托瓦内特》广受关注的勒布伦，则在路易十六与王后双双殒命不久后远走他乡，辗转意大利、奥地利、俄罗斯、英国、瑞士等多国。高超的艺术造诣令她成为各国权贵的座上宾，并将法国艺术的影响扩大到欧洲各地。当经历过风雨的她最终在 19 世纪 20 年代重回法国定居后，她撰写的回忆录则为后人展现了一个大变革时代下的欧洲艺术文化图景。

[图6] 雅克－路易·大卫，《埃马纽埃尔－约瑟夫·西耶斯像》
(Portrait of Emmanuel-Joseph Sieyès)
1817 年，布面油彩，98 厘米 × 74 厘米，哈佛艺术博物馆，波士顿

至于大卫，远不是流亡布鲁塞尔的唯一法国名流。西耶斯，那位曾撰写《第三等级是什么？》，为大革命奠定了基调，还促成拿破仑政变夺权的风云人物同样流亡布鲁塞尔。在那里，大卫为西耶斯画了一幅肖像[图6]。这一年，他俩都是 69 岁。画中的西耶斯静静地坐着，双手放在腿上。那是历经千帆过后才会有的体态和表情。大卫一生中数次转变的画风迎来了最终的模样。他的笔触温暖平和，再也不见曾经的冰冷和激情。

14 一个饱受折磨的灵魂

十全十美的偶像

随着拿破仑败走滑铁卢，法国百姓失去了一位心中的巨人。然而，对于巴黎画家格罗来说，他的损失比寻常市民更多：他失去了两个。他最敬爱的老师大卫被迫流亡布鲁塞尔，后者在离开前将画室托付给了他。格罗一边运营画室，一边寻求让老师重回巴黎的办法。然而，大卫最终也没能回到法国。

1808 年 10 月 22 日，也就是《拿破仑加冕》在沙龙展上亮相一周后，拿破仑赐予大卫骑士军团勋章作为嘉奖。这个事件被格罗画了下来，画中的两位主角都是他心目中的英雄。尽管彼时的拿破仑和大卫仍站在人生的巅峰，但这位描绘他们的后起之秀，却已经早早地来到了精神崩溃的边缘。

事情要从二十二年前说起。那一年，格罗机缘巧合结识了当时远征意大利的拿破仑，他日后的一切辉煌与痛苦皆因此而起。他为拿破仑描绘的第一幅肖像[图1]便已经足够动人心魄。画中的拿破仑正率军进攻威尼斯附近的阿尔科莱，此时战役已经持续三天，交战双方仿佛两个鼻青脸肿的拳击手，谁先再挥一拳便能击倒对方，但谁都无力挥出这一拳。尽管当时的拿破仑还不是日后呼风唤雨的帝王，但他凭借力拔山兮的英雄气概，将法军的旗帜高高举起，回头鼓舞着身后那些并不愿随他出生入死的散兵游勇，让他们重新变成英勇冲锋的士兵，一鼓作气赢得了胜利。拿破仑在格罗的画中仍是一副青年才俊模样，他举旗回望的姿态中似乎充满着对软弱兵士们的鄙夷、对自己壮志未酬的不甘，还有自己从未试图隐藏的鸿鹄之志。

【图1】安托万－让·格罗,《阿尔科莱桥上的波拿巴》(*Bonaparte at the Pont d'Arcole*)
1796 年, 布面油彩, 73 厘米 × 59 厘米, 卢浮宫, 巴黎

和当时的千千万万个法国人一样，格罗深深折服于拿破仑的魅力之下。拿破仑率军入侵埃及的现实目的在于切断英国和印度之间的通路，以在无法通过海战胜过英军的局面下占据优势。但在他的崇拜者眼里，拿破仑是在将进步的现代社会成果——无论是物质的还是制度的——带给曾经辉煌过，如今已经彻底衰落的埃及。埃及人无须等待法老的重生，因为拿破仑更胜过曾经的法老。无论实际究竟如何，至少在格罗的画中，拿破仑的所作所为，活脱脱是神之子的举动。

在格罗的这件作品[图2]中，拿破仑正在巡视感染了瘟疫的军队，染病的军人们和战败的土耳其人混杂在一起。不同于身边用手帕捂住口鼻的参谋长贝尔蒂埃（Louis-Alexandre Berthier），拿破仑亲手抚摩了一位身染恶疾的法军士兵的伤口，对他表示关切。格罗的画正是借用了《圣经》中关于耶稣的记述："耶稣下了山，有许多人跟着他。有一个长大麻风的来拜他说，主若肯，必能叫我洁净了。耶稣伸手摸他说，我肯，你洁净了吧。他的大麻风立刻就洁净了。"[1]倘若拿破仑是一位凡人，那他的行为则佐证了他是一位英雄气概满满的道德楷模；如果他真是神子降临，那就更没什么好说的了。

只可惜，拿破仑在埃及既不是神子，也不是道德楷模，只是一个职业军人。事实上，军中之所以染上瘟疫，可能就是因为拿破仑下令处死投降的土耳其战俘引发的。而他之所以处死战俘，则是因为他发现当地军队并不遵守他眼中的"战争规则"，投降的土耳其俘虏在被释放后还会重新拿起武器，继续和法军作战。当时的法军又没有能力分兵将俘虏押送回法国。

在瘟疫发生后，拿破仑的确走访了法军医院，但在视察后，他给出的命令却是毒死这些士兵，以免拖累行军。他的决断完全是基于军事层面的考虑，却无法成为格罗创作的素材。格罗之所以接到这一题材委托，也正是因为政府需要回应当时有关拿破仑

在埃及行径的流言。虽然格罗并没有亲临雅法现场，但他在创作这幅画时距离拿破仑远征埃及已经过去数年，他不会不知拿破仑在埃及苦战不胜，豪赌一般抛下军队，以近乎逃兵的行径回到法国发动政变夺权。但在当时的格罗眼里，拿破仑从未临阵脱逃过，只是战术转移。他对拿破仑的崇拜，令他圆满完成了这次宣传任务。

此时的格罗，其实已经偏离了大卫的艺术主张。大卫会为了画面舞台上的叙事效果有意识舍弃配角的存在感和细节。例如，《荷拉斯兄弟之誓》中家属的悲痛更多是象征性的，就像戏剧表演中的假哭一样充满节制。而格罗不仅以充沛的情感将他想象中的拿破仑塑造成画布上十全十美的偶像，就连配角们的面貌和状态也十分到位。在他的画中，虽然其他角色都是为了衬托拿破仑而存在，但艺术家在他们身上倾注了同样丰富的情感，就像他亲身感受到了那些患者和伤兵身上的苦痛一样。

格罗不像大卫那样能够在画布面前保持足够的理性，他纤细的神经赋予了他对苦难的敏感知觉，也让他越发无法忽视笼罩在拿破仑耀眼光芒下的复杂现实。

难以直视的现实

1805 年年底，拿破仑击溃了以奥地利和俄罗斯为主的反法同盟，随后，他向占据了今天的德国、波兰一带的普鲁士王国发出通告，要求其拱手让出大片波兰领土，之后才会将法军占领的汉诺威给予普鲁士。普鲁士决定联合俄罗斯共同抗法，然而俄军来得太晚，当他们赶到时，普鲁士的军队已经被打得溃不成军。法国和俄国的军队在普鲁士的埃劳相遇，双方在交战中均有极大伤亡，却没能分出胜负。最终的结果是俄军先行撤退，但法军也

[图 2]安托万－让·格罗，《波拿巴在雅法巡视感染瘟疫的士兵》(*Bonaparte Visiting the Plague Victims of Jaffa*)
1804 年，布面油彩，523 厘米 × 715 厘米，卢浮宫，巴黎

无力追赶。拿破仑将俄军先撤视为己方胜利的证明，并要求画家以此为题进行竞赛，格罗也参与其中。

这幅画^[图3]所需展现的情节由德农给出，是彻头彻尾的命题创作。画中要包含大战过后"一个立陶宛骑兵在他垂死的战友中间，使出全身的力气用膝盖顶起身子看着拿破仑说：'恺撒，只要你让我活着，治好我的伤，我将像服从亚历山大大帝那样效忠于你！'"的场景。德农虚构这个场景的意义在于为拿破仑的征战提供正当性。立陶宛在被俄罗斯吞并之前，本是和波兰合并的波兰立陶宛联邦。

18世纪末，联邦被俄罗斯、普鲁士和奥地利瓜分。站在拿破仑的立场来看，自己向普鲁士索要波兰的行为，本质上是在"解放"波兰人民。立陶宛骑兵对拿破仑的态度，则象征着立陶宛人民热切地期盼拿破仑将他们从被迫为俄罗斯战斗的命运中解放出来。在敌我双方的崇拜之下，拿破仑越发像是一个全欧洲的皇帝。

[图3] 安托万－让·格罗，《拿破仑在埃劳战场》(*Napoléon on the Battlefield of Eylau*)
1808年，布面油彩，533厘米 × 800厘米，卢浮宫，巴黎

[图4]《奥勒留骑马像》
约175年，卡比托利欧博物馆，罗马

这幅画中的拿破仑无论是体态还是表情，均酷似一尊古罗马皇帝奥勒留（Marcus Aurelius）雕像[图4]。奥勒留其人兼具威严与仁厚，是罗马帝国史上的有道明君。

拿破仑伸出右手，摆出和奥勒留一样的宽恕敌人的动作。另外，他显露疲态的面容也神似那位罗马皇帝。这样的塑造不但无损他的光辉形象，反而体现出拿破仑为国操劳、心系苍生，并不因战功而得意自喜。同时，他在横尸遍野的战场上屹立的身姿，则象征着混乱和不义已成过去，新的秩序将在拿破仑的英明统治下建立起来。

最终，格罗在26名参与竞赛的画家中脱颖而出，并在1808年的沙龙展上再一次胜任了形象宣传的工作。不过，在那次沙龙展上，这幅画最令观众印象深刻的倒不是一贯伟岸的拿破仑，而是前景中横尸在地的两军将士。远离战火的巴黎观众被格罗画中活灵活现的死人震惊了，他们横七竖八地倒在脏兮兮的雪地里，生前彼此厮杀，死后却叠在一起，仿佛命运在嘲弄他们的死是多么毫无意义。这种死法连尊严都没有，更何谈荣耀。对于在场的人来说，他们从此只是冷冰冰的尸体，只有战马才会为了避免被绊倒而给他们最低限度的注意。由近及远，在被血液和硝烟染得红黑混杂的雪地里，不知有多少将士曝尸在此[图5]。

[图5]《拿破仑在埃劳战场》(局部)

即便对身经百战的拿破仑而言，这场战役之惨烈也是数一数二的。但对戎马一生的他来说，打仗会死人就像打雷会下雨一样平常，绝不会让他停下征战的步伐。在拿破仑的逻辑里，倘若俄国不同普鲁士结盟对抗法国，俄国人也不会客死埃劳。算来算去，这些人命全该算在对抗他的沙皇身上。正是出于这层认知，格罗描绘的战场越是残酷，越反衬出拿破仑"不得已而为之"的苦衷，并没有被官方当成反对战争的作品。

遗憾的是，拿破仑或许可以跟自己过得去，格罗却无法直面战场上死去将士的亡魂。他曾将自己想象成在画布上驰骋的英雄，他的艺术生涯和拿破仑的光荣征程在一幅幅巨制中合二为一。以

格罗为代表的一批服务于拿破仑的艺术家一度相信，拿破仑会为整个欧洲带来光明，并通过艺术家的作品传遍八方。拿破仑一统天下的那一刻，也将是追随他的艺术家们实现自我价值之时。自格罗结识拿破仑，为当年尚未夺得宝座的他画下《拿破仑在阿尔科拉》时起，他便坚信这是当代艺术家该走的康庄大道。然而，在绘制《拿破仑在埃劳战场》时，格罗不那么确信了。即便这位军事奇才百战百胜，难道欧洲的救世主就该所过之处伏尸百万、流血漂橹吗？

这个念头一旦在格罗的心中萌生，就再也没法消除。他发现自己无法再用同样的眼光看待拿破仑的伟大征程了。他的人生也几乎是从这幅画完成后就开始一路滑坡，拿破仑战败、大卫流放，对他的打击一重接着一重。尽管路易十八上台后仍给予了他很高的荣誉和为数众多的委托，但对格罗来说，描绘复辟后的王室金碧辉煌、循规蹈矩的生活，无异于一次次逼迫他面对现实的荒诞和理想的幻灭。远在布鲁塞尔的大卫试着劝他放弃那些宫廷委托，转而从古典史诗英雄身上寻求救赎——就像大卫自己所做的那样。只可惜，在灵魂饱受折磨之下，格罗最终走进了死胡同。1835 年 6 月 25 日，格罗自溺于巴黎郊外的塞纳河。他留在岸边的帽子中的字条给出了自尽的理由：厌倦了人生。

15　浪漫主义的黎明

后浪

在信仰崩塌的打击之下，无论从艺术还是人生来说，格罗都没能找到出路。而另一位比他整整小了 20 岁的艺术家让 – 路易 – 泰奥多尔·热里科（Jean-Louis André Théodore Géricault），可以说比格罗更为不幸。由于他生得太晚，等到他能够熟练地运用画笔时，法兰西帝国已经到了盛极而衰的边缘，没有剩下多少光辉事迹供他描绘了。

正是在这种无路可走的局面下，21 岁的热里科带着《轻骑兵军官的冲锋》[图1] 来到了 1812 年沙龙展。这幅等身大画作中的骑兵骑在冲锋的战马上，回转身体，将刀挥向身后没有囊括在画中的敌人。观众的视线穿过滚滚浓烟，可以看到已经报废的大炮和其他正在厮杀的士兵。初看之下，画中的人物和战马可能让人想起大卫的《拿破仑翻越大圣伯纳山口》，但二者的联系也仅限于此。大卫画中的拿破仑气定神闲、胜券在握，可热里科画的骑兵却因其转身的扭曲体态显得拖泥带水，毫无冲锋时势如破竹的速度感。从骑兵的脸上也看不出他本该有的气魄与果敢。他双目茫然、面色凝重，仿佛在挥刀的那一瞬间，便已从周身和远处的战场上预感到自己在劫难逃的悲剧下场。与之相对的，他座下的战马也双目圆睁，似乎随时要把骑兵掀下马去。

根据这幅作品在沙龙展上原本的题目《帝国卫队轻骑兵军官的冲锋，骑兵 M.D. 的肖像》，一些观众推测画中人可能是画家的朋友迪厄多内中尉，他的姓氏首字母便是 D。不过，热里科并没有给出明确的表示。画中人身份的模糊使得他具有了更广泛的

[图1]泰奥多尔·热里科,《轻骑兵军官的冲锋》(*The Charging Chasseur*)
1812 年,布面油彩,349 厘米 × 266 厘米,卢浮宫,巴黎

象征意义,他穿着体面的军服在战场上冲锋的模样,不特指某一位骑兵,而是千千万万个法国军人。他就像法兰西帝国的缩影——虽然表面上威风凛凛,但其实已经深陷险境,危在旦夕。

这是热里科和此前几位画家最大的不同。他的画不是为

特定的某一位英雄、某一个事件，乃至某位出资的买主而作。那位军官被画下来，不是因为他立下了赫赫战功，而是因为他代表着时代洪流中的每一个普通人。他们在大卫的画中是无关紧要、不得抢戏的陪衬；在格罗的画中是客死他乡的无名士兵；在热里科的画中，他成为一面镜子，观众站在他面前，看到他们自己。

现实中的迪厄多内中尉当然也属于这幅画所象征的万千法国人中的一员。他的命运宿命般地和画中人重合在一起。在这幅画展出一年后，迪厄多内中尉战死沙场。又一年后，拿破仑的大军撤回法国，出征时超过六十万人的大军仅有几万人生还。画中环绕在骑兵周围的险象，正在变成每个法国人必须面对的现实。

也就是在巴黎失守的那一年，热里科为沙龙展带来了可以被视为《轻骑兵军官的冲锋》续集的《受伤的骑兵离开战场》[图2]。这位骑兵四肢健全，从外表上看甚至没有经过惨烈战斗的痕迹。然而，他的体态和表情则向观众讲述着另一个故事。他的马刀已经收入刀鞘，像个拐杖一样拄在手中。骑兵的另一只手牵着马，一边悄声地走下山坡，一边惊恐地回头张望。至于他所害怕的，究竟是追上来的敌人，还是监督逃兵的长官，画家没有直言。我们可以确信的是，这位骑兵已经彻底失去了作战的勇气，只求远离恐惧。然而，他不能，或是不敢仓皇逃窜，他一口大气都不敢出，只能蹑手蹑脚地慢慢逃走。这种细密地包裹住全身的恐惧感，要比身后追上来的敌人更加让人窒息。对骑兵来说，比起后颈处不甚明显的一处血迹，精神的创伤更为伤人。

热里科的作品敏锐地捕捉到了时代的脉搏，在展览上收到空前的好评。观众们惊讶地欢迎这位几近横空出世的青年天才。热里科并不拘泥于刻画场景和人物细节，他喜欢飞快地落笔，将灵感中迸发的情绪捕捉到画布上。这种才华横溢的画法和大卫一派缜密讲究的风格相去甚远，倒更像鲁本斯和华托那样的大师。其实，最先从他的画中感受到一代新风的，恰恰是桃李满天下的大

[图2] 泰奥多尔·热里科,《受伤的骑兵离开战场》(*The Wounded Cuirassier*)
1814年,布面油彩,358厘米 × 294厘米,卢浮宫,巴黎

卫。早在《轻骑兵军官的冲锋》亮相时,他就因无法从热里科的画中看出师承脉络而困惑,但同时也欣赏画中简洁直白的神韵。他兴奋地要求学生们好好观察"画家的笔触是多么扎实有力,色彩是多么丰富鲜活,再看人物的体态和动作,简直是极好的。假如画出这幅画的人是我——大卫,那该多么让人高兴和自豪

啊"[1]。和热里科的新作相比，大卫的《列奥尼达在温泉关》则略显老套，观众很难将画中坚毅的斯巴达勇士同法国当下的紧张败局联系起来。虽然当时的大卫还没有面临被流放的命运，但属于他的时代，已然随着热里科的登台而结束了。

屡败屡战

拿破仑被迫退位后，当初作为战利品从各国来到卢浮宫的艺术瑰宝开始了漫长的回家之路，馆长德农在关键时刻的选择性失忆让仓库中相当一部分没有展出的作品留在了法国。现如今坐在王位上的可是路易十八，无论艺术家们是否仍对拿破仑时代怀有眷恋，终归要重新思考自己的画笔为谁而动。和热里科私交甚密的画家贺拉斯·韦尔内（Horace Vernet）曾是拿破仑的坚定支持者，当巴黎即将失守时，韦尔内和他的父亲参与了最后的保卫战，并见到了拿破仑最后一面。战后，韦尔内的画室成了退伍军官们的聚集地，他们在那里聊天、唱歌，分享关于旧日的故事。[图3]

复辟政府的沙龙委员会拒绝展出韦尔内描绘军民齐心守卫巴黎的《克利希街垒战》，他的另一幅作品《和平与战争》[图4]则堪称《受伤的骑兵离开战场》的下一幕。倘若热里科画中的骑兵幸运地从战场生还，那他将会在拿破仑政权倒台后被迫解甲归田，将杀敌的刀剑重铸为谋生的农具，试着在这个无关荣耀与理想的新世界活下去。只有在锄地意外挖出法军头盔时，才会稍微让他想起自己曾经的模样。

《和平与战争》正是韦尔内的内心写照。日子还得过下去，画也需要有买主。巴黎的复辟政府不欢迎拿破仑，但海峡对岸的英国却不乏昔日英雄的崇拜者。当他的怀旧之作被英国收藏家买到伦敦时，韦尔内已经开始为新政府描绘法国殖民题材的作品了。

[图3]贺拉斯·韦尔内,《艺术家的画室》(*The Artist's Studio*)
约1820年,布面油彩,52厘米 × 64厘米,私人收藏

[图4]贺拉斯·韦尔内,《和平与战争》(*Peace and War*)
1820年,布面油彩,55厘米 × 46厘米,华莱士收藏馆,伦敦

在他笔下,拿破仑的军队摇身一变,参与到了《法军征服阿尔及利亚》系列组画中。识时务的优点令韦尔内成了后拿破仑时代最富有的画家之一,曾经在街垒上为了崇高信仰战斗的日子已经一去不复返了。

不过,韦尔内的那种理想让位于现实的处世原则,在热里科眼中是万万无法接受的。在他看来,哪怕是已经被现实捶打在地的理想,仍旧值得为之献身。在屡败屡战中坚守理想,远比用妥协换来成功更加高尚。拿破仑战败并无损于他的荣耀,事实上,他在被放逐小岛后卷土重来,反而令他更像一个无法被打败的神明。即使他之后于滑铁卢再度兵败,被彻底流放到更遥远的小岛软禁,他也没有选择逃狱,而是在那里堂堂正正地度过余生。正是最后的失败,证明了拿破仑身上的美德经得起考验。哪怕他的人生最终以悲剧收场,他也是这出悲剧中的英雄。相反地,在人生的每次重大抉择面前,只要他有一次退缩了、妥协了,那他就是背叛理想的庸俗之辈,不但毫无美德可言,甚至不配被人记在心上。

热里科的看法代表了一种全新的价值观，这在更早些时候的欧洲是无法想象的。对此，学者以赛亚·伯林（Isaiah Berlin）曾有一个经典的比喻：假如我们穿越到大革命前的欧洲，对一名参与宗教战争的天主教徒说："虽然新教徒是异端，活该下地狱，但他们的信仰也是真诚的，愿意为信仰而死。从这一点来说，他们表里如一，同样值得敬佩。"那位天主教教徒一定会认为我们疯了。他会更倾向于认为，抱持"错误"信仰的人越坚定，就越危险，越该被消灭。

热里科等人的这种观念究竟从何而来，历史学家们各执一词，但各派均大体同意，它和法国大革命有着紧密的联系。在大革命之前，伏尔泰等人相信不同的价值观是有相互包容的机会的，如果当下还做不到，可能是因为彼此的受教育程度不同，所以才要推广理性和知识。然而，大革命告诉后来人，当贵族、知识分子、革命党人带着彼此不容的价值观碰撞在一起时，或许冲突无法避免。黑格尔将之称为"两善对峙"，这种不可调和的冲突并非源于某一方善，某一方恶，而是因为彼此抱持的价值观不同。

正是在意识到这个问题时，一些人的观念开始转变了。他们不再相信一心向善就能实现世界大同，也不再相信世上存在某一种适于所有人的"人间正道"。即使它真的可能存在，也绝不存在于那些知识分子谈论的理性之中。既然人生的终极答案不可求，那重要的就不是遵从所谓正确的价值观，而是坚持自己相信的价值观。像韦尔内那样左右逢源、从不逾矩的人生不值一提，贝多芬才是新时代艺术家心驰神往的榜样。他不通人情，脾气古怪，除了内心引导他的艺术灵感，他谁也不理。然而，他在面对人生的挫折时，从未抛弃内心深处的信仰，他的杰作并非诞生于人群的掌声中，而是孤寂的阁楼上。随着抱持这种观念的人越来越多，人们给这种对于信仰的坚持和追求起了一个名字——浪漫主义。

很少有哪个艺术运动像浪漫主义这样既难以界定，又影响如

此深远。司汤达觉得浪漫主义是现代和有趣的，古典主义是老旧和乏味的。可歌德却认为浪漫主义是一种病，一种经狂野的诗人喊出的虚弱、不健康的口号，古典主义才是强健的、鲜活的、合理的。尼采则称浪漫主义不是病，是治病的药方 [2]……沿着这些有史以来最杰出的艺术家和思想家的主张，我们会发现浪漫主义几乎既是一切，同时又反对一切。坚定的浪漫主义者会一直抱持着信仰奋勇前进，一旦他在这趟永不停歇的征途中停下脚步，不再渴望，不再梦想，不再反叛，那他也就不再"浪漫"了。

"路漫漫其修远兮，吾将上下而求索"的人生足够浪漫，却并不好过。热里科不认同与现实和解的韦尔内，却也始终无法彻底到达超凡脱俗的境界。凝聚了他最多心血的杰作，也正是在他被理想和现实左右拉扯的挣扎中诞生的。

一鸣惊人

在《受伤的骑兵离开战场》得到好评后，热里科开始寻觅下一个值得他全身心投入的、足以振聋发聩的创作主题。此时，路易十八正试图建立一个温和的立宪政权，但他无力化解旧秩序和资产阶级新势力之间的对立，此时的资产阶级借着名为"工业革命"的东风，手中的实权越来越大。与此同时，广大劳动者收入微薄，一个家庭要拿出超过三分之二的收入来购买食物方可度日。[3]贫穷、犯罪、不公和疾病依旧是每个法国百姓必须面对的问题。这些问题的成因复杂，解决起来更非一日之功。然而，一桩人为惨剧令人民的怒火全部倾泻到了执政的复辟政府身上。

事情发生在 1816 年，法国海军战舰"美杜莎号"载着总计400 名法国官员、军人和移民航向法属殖民地塞内加尔，同行的还有战舰"阿古斯号"等三艘船只。6 月 27 日，"美杜莎号"偏

离航线，就此同船队失去了联系。7月17日，"阿古斯号"意外地在茫茫大海中救下了一个近乎散架的木筏，船员从奄奄一息的几名生还者口中得知，他们居然是"美杜莎号"的幸存者，战舰早在7月2日就搁浅了。也就是说，他们已经在大海中漂流了十几天。

当消息传到巴黎后，起初人们以为他们只是遭遇了不幸的天灾。政府试图大事化小，轻判了船长，解雇了索要赔偿的两名幸存者——随船医生和技师。两人投诉无门，干脆著书揭露海难的真相。事实上，"美杜莎号"和船队失联并非因为恶劣的天气，而是由于船长一意孤行，坚持要走风险更大的捷径。船长如此决断并非艺高胆大，反而是因为他在过去二十年间几乎没有航海经验。让他当船长则是因为他是坚定的保皇派，从拿破仑二次执政的风波中刚刚站稳脚跟的复辟政府只敢任用亲信之人，哪怕他根本不懂航海。这位鲁莽的船长不在木筏的幸存者之列，居然是因为他早和船上的其他官员一起搭乘救生船逃生了。由于救生船不够所有人乘坐，船长先将乘客赶到临时制作的木筏上，再在航出一段距离后下令割断连接木筏的绳索，以免乘客消耗甚至抢夺救生船上存量紧张的物资。被留在木筏上的乘客愤怒且绝望，很快便开始为了生存同类相残，并最终走到了同类相食的地步才勉强活到获救。遗憾的是，在被救起后不久，包括最后一位非裔船员让·查尔斯（Jean Charles）在内的五人还是力竭身亡了。

简言之，无知的船长导致了船只搁浅，并将乘客留在海上漂流等死。追根究底，要不是因为拿破仑下台，这位酿成大祸的船长仍只是一位落魄的流亡贵族。在整个过程中，法国政府从未尝试搜救，幸存者最后居然是由"阿古斯号"偶然救起的结果更让复辟政府如同万恶之源。幸存者的回忆录屡次加印，还被翻译成多国文字出版。一场尽人皆知的海难就此上升为轰动全欧洲的政治丑闻。热里科意识到，这样的热点话题千载难逢，如果以此为题作画，不会有观众对画中的内容感到陌生。他们无须纠结画中

描绘的究竟是哪一次海难，它指的必须是，也只可能是"那一次"海难。

如此借热点为己用的做法，和热里科以往着力捕捉时代脉搏，弱化人物个性特征的创作理念背道而驰，可以说是他出于扬名天下的现实考量所做出的妥协。但与此同时，一种崇高的使命感也在热里科的心中萌生。倘若是上天将灵感交付于他，他就必须控诉、呐喊、慨叹……控诉复辟政府昏庸无能，呐喊法国社会危在旦夕，慨叹英雄年代一去不返。在艺术使命和激情的双重鼓舞下，热里科拿出家底，买来超过 35 平方米的巨幅画布，租下足以供他施展的大间画室，甚至剃光潇洒的长发强迫自己闭关。大有力作不成誓不回归社会的气魄。至于这样一幅批判政府的画作能否在官方沙龙获许展出，以及买主从何而来等现实层面的问题，是不会让热里科停下画笔的。

为了让作品呈现出逼真的观感，热里科专程前往博容医院观

[图5]泰奥多尔·热里科，《美杜莎之筏上人相食》(*Cannibalism on the Raft of the Medusa*)
1818 — 1819 年，纸本墨水，28 厘米 × 38 厘米，卢浮宫，巴黎

察濒死之人所遭受的肉体和精神折磨，并从医院的护士那里获得了一些遗体用作模特。他还请海难幸存者为他制作了等比例缩小的木筏模型，他将蜡人摆在模型上，反复推敲各种可能的构图。热里科分别尝试了描绘木筏上同类相残和相食的场景，但都没有采用，只有一些人物的姿势保留了下来[图5]。比起这种惊悚刺激的主题，热里科最终选择了幸存者向"阿古斯号"呼喊求救的场景。

尽管热里科一直努力同自己早年得自学院体系的和谐与平衡感决裂，但正是扎实的学院训练让他能够以逼真写实的造型和清晰讲究的构图完成《美杜莎之筏》[图6]。画中的要素以多种方式交相呼应。越是接近画面下方的人，越接近死亡。他们或是已经死去，或是已经彻底放弃生还的希望。与之相对，居于画面上方的人仍在用最后的力气相互扶持、振臂高呼。了解事件的人可以很轻易地辨认出，那位高举手臂的黑人正是木筏上的最后一位非裔船员查尔斯。木筏的桅杆和查尔斯构成了画面顶端的两个尖角，支撑着一杆一人的木筏和船员们同样摇摇欲坠、几近散架。似乎只要再有一次风浪，即使木筏没有分崩离析，幸存者们也会被浪卷入海中。

然而，即使是在这幅高近5米、宽达7米的巨幅画作中，"阿古斯号"依然显得太远、太小。事实上，当时的幸存者们一度曾看到遥远的"阿古斯号"，但起初后者却没有在茫茫大海中发现渺小的木筏。本已不抱希望的幸存者们在发现远处的大船后用尽最后的力气求救，却只能眼睁睁地看着大船开走，将他们留在绝望的深渊里。至于后来他们被"阿古斯号"偶然发现，真的只能归结于巧合中的巧合。也就是说，热里科在画中描绘的，其实并非幸存者们即将获救的瞬间，而是他们仅剩的一丝希望破灭的那一刻。

热里科凭着无比的激情，用非常短的时间便完成了从取材、构思到创作的全过程。虽然画作不得不改名为《沙洲》方可展出，但因其题材尽人皆知，生还者回忆录广为流传，所以作品易名并

没有给观众们的欣赏带来多大障碍。当观众在 1819 年 8 月的沙龙展上突然遭遇这幅巨制时，热里科一心追求的振聋发聩，就这样成了。

即便在场的大众并不通晓热里科的画中所体现的艺术造诣，他们也能得到充分的审美体验。这幅画展出之际，也正是英国的哥特小说传到法国之时。就在热里科努力画画的时候，弗兰肯斯坦和吸血鬼的恐怖故事正从英国传遍欧洲，观众期待着能从画中感受到类似的黑暗刺激。热里科创作出的遇难者遗体之逼真、幸存者处境之危急、被远方船只营救机会之渺茫，可谓通俗易懂，让观众通过新闻和回忆录想象出的情景变成眼前的现实，正迎合了当时的流行风潮。媒体对画面的形容——"死神已经选定了他的猎物，无人能逃出他的手心""眼前的'美杜莎号'船难令我心惊胆战……我在感到不寒而栗的同时，充满了对画家的敬意"[4]——犹如一句句绝佳的广告词，吸引着好奇的观众一睹为快。

有品位的观众则能从画中联想到更多典故。画面左下角的老者面目呆滞，只有一只手臂还在偏执地搂着一名早已死去的男子，不免让人推测他们本是至亲。倘若是对当时风靡法国上流社会的《神曲》有所了解的雅士，则会联想到《地狱篇》尾声的一段情节：主人公但丁在地狱中看到一个鬼魂正在啃咬另一名鬼魂的头颅。但丁本以为二人有着血海深仇，才做出此番禽兽之举。没想到那位咬着头颅的鬼魂却说，自己和儿子们在这里受冻饿交困之苦，儿子们在濒死之际求老父将自己吃掉，好让自己早日从这无尽的折磨中解脱。老父不忍，只能眼见孩子们一个个被活活饿死，但最苦的还数丧失爱子的悲痛竟抵不过饥饿，他最终还是抱着儿子的尸体吃了起来。联系到热里科的画面，假如事情变得更糟，那位老者会被动地接受死亡的安排，还是被求生欲逼迫着将孩子的遗体吃掉呢？

抛开单纯对作品本身的鉴赏，忧国忧民的观众则将这幅画理

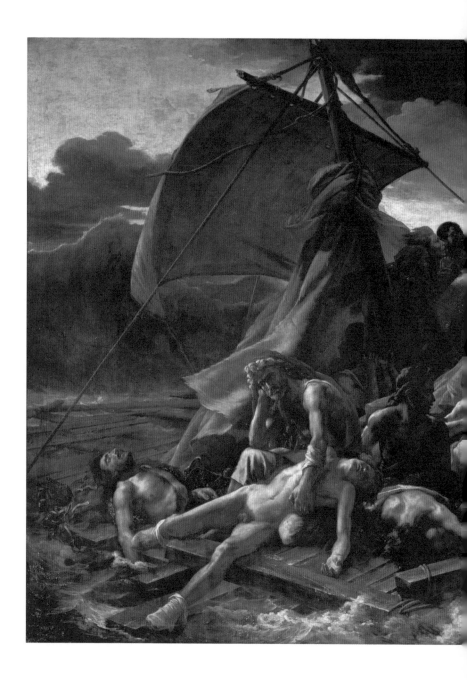

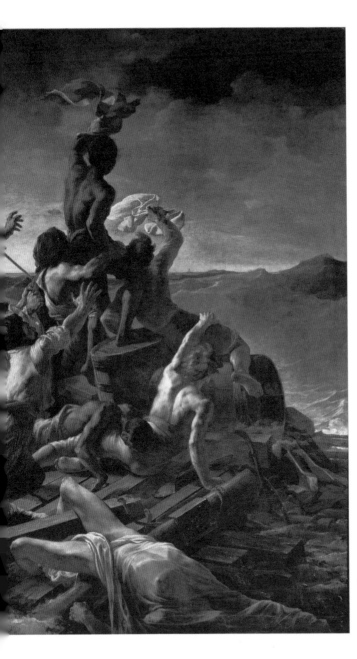

[图 6] 泰奥多尔·热里科，
《美杜莎之筏》(The Raft
of the Medusa)
1818—1819 年，布面油
彩，491 厘米 × 716 厘
米，卢浮宫，巴黎

解为对当下法国的醒世恒言。作家奥古斯特·雅尔（Auguste Jal）主张"沙龙所蕴含的政治意味不逊于选举，画笔和凿子同鹅毛笔一样能发人深省"。在激进的观众口中，《美杜莎之筏》的展出是历史性的光辉时刻，热里科是新时代的英雄，而内忧外患的法兰西正像画中的破木筏，每个法国人都是上面的乘客。[5] 持否定态度的观众则认为热里科要么是选题品位低下的庸才，要么是哗众取宠的政治投机分子。不过，即便是反感这幅画的观众，都不得不承认热里科在造型和构图上的造诣无可挑剔。

《美杜莎之筏》受到的关注与日俱增，并在展览开幕三天后更上一层楼。路易十八本人在这幅画前驻足，并留下了一句耐人寻味的评语："热里科先生，你画出了一场你并未遭遇的海难啊。"[6] 次日，各大报刊争相解读国王的评语，这句话既可以理解为国王夸赞热里科画得逼真生动，仅凭想象力便能完成自己从未亲临的情景，也可以视为国王讽刺热里科用别人的苦难为自己谋名利。无论国王的评价是褒是贬，经此一事，这幅画的名气更大了。

抛开路易十八的真实感受不谈，至少在公开场合下，他对这幅批判政府作为的作品并未一棍子打死。通过参观热里科的作品，国王向公众传达了他有意缓和各界矛盾，怀柔治国的态度。《美杜莎之筏》不但获得了那届沙龙的金奖，国王还借卢浮宫馆长福宾（Louis Nicolas Philippe Auguste de Forbin）之口表示有意永久收藏此作。原本准备为艺术牺牲一切的热里科，反而面对着名利双收的天赐良机。只不过，被自己批判的对象斥资"招安"这件事，对满腔热血的热里科来说，要比自己被当权者否定来得更难以接受。这样的结局，对一个浪漫主义画家而言，未免太不"浪漫"了。

于是，热里科拒绝了福宾的提议，并将作品送至伦敦展出，以期这幅心血之作能在更广阔的天地唤起更大的反响。然而，将

它创作出来已经花掉了热里科的大半积蓄，和艺术创作本身相比，如此巨幅作品的运输和展出基本等于宣布热里科的钱包彻底空了。这迫使他沿用当年大卫的老办法，为展览设置入场费以收回一部分成本。

令热里科更为纠结的是，收门票这一颇不浪漫的措施，并不能让他的壮举扭亏为盈。最终，他还是联系上了福宾，重新讨论起将该作品卖给卢浮宫的事宜。作为德农的继任者，福宾既是一位慧眼识才的伯乐，同时也是一位拥护拿破仑新政的开明人士。在热里科深陷浪漫理想与严峻现实的矛盾无法自拔时，他的出现给予了热里科些微的缓解，并最终促成了这次收藏。可惜的是，在《美杜莎之筏》大获成功仅仅五年后，32岁的热里科便被焦虑的折磨和肺结核的病情耗尽了生命，早早地撒手人寰，没能见到作品的交接。

英年早逝令热里科短暂的艺术人生以足够浪漫的方式收场。在外人看来，他身上的一切都是对大卫那样精致、周全的艺术家的否定和颠覆。仿佛像热里科那样，能够为了崇高的艺术理想奉献一切的画家，才是有别于传统画家的"真正的艺术家"。尽管真实的热里科从来也不曾浪漫得那么彻底、纯粹，但他的作品切切实实打动了观众的心。无论对艺术品的创造者还是它们的欣赏者来说，一个属于浪漫主义者的时代已经近在眼前了。

16 新大陆的曙光

又一场革命

就在热里科的《美杜莎之筏》问世几个月后，一桩突如其来的命案彻底葬送了路易十八试图建立一个温和立宪法国的全部努力。1820 年 2 月 13 日，查理 - 斐迪南（Charles-Ferdinand, Duke of Berry）——路易十八的侄子，保障王朝延续的关键——在从巴黎歌剧院归来的路上被人持刀刺死。被捕的刺客直至刑前，都在骄傲地坚称自己忠于共和理想、忠于拿破仑，此番"义举"是为了匡扶共和国正统，清除波旁王朝余孽。这起孤立的事件激励新一代自由派人士重新挑起革命大旗，用暴力手段解决当年大革命没能解决的问题。面对突如其来的暴乱，在保守派的压力下，国王不得不使用军队镇压。尽管革命派的领导者很快被就地正法，但两派重新结盟的希望已经微乎其微，看破一切的国王不再做任何努力，大权落到了他的弟弟查理 - 菲利普（Charles-Philippe）、日后的查理十世（Charles X）手中。

查理十世正是遇刺身亡的斐迪南的父亲。丧子之痛和王兄怀柔政策的失败，令本就持保守主义的他更趋极端，在登基后一心光复由教会和贵族掌权的昔日法国。1829 年，国王组成新的极端保守政府，新选举出的众议院则对国王的方针表示反对。议员们的集体反对让查理十世联想起当年的大革命，进而想到优柔寡断的哥哥路易十六的最终下场。新国王决定先下手为强，发布敕令中止立宪、取消选举结果、发布新选举法。倘若敕令通过，将有大批中产阶级选民失去投票资格。

其结果是，仅仅在敕令发布的第二天，巴黎的选民便已开

始集会，到第三天傍晚时，游行示威已经急速发展为推翻查理十世的革命。被派去镇压群众的军队中不乏拿破仑时代的老兵，领军的却是曾在1814年巴黎保卫战中背叛拿破仑的马尔蒙司令（Auguste de Marmont）。无心作战的部队并不打算同革命者以命相搏，到了第五天，革命者已经控制了巴黎，又一场革命宣告结束。

革命结束之后

在这场为期三天的革命中，有一位年轻的画家怀着复杂的心情观看着这一切。巴黎街道上的战斗简直令他吓破了胆，可当他看到巴黎圣母院上重新飘起被复辟政府废止的法兰西三色旗时，他又情不自禁地热血沸腾，高声称赞起那些刚刚才把他吓得不敢动的革命党来。这位画家的言行举止，全都被一旁的作家大仲马生动地记录了下来。几个月后，画家在给他哥哥的信中称："我正着手完成一幅现代题材作品，一幅描绘街垒战的画……就算我没为祖国母亲打过仗，好歹我为她画过画。"[1]写信的画家名叫欧仁·德拉克洛瓦（Eugene Delacroix），信中提到的那幅画则是《自由引导人民》[图1]。

倘若不是因为家道中落，自视甚高、认为自己在很多领域都能有所建树的德拉克洛瓦不一定会走上职业画家的道路。和他那出身烟草商人之家的朋友热里科不同，德拉克洛瓦的父亲一生纵横官场，早在大革命时期便已是国民公会代表，表决处死路易十六时也有他一票。然而，在德拉克洛瓦的父母相继去世后，16岁的他才发现家产早被自家律师中饱私囊、吃干抹净。也正是这一年，拿破仑兵败，新上台的复辟政府自不可能给这位曾投死国王的官员之子任何仕途可能。德拉克洛瓦不得不重新审视原本只

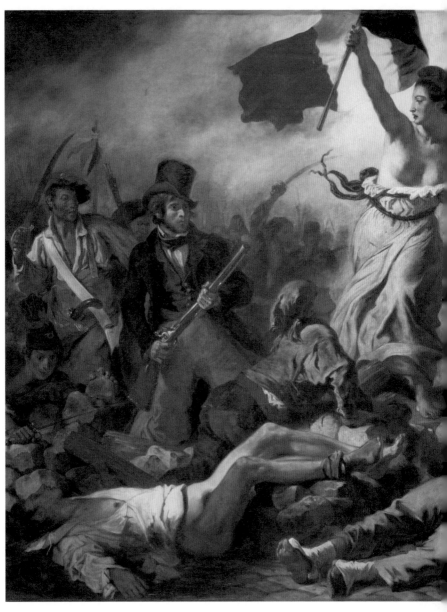

[图 1] 欧仁 · 德拉克洛瓦，《自由引导人民》（ *Liberty Leading the People* ）
1830 年，布面油彩，260 厘米 × 325 厘米，卢浮宫，巴黎

是作为业余雅好的绘画兴趣，并认真决定以此为生。等到《自由引导人民》问世时，德拉克洛瓦已经走到艺术生涯的第十五个年头了。

从画中可以明显看出德拉克洛瓦从前辈们身上学来了什么。这幅画采用了曾在《荷拉斯兄弟之誓》《美杜莎之筏》等作品中屡试不爽的金字塔式构图。前景中的女子高举旗帜的右手既引导着画中人，也牵动着画外观众的目光。画面下方倒在观众面前的死者，则和格罗、热里科等画家笔下的尸体一脉相承。值得一提的是，德拉克洛瓦不但目睹了《美杜莎之筏》的创作过程，甚至还亲身参与其中——他正是《美杜莎之筏》画中前景那位露出脊背、面朝下横尸当场的遇难者的模特。

如果说格罗画中的法军在俄罗斯死得毫无荣耀可言的话，《自由引导人民》中死在巴黎街头的兵士则有过之而无不及。画面右下角的死者的靴子和腰带早就没了踪影，在他左边的死者甚至连裤子和袜子都不见了。死者遗物的去处倒也不难寻找，它们在紧跟三色旗的革命群众身上清楚可见：国王军队的帽子出现在左下角扒着石头向前冲的少年头上；一把马刀

则正被他身旁的那位面目狰狞、工人打扮的男子举在手中，他身上的贝雷帽、腰带和手枪，也都不属于他；画面右侧还有一位两手各拿一把手枪向前冲锋的少年，他肩上斜挎着一个和他的体格根本不相称的挎包。戴着高顶礼帽的先生可能是画面前排仅有的自带革命装备的人，他手中的双管猎枪并非军队制式武器。

这支由街头少年、底层工人和中产阶级组成的队伍，在远处巴黎圣母院上的三色旗鼓舞下，正冲过阿尔科莱桥上砖石垒成的防御工事，攻占桥那头——也就是画外观众所在位置——的市政厅。对他们来说，巴黎的解放已经近在咫尺了。倘若有谁胆敢阻止他们，就会落得和桥上那个没裤子的男人一样的下场。尽管画面下方跪倒在地的伤者从衣着来看只是军队找来修筑工事的临时工，按说和革命队伍同属劳苦大众，但要在此情此景之中生还，他只剩下祈求神明保佑这一个办法了。从他的姿势来看，他可能也确实是这么做的。他努力抬起头，朝向画面中央那位半裸上身的女子，仿佛希望从她那里得到拯救。

这位女子居于画面正中，对于脱离历史情境的当代观众而言，既无法忽视，又难以理解。这位女子便是引导着人民的"自由理想"的化身。现场的群众未必真的亲眼见到眼前的她，但胸中热血澎湃的他们一定感受到了她的存在，并凭着这股劲冒死向前。其实，这种将理想和美德具象化的绘画手法古已有之，鲁本斯便曾将法国人民归纳为一个特定形象画在《法国王后在马赛登陆》中。只不过，这种艺术手法并非人人都能接受。大卫在为拿破仑绘制《分发鹰旗》时，曾打算将"旗开得胜"的寓意画成盘旋在天空的胜利女神，但拿破仑对这种艺术发挥感到莫名其妙，直接让大卫放弃了这个创意。

尽管这种概念对当时的专业观众来说并不稀奇，但德拉克洛瓦的塑造方法却让人大吃一惊。在学院恪守的古典传统下，其形象理应直追古希腊、古罗马的神明雕塑，有着庄严肃穆的仪态和

完美周正的造型。倘若女神在画里没有背后生翅、身披祥云的话，也至少应在穿着打扮上和凡人拉开距离，以免不伦不类。反观德拉克洛瓦笔下的自由女神，尽管她头戴象征自由的弗吉尼亚帽，但她皮肤粗糙、四肢健壮，一手举旗、一手拿枪，宛如亲自下场参与人间的打打杀杀，和她本应展现的崇高形象相去甚远。这样的她在不同观众眼中可以引申出不同含义，例如自由需要亲手去争取、自由和暴力密不可分，等等。但无论她蕴含着多少种寓意，可以确定的是：怜悯和宽恕并不在其中。女神的一只脚已经跨过了面向自己求助的伤者，同时回首呼唤身后群众继续前进。那展现给观众的侧脸，同她手中步枪的刺刀一样冷酷、尖锐。

将以上一切结合起来，就组成了画家德拉克洛瓦眼中的自由、人民与革命。在飘扬的三色旗下，既有崇高的理想，也有卑鄙的恶行。在旁观瞧的德拉克洛瓦也为自己在画中留了位置。他或许把自己想象成那位穿着时髦的先生——那是他在生活中酷爱的打扮——他虽手持兵器、置身革命队伍之中，但他身体微微后仰，面露惊惧之色，并不如身旁的壮士那般狂热；他也可能将自己视为置身事外的一分子：画家的签名出现在一块防御工事的木板上。通过化身为这块无人注意的木板，德拉克洛瓦保持着自己和革命的距离，观察、思考着眼前来来往往的一切。

在如今的卢浮宫里，这幅画就挂在《美杜莎之筏》不远处。但当初《自由引导人民》远不如前者成功。保皇派不喜欢它，因为他们是被革命的对象；新政府不喜欢它，因为它宣扬着随时可以因不满政府而用暴力推翻它的价值观；学院不喜欢它，因为艺术家的画法离经叛道；大众同样不喜欢它，因为它给革命英雄抹了黑。尽管德拉克洛瓦在艺术风格上紧紧追随着热里科的脚步，但他的世界观和价值观已和这位年长他 7 岁的前辈有了巨大的差异。他在给外甥韦尼纳克（Charles de Verninac）的信中写道："这个世纪真是令人难以置信的世纪，哪怕我们亲眼所见，也无法相

信它就这样发生……在三天之内，街上充满着枪战，我们这些百姓随时可能死于非命，更不用说那些在扫把头上插块铁就冲上街的即兴英雄了……但凡是有丝毫理智的人，都会希望这些共和派能够稍息片刻。"[2]

德拉克洛瓦无法像热里科那样为了一个浪漫的信条或理想去献身，并视此为毕生使命。他不再相信革命之后会是更好的明天；不再相信人和人可以通过理性的沟通实现天下大同，他甚至不再相信，值得世人共同坚守的普世真理真的存在——无论是关乎民生，还是关乎艺术。理性主义和革命运动救不了法国人，古典主义也救不了法国艺术家。在普桑 1630 年移居罗马，并为后来人指出这条艺术上的终南捷径后的近两个世纪中，罗马曾是他们取之不尽的灵感之源，但这一次，罗马没有德拉克洛瓦苦苦寻觅的东西。他甚至从未向学院申请参加罗马奖竞赛，这让他成了自普桑以来第一位从未去过罗马的知名法国艺术家。他的灵感之源不在充满陈词滥调的罗马，而在遥远、神秘的东方。

东学西渐

彼时的欧洲人脑海里的"东方"指的并不是欧亚大陆东方的东亚，甚至不是近东、中东。严格来说，它并不客观存在，而是一个被欧洲人幻想出来的桃花源，一个富有异域风情的"阿卡迪亚"。雨果在《东方叙事诗》中称东方是"一个意向和一个想法"。[3] 拜伦则通过一系列叙事诗将东方描绘成了一个充满着阿拉伯神话、爱情、后宫和仇杀的法外之地。出现在文艺作品中的"东方人"在欧洲人眼里或许显得不够开化，但他们的所作所为直率坦荡。和周全世故的欧洲人一比，粗鄙和野蛮反而显得崇高而纯粹。这股向往东方的风潮吹遍欧洲艺

术界的每个角落，在最坚定的古典主义卫道士身上，都留下了清晰的痕迹。

在为拿破仑完成那幅威风凛凛的肖像后不久，安格尔便起身前往罗马，寻找能够超越时光的永恒之美。他对古典审美是如此坚持，毕生都没有改变绘画风格。在他人眼中，安格尔像是"一个生活在19世纪的中国人，却在古希腊的废墟中迷失了方向"[4]。他错过了，或者说是有意识地远离浪漫主义蓬勃发展的巴黎，结果却在那不勒斯接到一件描绘"东方维纳斯"的委托[图2]。买主是拿破仑的妹妹卡罗琳（Caroline Bonaparte），一位紧追艺术风尚的艺术赞助人。占据画面主体的是一具堪称理想的胴体。她的头巾、手中的孔雀羽扇和脚边的烟斗向观众诉说着她的身份——某位苏丹的后宫佳丽。安格尔对这些细节的处理就如同他绘制拿破仑的华服一般工整细致，但他关注的重点从来也不在"东方"，而是始终围绕着"维纳斯"——或者说完美的人体——这一永恒主题。为了将理想美达到极致，安格尔不惜背弃基本的绘画规则，刻意拉长了宫女的脊柱，为她增加了至少三节脊椎，人物的骨盆也被有意识加宽。如果深究下去，她的左腿甚至无法正确衔接在身体上，或者说现实中的人不可能做出和画中一模一样的动作。倘若画中的女子直起身来，更会显得奇怪别扭。这一解剖学上的明显错误给他带来了不少批评，但毫无疑问的是，如果以"正确"的方式来完成这幅画，它的魅力也将荡然无存。安格尔扎实的绘画技法和几十年不变的选题时常让人错将他当成一个循规蹈矩的学院画家，只有在仔细推敲他的画背后的理念时，才会发现他比通常意义上的古典主义画家走得更远。在已经高度完善的绘画体系中百尺竿头更进一步，并不比树一代新风来得容易。只可惜这种突破往往更难被当时的人们察觉，反而误当作老调重弹。安格尔独特的艺术魅力，要到再过接近一个世纪后，才会被那时的现代艺术家们发掘出来。

[图2] 让－奥古斯特－多米尼克·安格尔,《大宫女》(*Grande Odalisque*)
1814 年, 布面油彩, 89 厘米 × 162.5 厘米, 卢浮宫, 巴黎

[图3]让－奥古斯特－多米尼克·安格尔，《荷马礼赞》（*The Apotheosis of Homer*）
1827 年，386 厘米 × 512 厘米，卢浮宫，巴黎

安格尔的坚守令他成为一个极端，以至于人们很容易从他联
想到另一个极端——德拉克洛瓦。在 1827 年沙龙展上，安格尔
带来了新作《荷马礼赞》[图3]，画中的古希腊诗人荷马作为欧洲
正统文化的源头，端坐高台之上接受后人的崇拜。苏格拉底、但
丁、米开朗琪罗、普桑等流芳百世的大师在此共襄盛举，齐聚在
荷马象征的古典精神之下。同年，德拉克洛瓦也带来了他的新作，
二人作品所代表的风格差距是如此之大，他们之间的争议甚至催
生了一幅版画，名字便叫作《1827 年沙龙，浪漫主义和古典主
义在博物馆门口大打出手》[图4]。

画中两名男子打在一起，后面的博物馆守卫则兴致勃勃地
看着热闹。在动手的两人中，任谁都能清楚地分辨左边那位身
材完美、守护着脚边的古希腊石柱的勇士是古典主义英雄。老
实说，那年德拉克洛瓦带到沙龙的惊世骇俗之作《萨丹纳帕路

[图4]《1827年沙龙,浪漫主义和古典主义在博物馆门口大打出手》(*Salon de 1827 | Grand combat entre le Romantique et le Classique à la porte du musée*)
1827年,法国国家图书馆,巴黎

斯之死》[图5]同《荷马礼赞》的差异,远比画中的一黑一白两人来得大得多。

尽管德拉克洛瓦自称这幅画的灵感来自拜伦的同名戏剧,但事实上却和原作大相径庭。拜伦的原作讲述的是传说中古代两河流域的亚述末代帝王萨丹纳帕路斯的故事。这位励精图治的国王无力应对国内的叛乱,虽然战败却拒绝耻辱地投降。在和挚爱互诉遗言后,他走进王座前的火堆自尽,他的爱妃也紧随他殉情。然而,国王殒命的故事一经德拉克洛瓦的改编,彻底失去了沉重的悲壮情绪,反而充斥着暴力与疯狂。画中的国王得知自己命不久长后,决心抢先动手,和那些曾给自己带来欢愉的人和物同归于尽。画中的他漠然地靠在床上,看着卫士将他的爱妃和用人们一个个杀死。按说沙龙展的观众对于毁灭与悲剧的主题并不稀奇,毕竟它们通常会在毁灭的外表之下伴有积极劝诫的主旨。哪怕《美杜莎之筏》带给观众的视觉刺激前所未有,但其内核的批判也是清楚明白的。相比之下,《萨丹纳帕路斯之死》却纯粹地在渲染暴力与混乱,让任何试图从中总结出一个中心思想的观众都无所适从。

这幅作品一经展出,便几乎葬送了德拉克洛瓦的全部社会关系。即便是他的朋友们,也不太能接受这样一幅画。公众对它的

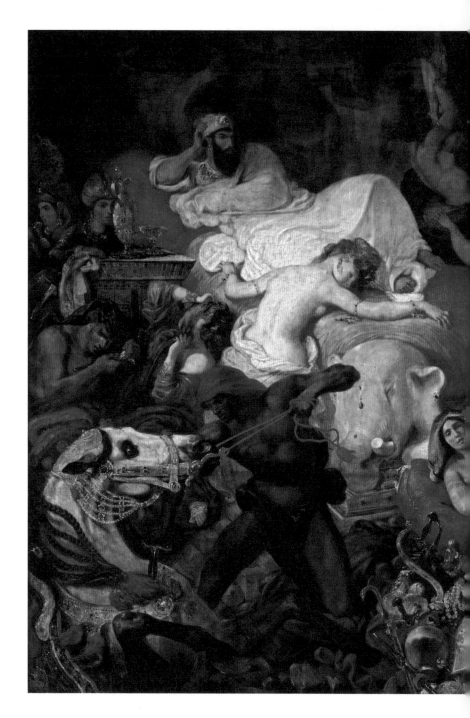

[图 5] 欧仁·德拉克洛瓦,《萨丹纳帕路斯之死》(*Death of Sardanapalus*)1827 年, 390 厘米 × 490 厘米, 卢浮宫, 巴黎

反感空前激烈，以至于有人声称自己甘愿去把德拉克洛瓦的双手砍下来，以免他再画出这样的作品。[5]文化大臣则警告画家，如果他还打算从政府这里获得任何委托的话，最好立刻修改这幅画。面对山呼海啸的批评，德拉克洛瓦倒是不改当初，坚信这是他整个艺术人生的里程碑。他在给友人苏里尔（Charles-Louis-Raymond Soulier）的信中说："沙龙想要说服我这幅画一无是处，但我并不这么觉得……要我说，他们都是傻瓜，这幅画有它的优点和不足，也有我自己觉得不满意的地方，但还有更多的地方是让我心满意足的。"[6]当他在近二十年后终于决定卖掉它时，他还重新画了一幅较小的复制品带在身边，足见这幅画在他心中的分量。

至于德拉克洛瓦口中的优点和不足，彼此相伴相生，均源自作品蕴含的混乱之中。从这幅画的标题来看，主角本是走上绝路的萨丹纳帕路斯，但德拉克洛瓦选择毫无保留地在全画各处制造混乱。国王的大床将画面从左上到右下区分开，前景的明处展现给观众血淋淋的杀戮，周围的暗处则有更多的毁灭与悲剧。国王的身体处在明暗之间，脸上的冷漠更让人毛骨悚然。整幅画看上去就像是一阵席卷而来的台风，所过之处摧枯拉朽，唯有风眼处寂静一片。

德拉克洛瓦对色彩的使用同样建立在否定前人的基础上。他大胆地在画面上使用了鲜艳的红色、白色和黑色，并任由它们彼此碰撞，几乎像是爆炸一样。尽管大卫也曾在《拿破仑加冕》中运用大量的相似色彩，但大卫所追求的却是尽量调和这些鲜艳色彩所具有的强烈特征，让它们携手服务于画面的主题。德拉克洛瓦曾公开批评学院派绘画对待色彩的方式，他说："如果（学院派）画作放在一幅色彩丰富的作品，例如提香或鲁本斯的作品附近，它就现出了原形：粗俗、沉闷又了无生气。"[7]

色彩的交响

德拉克洛瓦的话并不仅仅针对大卫和安格尔，而是针对自普桑以来的整个学院派体系。早在普桑决心摒弃光线和色彩的诱惑去追求永恒之美时，就为后世有志于此的艺术家定下了规矩。在教学过程中，学院派画家还逐渐形成了一种观念，认为人对色彩的敏感度更多是一种天赋，很难通过教学传承。而对线条、结构和光影的塑造能力，却是可以通过后天学习获得的。行内有句俗话："美术家可以造就，着色师却是天生的。"[8]普桑留下的传统能够得到巩固，也有认知层面的原因。

当德拉克洛瓦被朋友问到为何要执着于色彩间的碰撞时，他用自己酷爱的音乐打了比方："音乐的和谐，并不仅仅存在于某个音或某个和弦中，而是在它们的关系、先后逻辑、衔接，甚至是在人耳朵里的回响中。绘画也是如此！你看，给我这个蓝靠枕和红毯子，我把它们并排摆在一起，它们相互触碰，甚至把对方偷到自己身上。红毯染上了一点蓝色，蓝靠枕染了一点红色，在它们交界的地方，紫色诞生了。你可以用画笔蘸上最暴力的色彩，再把它们一齐堆到画布上。难道说这些强烈的对比就会毁掉画面的和谐吗？不，因为一切都通过色彩的反射联结在一起。你可以把这种碰撞从画中拿掉，但这样做会伴有一个小小的不便：一旦失去这种碰撞，你就连整幅画也一同失去了。"[9]德拉克洛瓦敏锐地感觉到色彩彼此间的关系中存在着丰富的变化和韵味，他希望能像好友肖邦创造旋律那样，创造出色彩之间的和谐。只可惜在当时的环境下，这一观念对观众而言过于前卫了。

德拉克洛瓦对色彩倾注的心思不仅存在于选择它们的瞬间，同时也贯穿于他将它们施加在画布上的整个过程中。画布上充满了清晰可见的落笔痕迹，观众至今仍能观察到画家运笔的轨迹。

这样宛如一气呵成的画法让作品更显出豪放不羁的运动感。不过，为了尽可能地呈现出色彩交融的复杂韵味，德拉克洛瓦在很多地方进行了反复的打磨塑造。他会先画上底色作为基础，待其干透后为这块色彩刷上一层非常薄的油，再画上第二层颜色。通过调整颜料的透明度，增加颜色层次的方式，德拉克洛瓦笔下人物的肌肤和光影就像他说的那样，相互触碰、影响。当红床单和绿面纱同人的肌肤相遇时，阴影可以呈现出褐色、绿色、红色……[图6] 反观安格尔在《大宫女》中对色彩的运用，画家剔除了光线在每一刻、每一处可能产生的万千变化，将画中的一切提炼成它们"原本"的样子——前提是这种理想状态真的存在的话。与其说安格尔在描绘一块阴影，不如说他在用画笔写下他对阴影这个概念的定义。安格尔这样做自和他的艺术理念相契合，但在德拉克洛瓦眼里，只能从这样的作品中感受到"粗糙、孤立、冰冷"[10]。

[图6]《萨丹纳帕路路斯之死》(局部)，掩面后宫肩膀和俯身爱妃胴体

从立意到用色，德拉克洛瓦在方方面面同艺术界的主流价值观唱反调。其实，在向他涌来的大量批评中，也存在着中肯之言。他的朋友奥古斯特·雅尔批评道："他想要创造混乱，但忘记了混乱中同样蕴含着自己的逻辑。"[11] 尽管在创作过程中有朋友提醒，但德拉克洛瓦最终还是没有去统一每一个人物的视角，这让整幅画的透视一塌糊涂。按说如果观众的视线处在和前景被杀的佳丽平行的位置，我们看到的国王应该是被仰视的，而不是平视的。这样的错误充斥着整个画面。不仅如此，虽然德拉克洛瓦在人物的塑

造上下了很大功夫，让每一组人和物彼此呼应——例如左下角正要杀死战马的奴隶同马、国王同已经殒命的爱妃——但一旦观看的对象扩展到整幅画，便会发现这一块块构成整幅画的要素各自占据着画面一隅，无论是它们的结构还是色彩，都没能像德拉克洛瓦理想中那样交响起来。

一个朋友在见到装上画框的这幅画时，还以为德拉克洛瓦昏了头，将原本更完整的画面胡乱裁成现在的样子，才使得最终的观感一塌糊涂。换句话说，德拉克洛瓦追求的是呈现混乱，但最终没能驾驭混乱。对此，画家心知肚明。他在几年后向友人坦白道："重看这幅画，你知道我想到了什么？我觉得我当时还是个学生。颜色就像是文章里的句子，一个人只有能够精准调动一句句话，才能称之为作家。画画也是如此，我的调色板今非昔比了。或许它不像曾经那么才华横溢，但它也不再是脱缰的野马了。它就像是一把只会演奏出我想要的声音的乐器。"[12]

[图7] 德拉克洛瓦的调色板和画笔，德拉克洛瓦博物馆，巴黎

在他流传至今的调色板 [图7] 上，工整地排布着超过 20 种颜料，几乎涵盖了市面上能买到的全部品种。在这块被波德莱尔（Charles Baudelaire）称为"一束精心搭配过的花"[13] 的调色板上，既体现着德拉克洛瓦对色彩的理解和热忱，也见证着这位大师的成长。在《萨丹纳帕路斯之死》问世三年后完成的《自由引导人民》背后，正是一个同样怀有创作激情，但更理智地寻找醒目地表达激情途径的德拉克洛瓦。

一个真正的浪漫主义者

　　尽管德拉克洛瓦对自己的作品有着十足的信心，但当时的观众却并不买账。《萨丹纳帕路斯之死》展出后一直留在艺术家身边，《自由引导人民》虽被政府买下，但不久后便悄无声息地还给了画家。德拉克洛瓦在那段时间较受欢迎的作品，则是和《大宫女》类似题材的《阿尔及尔妇女》^[图8]。那是他作为随行使臣出访摩洛哥时，根据当地见闻画成的作品。观众的兴奋点在于他们得以透过德拉克洛瓦的纪实描绘，一窥传说中的后宫究竟是什么样子。画中的宫女们和安格尔想象出来的产物非常不同，她们身着讲究的服饰，慵懒、放松地坐在水烟缭绕的画里。如此充满细节的描绘为欧洲观众带来了更充分的想象空间。

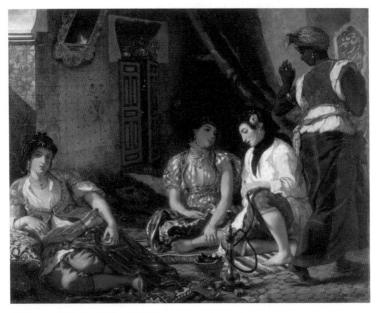

[图8] 欧仁·德拉克洛瓦，《阿尔及尔妇女》（ The Women of Algiers ）
1834 年，布面油彩，180 厘米 × 229 厘米，卢浮宫，巴黎

德拉克洛瓦画这幅画的目的不仅仅是服务观众的猎奇心态，他在这幅作品上进一步实践了他的艺术主张。画中的人与物不再遵循古典技法的原则，有着清晰的轮廓和线条，而是在一块块色彩彼此堆叠挤压的过程中被塑造出来。一块织物的花样在不同色调、光线和反射之下，呈现出精妙的变化。德拉克洛瓦几乎每画上一两笔，就要重新在调色板上调整颜色。尽管这幅画依旧是他回到法国后在画室完成的，但画面的光线却更加接近自然光的观感[图9]。相比之下，安格尔在表现类似质地的头巾时，为它构建的光影变化纯粹得宛如绘制一个标本[图10]。

[图9]《阿尔及尔妇女》（局部）

[图10]《大宫女》（局部）

　　在这之后的几十年里，德拉克洛瓦继续探寻着色彩的潜力。他对古典传统的颠覆并没有立刻让整个艺术界改头换面，但他也称不上落魄失意。他持续收到绘画委托，也有精力探索自己感兴趣的领域。用他自己的话说："光是那些亟待动笔的成熟构想，就已经足够我干上两辈子了，如果要把那些值得占据我的脑筋去思考和摸索的项目也算上，更足够我忙四百年了。"[14]

与此同时，他在《自由引导人民》中对革命流露的审慎变成了现实：1848年，革命浪潮卷土重来，被上一场革命推上历史舞台的国王路易–菲利普一世（Louis Philippe I）在十八年后成了被革命的对象。风水轮流转，这一次坐上法兰西头把交椅的是当年那位拿破仑皇帝的侄子——拿破仑三世（Napoleon III），法国历史上的最后一任君主。经历了1851年的动荡岁月后，法国走上了现代化进程，城市吸收着四面八方的资源和想要改变命运的人……从经济发展机制和社会关系来说，那时的法国和今天已经没有本质差别。

1859年，德拉克洛瓦有生之年最后一次参加沙龙展，直到那时，他在大众的心中依然是一个出格、疯狂的怪才。不过，他的影响已经沁入了新一代艺术家的心里。当他在四年后去世时，在简朴的葬礼上为他送别的人群中既有波德莱尔这样的毕生好友，也有马奈（Édouard Manet）、拉图尔（Henri Fantin-Latour）等尚且一文不名的青年画家。其实，这些青年人同德拉克洛瓦远远谈不上交情，马奈和他仅有的接触，便是请大师准许马奈临摹他的作品。然而，德拉克洛瓦葬礼的草草收场令拉图尔感到义愤难当，他当即下定决心，要和朋友们一起纪念这位大师，并让世人知晓他在他们心中是多么伟大。

画中[图11]以肖像画形式出现的德拉克洛瓦无疑是这幅画的意义所在。他被众人团团围住，这些人大多穿着德拉克洛瓦酷爱的笔挺黑衣，画中仅有的彩色部分正是摆在德拉克洛瓦肖像前的那束花。这样的安排既是向德拉克洛瓦表达敬意的方式，同时也表明德拉克洛瓦毕生对色彩的重视实实在在地传达给了新一代艺术家。

画中仅有的那位没穿外套、手持画板的正是这幅画的作者拉图尔。波德莱尔坐在画面最右下角，站在他右边的是马奈，惠斯勒则站在德拉克洛瓦肖像的另一边，回过头望向观众。其实，马

[图 11] 亨利·方丹-拉图尔,《向德拉克洛瓦致敬》(*Hommage à Delacroix*)
1864 年, 160 厘米 × 250 厘米, 奥赛美术馆, 巴黎

奈和惠斯勒这两位日后开宗立派的大师并没有直接继承德拉克洛瓦的画法,画家们表达敬意的对象,并非德拉克洛瓦的艺术风格,而是这位前辈本身。德拉克洛瓦亲手为后人打开了新世界的大门,那是一个无须墨守古典传统教条,可以自由探索无限可能的广阔天地。他的一生说明,浪漫主义艺术理想并不是要艺术家将自己置身于苦难和折磨之中,仿佛只有同社会格格不入才称得上艺术家。表面的磨难只是对浪漫主义的拙劣模仿,真正的浪漫主义艺术理想,是贯彻于艺术探索中的对传统的质疑、对自由的追求和对未知的向往。从这一点延伸出去,无论它的产物究竟是基于认知的现实主义、强调"为艺术而艺术"的唯美主义,还是从画室走向自然的印象主义……在那些自信、朝气蓬勃、富有进取心的新一代艺术家身上,都继承着源自德拉克洛瓦的浪漫精神。

在德拉克洛瓦之前,古典主义曾是明确的终极答案,浪漫主义则是一个模糊的状态。自德拉克洛瓦以后,法国的艺术不再循着师徒继承的脉络变化,转而进入了一个百花齐放的新时代。德

拉克洛瓦对色彩的开创性运用、对艺术观念和立意的突破，固然足以让他成为浪漫主义绘画的代表，但他的意义远不止于此。德拉克洛瓦和那些自查理曼时代以来的每一位性格不同、风格各异的艺术大师一道，塑造出了法国的艺术世界。

>> 德拉克洛瓦曾在大仲马的聚会上即兴挥毫

1833 年，大仲马邀请众多青年艺术家参与他组织的雅宴，并请其中的画家们动笔装点活动会场。大多数艺术家均在活动开始前几天便早早到场，完成了他们的创作。唯有一位名叫德拉克洛瓦的青年，活动当天才姗姗来迟，他被引至为他留好的空白画板前，欣然接受了大仲马出的题目"落败的罗德里克王"，并开始了他的即兴表演。大仲马回忆道：

他既没有脱下那修身的燕尾服，也没有卷起袖子，更没有罩上一件防尘的外套，就这么衣冠楚楚地拿起一根炭条动笔了。几笔过后，已然依稀可见一匹战马，又几笔后，骑士、风景、战场均有了大致的模样。就在其他人还等着他继续完善画稿时，胸有成竹的他早已放下炭条，拿笔画了起来。几乎是一眨眼的工夫，观众眼中已经浮现出一位受了伤、流着血、几乎是被自己那同样重伤的战马驮着走的骑手……我亲眼得见这位当代鲁本斯边构思、边下笔，不过两三个小时的工夫，大作已成。[15]

大仲马的生动记述，成了后人了解德拉克洛瓦其人的宝贵文献。

德拉克洛瓦，《罗德里克王》（*King Roderick*），1833 年，纸本蛋彩，192 厘米 × 95 厘米，不来梅艺术馆（*Kunsthalle Bremen*），不来梅

注释及图片来源

序言

[1] 乔治·杜比主编，吕一民、沈坚、黄艳红等译，2010，《法国史》，北京：商务印书馆，2 页。

1

[1] 乔治·杜比主编，吕一民、沈坚、黄艳红等译，2010，《法国史》，北京：商务印书馆，235 页。

[2] 查理大帝又译查理曼，法文查理大帝的"曼"字（法语：-magne）由拉丁语"伟大的"（拉丁语：magnus）演变而来，包含有"大帝"的意思。

2

[1] Ball, P., 2008. *Universe of stone: a biography of Chartres Cathedral*, New York: Harper, p44.

[2] Suger, & Panofsky, E.,(ed. nd tr.), 1946, *On the Abbey Church of St.-Denis and It's Art Treasures*, Princeton, NJ: Princeton University Press, p51.

[3]《撒母耳记上》2：8.

[4] Grant, L., & Bates, D., 2016. *Abbot Suger of St-Denis: Church and State in Early Twelfth-Century France*, London: Routledge, p88.

[5] Grant, L., & Bates, D., 2016. *Abbot Suger of St-Denis: Church and State in Early Twelfth-Century France*, London: Routledge, p95.

[6] 乔治·杜比主编，吕一民、沈坚、黄艳红等译，2010，《法国史》，北京：商务印书馆，372 页。

[7] Simson, O., 197[4] *The Gothic Cathedral: Origins of Gothic Architecture and the Medieval Concept of Order*, Princeton, NJ: Princeton University Press, p75.

[8] 神圣罗马帝国源自东法兰克王国。自 843 年的《凡尔登条约》将莱茵河以东分割为东法兰克王国后，962 年，东法兰克国王奥托一世（Otto I）占领了意大利部分地区，并由教宗若望十二世（Pope John XII）加冕，称他为"神圣罗马帝国的皇帝"。现代的联邦德国和奥地利共和国都视神圣罗马帝国为两国历史及德意志民族历史的一部分。

[9] Ball, P., 200[8] *Universe of stone: a biography of Chartres Cathedral*, New York: Harper, p36.

[10] 里弗尔为法国古代货币单位，1124 年的 1 里弗尔约合 2020 年的 21500 元人民币。

[11] Suger, & Panofsky, E.,(ed. nd tr.), 1946, *On the Abbey Church of St.-Denis and It's Art Treasures*, Princeton, NJ: Princeton University Press, p63.

[12] Suger, & Panofsky, E.,(ed. nd tr.), 1946, *On the Abbey Church of St.-Denis and It's Art Treasures*, Princeton, NJ: Princeton University Press, pp73-74.

[13] 严格来说，在始建于 1093 年的英格兰达勒姆大教堂的中殿上已经能够看出，当时的建筑匠师曾试图进行类似的尝试，但那位建筑匠师最终选择了更保守的半圆拱来完成交叉拱，只在横切拱的地方略微呈现出尖拱的样式。

3

[1] Vasari, G., 1907, *Vasari on Technique*, London: J. M. Dent & Company, p83.

[2] Ball, P., 200[8] *Universe of stone: a biography of Chartres Cathedral*, New York: Harper, p48.

[3] Hamburger, J. F., & Bouché, A. M.,(ed.), 2006, *The Mind's Eye: Art and Theological Argument in the Middle Ages* , Princeton, NJ: Princeton University Press, p19.

[4] 闪电从东边发出，直照到西边。人子降临，也要这样。（《马太福音》24：28）

[5] 我就是门；凡从我进来的，必然得救。（《约翰福音》10：9）

[6] Ball, P., 200[8] *Universe of stone: a biography of Chartres Cathedral*, New York: Harper, p20.

[7] Murray, S., 1987, *Building Troyes Cathedral: The late Gothic campaigns*, Bloomington: Indiana University Press, pp78-79.

[8] 摩西，亚伦，拿答，亚比户，并以色列长老中的七十人，都上了山。他们看见以色列的神，他脚下仿佛有平铺的蓝宝石，如同天色明净。（《出埃及记》24：9-10)

[9] 多明尼库斯·贡狄萨利奴斯（Dominicus Gundissalinus），12 世纪西班牙人，中世纪的翻译家，曾将阿拉伯哲学典籍翻译为拉丁文。他曾于沙特尔大教堂完成学业。

[10] Dehio, G., & Bezold, G., 1901, *Die Kirchliche Baukunst Des Abendlandes*, A. Bergstra¨sser, Stuttgart, p383.

[11] Suger, & Panofsky, E.,(ed. nd tr.), 1946, *On the Abbey Church of St.-Denis and It's Art Treasures*, Princeton, NJ: Princeton University Press, pp109-110.

4

[1] 埃居，法国古货币，自 1266 年起开始铸造，在林堡兄弟生活的时代，1 埃居由 3.95 克黄金铸造，约等于 22 索尔（同时代铜币）。林堡兄弟在勃艮第公爵处工作的薪水为每人每日 10 索尔。

[2] 这一传说最初见于公元 660 年前后的《法兰克人史》（*Gesta Francorum*）一书，作者化名为弗莱德加（Fredegar）。

[3] Husband, T. B., 2008, *The Art of Illumination, The Limbourg Brothers and the Belles Heures of Jean de France*, Duc de Berry, New Haven: Yale University Press , pp314-419.

5

[1] 乔治·杜比主编，吕一民、沈坚、黄艳红等译，2010,《法国史》，北京：商务印书馆，518 页。

[2] 跪凳（prie-dieu），是一种用于个人祈祷的木台，通常由一个跪台和用于支撑手臂或书籍的台面组成。天主教徒用膝盖跪在跪台上，并将双手拄在台面上祈祷。

6

[1] Smith, M. H., 1989, *François Ier, l'Italie et le château de Blois*, Bulletin Monumental, 147-4 , pp307-308.

[2] 乔治·杜比主编，吕一民、沈坚、黄艳红等译，2010,《法国史》，北京：商务印书馆，584 页。

[3] Knecht, R., 1994, *Renaissance Warrior and Patron: the Reign of Francis I*, Cambridge: Cambridge University Press, p441.

[4] Cox-Rearick, J., 1996, *The Collection of Francis I: Royal Treasures*, New York: Harry N. Abrams, p87.

7

[1] Keyes, R., 2006, *The Quote Verifier: Who Said What, Where, and When*, New York: St. Martin's Griffin, p24.

[2]《约翰福音》8：12。

[3] 乔治·杜比主编，吕一民、沈坚、黄艳红等译，2010,《法国史》，北京：商务印书馆，567 页。

[4] 原诗为：我要使这座坟墓在村民中享有英名，我要让托斯卡纳山和里古利亚山的牧羊人，朝拜这个孤寂的角落，因为这里曾是你的居所。我要让他们瞻仰美丽方碑上的铭刻，这些铭刻时时刻刻令我战栗，它用巨大的哀愁扼住我的心头。"面对麦利西欧，这女子总是那样高傲和刚强，现在却温顺谦卑地安眠于冰冷的石床。"（唐纳德·普雷齐奥西主编，易英、王春辰、彭筠 等译，2016，《艺术史的艺术：批评读本》，上海：上海人民出版社，250 页。）

[5] Argonne, B., 1713, *Mélange d'istoire et de littérature*, Vol.2, Rotterdam: Chez Elie Yvans, p155.

[6] Rosenberg, P., & Christiansen, K.,(ed.), 2008, *Poussin and Nature: Arcadian Visions*, New York: Metropolitan Museum of Art, p292.

[7] Félibien, A., 1685, *Entretiens Sur Les Vies Et Sur Les Ouvrages Des Plus Excellens Peintres Anciens Et Modernes*, Vol. 8, Paris: Chez la Veuve de Sebastien Mabre-Cramoisy, p307.

8

[1] 乔治·杜比主编，吕一民、沈坚、黄艳红等译，2010，《法国史》，北京：商务印书馆，697 页。

[2] Rouvroy, L., & Coirault, Y.,(ed.), 1985, *Mémoires, Additions au Journal de Dangeau*, Paris: Gallimard, p382.

[3] Siculus, D., & Oldfather, C. H.,(tr.), 1963, *The Library of History, Book XVII*, Cambridge, MA: Harvard University Press, p225.

[4] 刘易斯·芒福德著，宋峻岭、倪文彦译，2014，《城市发展史：起源、演变和前景》，北京：中国建筑工业出版社，392 页。

[5] 法国旧货币单位，相当于英国的"镑"。它的币值因连年战事不断波动，1689 年约合 8.33 克纯银，同期一位男佣的月薪约为 8 里弗尔。

9

[1]《皮埃罗》上的绘画手法和美国国家美术馆中收藏的另一幅画有皮埃罗的华托原作《意大利喜剧演员》如出一辙，卢浮宫中还藏有一幅华托头号追随者——朗克雷（Nicolas Lancret）绘制的《意大利即兴喜剧演员》，画中的皮埃罗就像是从华托的画中走出来一样。考虑到朗克雷毕生唯华托马首是瞻，他很可能亲眼见过华托的作品，并将其用在了自己的画中。（Grasselli, M. M., Rosenberg, P., & Parmentier, N., 1984, *Watteau: 1684 - 1721*,

Washington, DC: National Gallery of Art Publications, p434.）

[2] Wilde, O., & Ellmann, R.,(ed.), 1968, *The Artist as Critic: Critical Writings of Oscar Wilde*, New York: Random House, p389.

10

[1] Laing, Alastair, 1986, *François Boucher, 1703-1770*, New York: The Metropolitan Museum of Art, pp45-46.

[2] MacDonald, H.,(ed.), 2016, *French Art of the Eighteenth Century: The Michael L. Rosenberg Lecture Series at the Dallas Museum of Art*, New Haven: Yale University Press, p105.

[3] Du Hausset, Mme., 1904, *Secret memoirs of the courts of Louis XV and XVI*, Paris; Boston: Grolier Society, p124.

[4] Sée, H., 2004, *Economic and Social Conditions in France During the Eighteenth Century*, Kitchener: Batoche Books, p20.

[5] Voltaire, Hellegouarc'h, J.,(ed.), 1998, Mémoires, Paris: Le Livre de Poche, p105.

[6] 狄德罗著，陈占元译，2002，《狄德罗论绘画》，桂林：广西师范大学出版社，16—17 页。

11

[1] 迈克尔·弗雷德著，张晓剑译，2019，《专注性与剧场性：狄德罗时代的绘画与观众》，南京：江苏凤凰美术出版社，9—10 页。

[2] 狄德罗著，陈占元译，2002，《狄德罗论绘画》，桂林：广西师范大学出版社，14 页。

[3] Levey, M., & Kalnein, W. G., 1972, *Art and Architecture of the Eighteenth Century in France*, Harmondsworth: Penguin Books, p47.

[4] Levey, M., & Kalnein, W. G., 1972, *Art and Architecture of the Eighteenth Century in France*, Harmondsworth: Penguin Books, p150.

[5] 狄德罗著，陈占元译，2002，《狄德罗论绘画》，桂林：广西师范大学出版社，37 页。

[6] 狄德罗著，陈占元译，2002，《狄德罗论绘画》，桂林：广西师范大学出版社，36 页。

[7] Yates, L. H., 1897, *A Handbook of Fish Cookery*, New York: Ward, Lock & Bowden, pp54-55.

[8] 狄德罗著，陈占元译，2002，《狄德罗论绘画》，桂林：广西师范大学出版社，36—37 页。

[9] 乔治·杜比主编，吕一民、沈坚、黄艳红等译，2010，《法国史》，北京：商务印书馆，781页。

12

[1] 大卫·休谟（David Hume），英国哲学家、历史学家，主张应对一切理所应当的知识、传统、信仰抱持怀疑态度来进行思考，拒绝先入为主的盲从。休谟曾于1763年到访凡尔赛，见到了未来的路易十六，当时年仅9岁的小王子亲口向这位学者表达了敬佩之情。在路易十六之后的人生中，他一直试图从休谟的《英格兰史》中思考王权面临危机时的解决之道。

[2] Fontenai, A., 1785, *Observations sur le sallon de 1785*, Collection Deloynes, xiv, No. 33[9] Paris: Biblioth è que nationale de France, pp4-5.

[3] 亚历克西·德·托克维尔著，冯棠译，1992，《旧制度与大革命》，北京：商务印书馆，41页。

[4] Stewart, J. H.,(ed.), 1951, *A Documentary Survey of the French Revolution*, New York: Macmillan, pp29-30.

[5] McPhee, P.(ed.), 2013, *A Companion to the French Revolution*, Oxford: Wiley-Blackwell, p233.

[6] Hardman, J., 2016, *Life of Louis XVI*, New Haven, CT, and London: Yale University Press, p21.

[7] Verger, F. J.(ed.), 1837, *Archives curieuses de la ville de Nantes et des départements de l'Ouest, pi è ces authentiques, recueillies et publ. par F.-J. Verger*, Volumes 3-5; Volume 132, p263.

[8] Down, D. L., 1977, *Pageant-Master of the Republic*, New York: Beaufort Books, p39.

[9] 西蒙·李著，杨多译，2020，《大卫》，长沙：湖南美术出版社，165页。

[10] 得知路易十六死讯后，普罗旺斯伯爵宣布立路易十六被监禁的次子为路易十七，这位名义上的国王在1795年早夭，随后普罗旺斯伯爵依据王位继承顺位自立为法王。

[11] Wildenstein, D., & Wildenstein, G., 1973, Documents compl é mentaires au catalogue de l'oeuvre de Louis David, Paris: Fondation Wildenstein.

[12] 西蒙·李著，杨多译，2020，《大卫》，长沙：湖南美术出版社，197页。

[13] Stewart, J. H.,(ed.), 1951, *A Documentary Survey of the French Revolution*, New York: Macmillan, p780.

13

[1] 乔治·杜比主编，吕一民、沈坚、黄艳红等译，2010，《法国史》，北京：商务印书馆，877 页。

[2] Ludwig, E., Paul, E., Paul, C.,(tr.), 1953, *Napoleon*, New York: Modern Library, p226.

[3] 西蒙·李著，杨多译，2020，《大卫》，长沙：湖南美术出版社，218 页。

[4] 皮埃尔·罗森伯格著，杨洁 等译，2014，《卢浮宫私人词典》，上海：华东师范大学出版社，213—214 页。

14

[1]《马可福音》8：1-3。

[2] 皮埃尔·罗森伯格著，杨洁等译，2014，《卢浮宫私人词典》，上海：华东师范大学出版社，306 页。

15

[1] Athanassoglou-Kallmyer, N., 2010, *Théodore Géricault*, New York: Phaidon Press, p38.

[2] Berlin, I., 1999, *The Roots of Romanticism*, Princeton, NJ: Princeton University Press, pp14-15.

[3] 乔治·杜比主编，吕一民、沈坚、黄艳红等译，2010，《法国史》，北京：商务印书馆，915 页。

[4] Athanassoglou-Kallmyer, N., 2010, *Théodore Géricault*, New York: Phaidon Press, p144.

[5] 大卫·布莱尼·布朗著，马灿林译，2019，《浪漫主义艺术》，长沙：湖南美术出版社，105 页。

[6] Athanassoglou-Kallmyer, N., 2010, *Théodore Géricault*, New York: Phaidon Press, p130.

16

[1] Jobert, B., 2018, *Delacroix: New and Expanded Edition*, Princeton, NJ: Princeton University Press, p130.

[2] Jobert, B., 2018, *Delacroix: New and Expanded Edition*, Princeton, NJ: Princeton University Press, p130.

[3] 大卫·布莱尼·布朗著，马灿林译，2019，《浪漫主义艺术》，长沙：湖南美术出版社，268 页。

[4] Vigne, G., 1995, Ingres, New York: Abbeville Press, p6.

[5] O'Neill, J. P.,(ed.), 1991, *Eugène Delacroix (1798‑1863): Paintings, Drawings, and Prints from North American Collections*, New York: Metropolitan Museum of Art, p16.

[6] Jobert, B., 2018, Delacroix: *New and Expanded Edition*, Princeton, NJ: Princeton University Press, p80.

[7] 菲利普·鲍尔著，何本国译，2018，《明亮的泥土：颜料发明史》，南京：译林出版社，207 页。

[8] 菲利普·鲍尔著，何本国译，2018，《明亮的泥土：颜料发明史》，南京：译林出版社，207 页。

[9] Sand, G., 1873, *Impressions Et Souvenirs*, Paris: Michel Lévy, pp81–82.

[10] 菲利普·鲍尔著，何本国译，2018，《明亮的泥土：颜料发明史》，南京：译林出版社，208 页。

[11] Jobert, B., 2018, *Delacroix: New and Expanded Edition*, Princeton, NJ: Princeton University Press, p83.

[12] Delacroix, E., 1865, *Sa Vie Et Ses Œuvres*, Paris : J. Claye, pp70–71.

[13] 夏尔·波德莱尔著，P.E. 夏维，英译，胡晓凯，汉译，2014，《现代生活的画家》，北京：中国对外翻译出版公司，57 页。

[14] Silvestre, T., 1864, *Eugeène Delacroix: Documents Nouveaux*, Paris: Michel Lévy, p43.

[15] Dumas, A., 1996, Delacroix, Paris: Mercure de France,pp97–99.

图片来源

后记

百余年前，徐悲鸿求学巴黎，得以博览西方古今艺术之真迹。"法国派之大，乃在其容纳一切"是归来的他对这个艺术国度最深刻的印象。在具体解释什么是"大"时，他用上了包括"高妙、华贵、缥缈虚和、精微幽深、逸韵、苍茫沉寂……"在内的种种词汇，但仍无法尽数法国艺术的百种风情、万千变化。

这也是我初次抵达法国，投身那里的博物馆中时的最初感受。我在第一册《如何看懂艺术》的前言中提过，在前往卢浮宫之前，我和家人原本为这个博物馆预留了三个整天的行程，并认为这在一个长假中已经非常奢侈，但当我们实际抵达，踏进任意一个展厅的瞬间，便意识到任何试图尽览卢浮宫的计划都是徒劳的。卢浮宫一馆尚且如此，更不用说在巴黎乃至法国林立的艺术殿堂了。在那次行程之后，我便收起了自己不切实际的胃口，转而结合观看作品的视觉体验和现场导览以及出行前后阅读的文献书籍，试着在有限的时间内，充分地享受我和每一件作品的缘分。

这次游学先是成为我日后开始用写作的方式分享艺术的契机，并在随后的日子里反复向自己发问："如何用仅仅一本书的篇幅，向一位艺术爱好者介绍绝不可能尽数的法国艺术？"对此，我给出的答案是：我们对"法国"的理解，影响着"法国艺术"在我们眼中的模样。

最初，在或是"拥有"法国的领土和人民，或是"撬动"着法国变革的克洛维一世、矮子丕平、查理大帝、叙热院长心中，法国是君主与教会的唇齿相依，休戚与共。教宗斯德望二世要靠着丕平的兵马才在俗世间占得一方领土，路易六世也要在御驾亲征前领受教会的祝福。对政教合一原则的贯彻和发扬，既是法国跻身中世纪欧洲强国的关键，也是法国中世纪艺术蓬勃发展的土

壤。欧洲各地屹立至今的哥特式大教堂以及教会所收藏的宗教典籍中，均可见到法国艺术家、建筑师的智慧结晶。

这个观念自查理七世起有了变化，并在路易十四一朝迎来了另一个高峰。法国的君主们在面对或明或暗的危机时，试图尽一切可能将权力牢牢抓在手中。在积极接受来自意大利的艺术影响后，法国的艺术赞助人和艺术家共同为本土的艺术赋予了"普天之下，莫非王土，率土之滨，莫非王臣"的主旨。在高亢恢宏的宫廷艺术中，我们还能从普桑、华托等艺术家的作品中看到法国人在稍微放松下来时的精神世界。

接下来的发展出乎所有人的预料，在布歇和夏尔丹的作品所体现的审美中，暗含着法国社会贫富悬殊、阶级分化的现实。说不清究竟是从谁的哪一次演讲、哪一场沙龙、哪一篇文章开始，法国的主人发生了变化，新兴富有的中产阶级走上历史舞台。他们在启蒙思想的鼓舞下寻求理性、科学，以及一种更加现代的社会规则。新旧世界观的冲突导致了一场前所未有的大革命，我们至今都还能感受到那场革命的余波。

拿破仑和法国王室复辟政权的轮番登台，展现了社会变迁的复杂性。在这场时代巨变中，理性主义和情感、想象同样吸引着艺术家去追求。一些艺术家决定顺势而为，占据时代的高点；一些艺术家选择同时代、同自我和解，寻找自己的生存之道；还有一些艺术家则始终拒绝妥协，在艺术创作和人生的两条道路上都希望给自己一个交代。当法国的工业化和现代化终成一股不可逆转的时代洪流时，复杂、多样且具有颠覆性的新艺术也呼之欲出。

虽然在19世纪中期以前的千余年间，在法国这片土地上讨生活的艺术家既有本土的人才，也有他乡的高人，但总体来说，他们的创作仍然可以被归纳在"法国的"艺术范畴之内。然而，这本书的结尾之后发生的艺术故事，就很难单纯用国别来限定了。从19世纪50年代起至20世纪早期，惠斯勒、梵高、毕加索、

克林姆特……包括前文提到的徐悲鸿，这些日后响当当的大师，从世界各地出发，目的地则只有一个——巴黎。哪怕我们不能简单粗暴地将现代艺术等同于法国艺术，但至少我们可以说，那时的巴黎是整个西方现代艺术的起点。

也正因如此，我的这本讲述法国艺术故事的书从这片土地上的人民以法兰克人自居开始，到世界各地的艺术家聚焦于法国结束。单纯属于法国人的艺术故事在这里暂且告一段落，而更多发生在法国的艺术故事，则要留在日后的新篇章中展开了。

感谢未读又一次给我提供了讲述伟大艺术品背后故事的机会，我想在这里谢谢他们对我始终如一的支持和鼓励。我还想感谢我的伴侣卢世颖，没有她的帮助，这本书绝不会是如今的模样。最后，我还要感谢读到这里的读者朋友，你们的鞭策和认可是我持续写作的动力。我期待着通过未来的新作品再和大伙儿相聚。

翁昕，2021 年于北京

因为艺术，所以法国：
从法兰西的诞生到拿破仑时代

翁昕 著

图书在版编目 (CIP) 数据

因为艺术，所以法国：从法兰西的诞生到拿破仑时代 / 翁昕著 . – 北京：北京联合出版公司，2022.1
ISBN 978-7-5596-5572-1

Ⅰ . ①因… Ⅱ . ①翁… Ⅲ . ①艺术史－法国 Ⅳ . ① J156.509

中国版本图书馆 CIP 数据核字 (2021) 第 192117 号

出 品 人	赵红仕
选题策划	联合天际·文艺生活工作室
特约编辑	徐立子
责任编辑	管 文
美术编辑	王颖会
封面设计	艾 藤
专业顾问	卢世颖

关注未读好书

出 版	北京联合出版公司 北京市西城区德外大街 83 号楼 9 层 100088
发 行	未读（天津）文化传媒有限公司
印 刷	北京雅图新世纪印刷科技有限公司
经 销	新华书店
字 数	170 千字
开 本	880 毫米 × 1230 毫米 1/32 8.5 印张
版 次	2022 年 1 月第 1 版 2022 年 1 月第 1 次印刷
I S B N	978-7-5596-5572-1
定 价	75.00 元

未读 CLUB
会员服务平台